"十二五"职业教育国家规划教材
经全国职业教育教材审定委员会审定
民航运输类专业"十二五"规划教材

空乘形象塑造

方凤玲 陆 蓉 主编

国防工业出版社

·北京·

内 容 简 介

本书围绕空乘职业形象的要求分五个学习单元进行阐述。学习单元一，阐述职业形象、职业精神和职业技能三个要素，明确服务人员的妆容、服饰、形体、语言规范和应掌握的职业技能。学习单元二，围绕面部形象，介绍空乘人员的日常皮肤保养与妆前保养、化妆用品与化妆工具、化妆步骤与化妆技巧、色彩的搭配技巧。学习单元三，介绍空乘人员的手部与头发护理的原则和程序，以及男女乘务员的标准发型设计。学习单元四，介绍空乘人员的服饰形象，重点掌握制服的穿着、饰物的用法、丝巾和领带的打法。学习单元五，讲解空乘人员的言谈举止形象，正确的站、坐、行等各种基本礼仪姿态。

本书可作为高等职业院校空中乘务、航空服务等专业相关课程的教材，也可作为旅游类专业相关课程的参考用书。

图书在版编目（CIP）数据

空乘形象塑造/方凤玲,陆蓉主编. —北京:国防工业出版社,2016.3 重印

"十二五"职业教育国家规划教材 民航运输类专业"十二五"规划教材

ISBN 978-7-118-10137-9

Ⅰ. ①空… Ⅱ. ①方… ②陆… Ⅲ. ①民用航空 – 乘务人员 – 形象 – 设计 – 高等职业教育 – 教材 Ⅳ. ①F560.9

中国版本图书馆 CIP 数据核字（2015）第 070379 号

※

国防工业出版社出版发行

（北京市海淀区紫竹院南路23号 邮政编码100048）
腾飞印务有限公司印刷
新华书店经售

*

开本 787×1092 1/16 插页 19 印张 6¼ 字数 168 千字
2016年3月第1版第2次印刷 印数 4001—14000 册 定价 29.00 元

（本书如有印装错误，我社负责调换）

国防书店：（010）88540777　　发行邮购：（010）88540776
发行传真：（010）88540755　　发行业务：（010）88540717

空中乘务专业规划教材
建设委员会

主 任 委 员 刘小芹　陈玉华

副主任委员（按姓氏笔画排序）

邓顺川　关云飞　李振兴　杨　征

杨涵涛　张同怀　林薇薇　洪致平

曹建林

委　　　员（按姓氏笔画排序）

方凤玲　孔庆棠　刘　科　刘连勋

刘雪花　汤　黎　孙　军　杨祖高

何　梅　张为民　陈晓燕　武智慧

季正茂　宓肖燕　赵淑桐　俞迎新

姜　兰　姚虹华　倪贤祥　郭定芹

谢　苏　路　荣　廖正非

总　策　划　江洪湖

《空乘形象塑造》编委会

主　编　方凤玲　陆　蓉
副主编　汪小玲　路　荣　刘　科
参　编　樊丽娟　汤　黎　冒耀祺
　　　　　　郭雅萌　姚慧敏　吴甜甜
　　　　　　车汶瑾
主　审　赵淑桐

前　言

　　空中乘务员(空乘人员)的职业形象，既代表着个人形象，更代表着航空公司形象，在一定意义上、一定环境中还代表着国家的形象，展示着空乘人员的精神面貌和航空公司的企业文化，并应该将空乘人员优雅、热情、亲切、敏捷的风采和神韵在客舱中进行演绎。干净整洁的容颜、规范标准的着装、干练高效的行为、亲切温馨的微笑和高贵优雅的气质是空乘人员的职业形象要求。

　　成功地塑造职业形象可以展现专业精神，可以体现自身和航空公司的价值。本教材围绕空乘人员在服务过程中所需的仪表形象、形体规范、语言形象、职业道德、服务意识、服务技能展开，具体论述了面部形象、服饰形象和言谈举止形象的塑造，同时介绍了手部与皮肤、头发护理等知识和技巧，培养空乘人员在衣着打扮、言行举止、职业意识等方面的修养，使其以完美的外表形象和周到的服务体现高尚的品质与素养，必将给顾客留下深刻的印象。

　　本着以职业能力为本位的教学思想，在每单元的学习提示和教学目标中，明确了每单元要学习的主要内容、教学要求、要达到的教学目标和应具备的能力；在内容阐述中配有图片，还穿插了一些具体的小知识和操作技巧，既便于学生学习和操作，也使教材的版面灵活，既提高了阅读性，更有利于学生对所学知识的理解和掌握；每单元结束后，有思考与讨论，充分体现高职高专培养高素质技能型人才的目标，有利于高职高专的教学和学习。

　　本书由方凤玲、陆蓉任主编，汪小玲、路荣、刘科任副主编，樊丽娟、汤黎、冒耀祺、郭雅萌、姚慧敏、吴甜甜、车汶瑾参编，赵淑桐任主审。

　　本书在编写过程中，得到了西安航空学院、武汉职业技术学院、长沙航空职业技术学院、广州民航职业技术学院、南通科技职业学院、江西青年职业学院、成都航空职业技术学院、武汉城市职业学院的大力支持与帮助，在此表示衷心感谢！

　　由于编者的水平有限，书中有可能存在遗漏和不妥之处，诚望读者和专家批评指正。

<div style="text-align:right">编　者</div>

目　录

学习单元一　空乘人员形象概况 ·· 1
　第一节　空乘人员的职业形象 ·· 1
　　一、空乘人员的仪表形象 ·· 2
　　二、空乘人员的形体规范 ·· 3
　　三、空乘人员的语言形象 ·· 4
　第二节　空乘人员的职业精神 ·· 7
　　一、空乘人员的职业道德 ·· 7
　　二、空乘人员的服务意识 ·· 8
　　三、空乘人员的职业心态 ··· 10
　第三节　空乘人员的职业技能 ··· 12
　　一、空乘人员的服务知识 ··· 12
　　二、空乘人员的服务技能 ··· 13

学习单元二　空乘人员的面部形象 ··· 15
　第一节　空乘人员的日常皮肤保养与妆前保养 ··································· 15
　　一、空乘人员选择适合自己的护肤品 ··· 15
　　二、空乘人员日常皮肤的基础保养 ··· 16
　　三、空乘人员皮肤的补充性保养 ··· 17
　　四、空乘人员皮肤的周期性保养 ··· 18
　第二节　化妆用品与化妆工具的分类与特点 ······································ 19
　　一、脸部的化妆用品 ·· 19
　　二、眼部的化妆用品 ·· 22
　　三、眉毛的化妆用品 ·· 22
　　四、唇部的化妆用品 ·· 23
　　五、脸部的化妆工具 ·· 23
　　六、眼部的化妆工具 ·· 24
　　七、眉毛的化妆工具 ·· 25
　　八、唇部的化妆工具 ·· 25
　第三节　面部化妆的基本步骤 ··· 26
　　一、妆前保养 ·· 26
　　二、化妆的基本步骤 ·· 26

第四节　面部化妆技巧 …………………………………………… 27
　　　一、脸部的化妆技巧 …………………………………………… 27
　　　二、眼睛的化妆技巧 …………………………………………… 31
　　　三、眉毛的化妆技巧 …………………………………………… 36
　　　四、嘴唇的化妆技巧 …………………………………………… 37
　　第五节　面部整体化妆 …………………………………………… 39
　　　一、面部的比例 ………………………………………………… 39
　　　二、脸形 ………………………………………………………… 40
　　　三、脸形的修饰方法 …………………………………………… 41
　　第六节　空乘人员应具备的色彩搭配技巧 ……………………… 43
　　　一、色彩的基本原理 …………………………………………… 43
　　　二、色彩的搭配规律 …………………………………………… 48
　　　三、色彩的搭配技巧 …………………………………………… 51

学习单元三　空乘人员的手部与头发护理 …………………………… 53
　　第一节　空乘人员手部的护理 …………………………………… 53
　　　一、手部皮肤的日常护理 ……………………………………… 53
　　　二、指甲的日常护理 …………………………………………… 55
　　第二节　空乘人员头发的护理 …………………………………… 57
　　　一、清洁头发 …………………………………………………… 57
　　　二、创造健康发质 ……………………………………………… 59
　　　三、头发内在健康的原因 ……………………………………… 61
　　第三节　空乘人员的标准发型 …………………………………… 63
　　　一、女空乘人员长发的设计 …………………………………… 63
　　　二、女空乘人员短发的设计 …………………………………… 64
　　　三、男空乘人员发型的设计 …………………………………… 64

学习单元四　空乘人员的服饰形象 …………………………………… 67
　　第一节　空乘人员的制服穿着特点 ……………………………… 67
　　　一、制服的个体性 ……………………………………………… 67
　　　二、制服的整体性 ……………………………………………… 67
　　　三、制服的整洁性 ……………………………………………… 67
　　　四、制服的文明性 ……………………………………………… 68
　　第二节　空乘人员场合着装规范 ………………………………… 68
　　　一、场合着装原则 ……………………………………………… 68
　　　二、正式场合着装规范 ………………………………………… 69
　　　三、非正式场合着装规范 ……………………………………… 70
　　第三节　空乘人员饰品使用规范 ………………………………… 71

一、饰品的种类 …………………………………… 71
　　二、饰品的佩戴原则 ……………………………… 71
　　三、饰品使用规范 ………………………………… 72

学习单元五　空乘人员的言谈举止形象 …………………… 80
第一节　空乘人员的面部表情 …………………………… 80
　　一、面部表情的训练及运用 ……………………… 80
　　二、眼神与服务 …………………………………… 81
　　三、微笑与服务 …………………………………… 83
第二节　空乘人员的站姿 ………………………………… 86
　　一、女性空乘人员的站姿 ………………………… 86
　　二、男性空乘人员的站姿 ………………………… 88
　　三、站姿中的礼仪 ………………………………… 91
　　四、常见的不良站姿 ……………………………… 91
第三节　空乘人员的坐姿 ………………………………… 92
　　一、女性空乘人员的坐姿 ………………………… 92
　　二、男性空乘人员的坐姿 ………………………… 96
　　三、坐姿礼仪 ……………………………………… 98
　　四、常见不雅坐姿 ………………………………… 99
第四节　空乘人员的走姿 ………………………………… 101
　　一、女性空乘人员的走姿 ………………………… 101
　　二、男性空乘人员的走姿 ………………………… 103
　　三、空乘人员在不同场合的走姿礼仪 …………… 103
　　四、常见不良走姿 ………………………………… 105
第五节　空乘人员的鞠躬礼 ……………………………… 106
　　一、常见的鞠躬礼 ………………………………… 106
　　二、女性空乘人员的鞠躬礼 ……………………… 107
　　三、男性空乘人员的鞠躬礼 ……………………… 108
　　四、空乘人员的鞠躬礼仪 ………………………… 109
　　五、常见不雅鞠躬姿态 …………………………… 110
第六节　空乘人员的服务手势 …………………………… 111
　　一、常见的服务手势种类 ………………………… 111
　　二、服务手势的具体要求 ………………………… 112
　　三、服务手势礼仪 ………………………………… 116
　　四、常见的不良服务手势 ………………………… 117
第七节　空乘人员的蹲姿 ………………………………… 117
　　一、女性空乘人员的蹲姿 ………………………… 117

二、男性空乘人员的蹲姿 …………………………………… 119
　　三、空乘人员的蹲姿礼仪 …………………………………… 120
　　四、常见的不雅蹲姿 ………………………………………… 121
　第八节　空乘人员的言语形象 ………………………………… 122
　　一、空乘人员的言语形象的要求 …………………………… 122
　　二、空乘人员的言语形象训练 ……………………………… 123
　　三、空乘服务用语及其分类应用 …………………………… 124
　　四、服务禁语 ………………………………………………… 127
参考文献 …………………………………………………………… 128

学习单元一　空乘人员形象概况

学习提示

空乘人员的职业化形象是指空乘人员通过衣着打扮、言行举止、职业意识等方面反映企业和员工的公众形象,同时也反映出空乘人员在该职业领域的专业性与规范性。通俗地说,就是干一行像一行。职业化形象有三个要素:职业形象、职业精神、职业技能。各要素间是相互作用、相互联系、相互协同的关系。职业精神是基础与保障;具备以顾客为中心的服务意识,就能有站在顾客的立场保护顾客利益的服务态度;有了正确的服务态度,就有了改变职业形象、学习服务知识和服务技能的自觉性和主动性。这就是各个要素之间的逻辑关系。

教学目标

(1) 认识职业化形象的重要性。
(2) 了解职业化形象的三要素以及各自特点。

第一节　空乘人员的职业形象

很多老师都曾说过:"空乘专业学生的制服太好看了,每次在校园里看见这些准空乘们走过都觉得特别美!"如果问他们:"你们是觉得每个学生都长得漂亮吗?"他们都说:"不一定,她们中也有长相一般的,只是给人整体的感觉非常好,气质不凡。"航空服务业是我国"窗口"行业中的佼佼者,受到越来越多的行业与人们的关注与期待。当空中乘务员列队进场时,统一、整齐、挺括的着装,完美的化妆,精致的盘发,统一的步伐,在步入候机楼的那一刻,油然而生的是一种职业的自豪感。这就是职业化带给大家的一种荣誉感,是一个移动的广告牌。空乘人员身上的制服,就是公司的形象,职业化不是一个人的职业化,而是一个团队的职业化。如果有些乘务员不注重自己的形象细节,交头接耳,损害的不单单是个人的职业形象,也损害了公司整体的形象以及空乘的职业化形象。

一、空乘人员的仪表形象

（一）妆容规范

空乘服务标准可以说是服务行业的最高标准，不但着装举止有标准，服务程序有规范，就连脸上的妆容都有规定，所以值得其他服务行业学习。一名合格的空乘服务人员除了在服务的过程中，通过对服务对象的关爱、周到的服务，体现其高尚品质与素养，外表形象也要给服务对象留下完美印象，以促进服务的顺利进行，同时，也显示出服务的内涵与价值。当人们提及新加坡航空时，第一个映入脑海的便是新加坡航空空乘人员落落大方的形象。众所周知，新加坡航空之所以能赢得口碑所依赖的恰好是"新加坡小姐"。一副靓丽的妆容可以让女性气质非凡；一名空乘人员可以用她的职业和自信诠释出客舱的美丽。为了打造优质服务品牌，提升服务内涵，展现空乘人员的形象风采，中国东方航空公司（简称东航）特聘专业的形象设计公司，为近5500名"空乘人员"量身订做了蓝紫色系、紫色系、金棕色系3套彩妆模板，全力打造空乘人员得体、优雅、亮丽的整体职业形象。这也是国内航空公司首次为空乘人员聘请形象顾问。本次活动特别聘请了化妆大师毛戈平担任东航空乘人员形象顾问，并由资深化妆师根据每一位空乘人员的外形特点和企业的共性需求，提供一对一、手把手的辅导。每位空乘人员在经过了前期的培训后，再利用业余时间针对老师教授的内容进行反复练习和摸索。然后，接受全面考核：由化妆师亲自对每位空乘人员定妆后的效果予以打分，并颁发个人专属的妆容"色卡"，以便在飞行前进行妆容检查。妆容与"色卡"上的标准相符才能上岗。这次东航斥资塑造全新空乘人员形象的培训活动目的在于使东航空乘人员真正成为"东方淑女"的形象代表，从而让空乘人员在服务的过程中更加职业化，更加靓丽，更具亲和力。

（二）服饰规范

人们之所以会觉得空乘人员行走的队列十分美观，首先得益于严格的制服穿着规范。制服是一种很特殊的服装，通过一件制服可以看出一个人的职业形象，展现其精神风貌。空乘人员的制服不是简单通过大、中、小号来订制的，而是给每个人量体裁衣，所以穿在身上十分合体，即便有些空乘人员因为身材的变化略有不合身，也会把衣服送到外面的裁缝店修改合体。只有合身的制服，才能够显露出好的身材，在工作时也会显得精干利落。同时，要确保干净、整洁、挺括，在着制服时，尽量少带首饰，因为制服本身是一种不需要装饰品的、朴素的衣服。

每个空乘人员的小背包里都备有连裤丝袜，任何时候都不应该让挂丝、破洞的丝袜穿在腿上；皮鞋每天都需要擦拭，以保持光亮清洁；长发会按照规定的样式盘好发髻，短发也会打理得干练而精神，额前的刘海不会长过眉毛，后面的头发也不会长过衣领，头发的颜色不会有夸张的染色和挑染；两人以上的空乘人员在行走时就会自然成队，左肩背包右手拉箱，不能勾肩搭背地聊天。所以，制服的美不在于单纯的服装

款式和质地,而是源于整体的穿着及与之相称的配饰、发型、表情和举止。

二、空乘人员的形体规范

形体规范指人们在活动中各种身体姿势的总称,人们是通过各种姿势的变化来完成各项活动,以此来展现个人所具有的独特形体魅力。在与乘客交流的过程中,空乘人员的一言一行、一举一动都将影响到乘客对所提供的整体服务的感受,因此,在服务过程中,优雅的形体姿态不仅可以带给乘客美的享受,更是展现企业形象、提高广大乘客对企业认知度的最佳时机。人的形体语言包括表情语言和动作语言两大类。

（一）表情语言

微笑,在表情语言中是最温馨、最具吸引力的"情绪语言",既微妙又永恒。不管它的内涵多么丰富,诸如友好、愉悦、欢乐、欢迎、欣赏、拒绝、否定、尴尬等,但它给予人们的信息却往往都是愉快的。空乘人员对乘客的每一次微笑都会让人感到善意、理解和支持。它可以在一定程度上代替语言方面的解释,有时往往起到无声胜有声的作用。

沃尔玛的创始人山姆很早便意识到微笑的魅力有多么大。他对店员们说:"让我们成为世界上最友好的服务员——露出表示欢迎的微笑,向所有进入我们商店的人提供帮助,提供更好的、超越客户期望的服务。你们是世界上最好的店员,最有爱心的店员,你们完全可以做到这一点。如果你做到了,那么他们就会一次又一次光临我们的店。"在日后沃尔玛的发展中,山姆总不断对店员强调微笑的重要性。例如,在公司举行的某些仪式上,他要求员工举手宣誓:"我保证今后对每位来到我面前的顾客微笑,用眼睛向他们致意,并问候他们。"公司特意在每家商店门口安排一位年纪较大的老店员,向每位进店的顾客问候,送上购物车和一纸广告,并且一直面带微笑,对离去的顾客也微笑着说再见。虽然有些经理因增加了开支反对设置这一工作岗位,山姆却极力支持。因为他认为,在沃尔玛,顾客光顾时第一印象就是微笑,这是极其重要的。因此,沃尔玛有一个非常有名的"三米微笑"原则:要求员工做到"当顾客走到距离你三米范围内时,你要温和地看着顾客的眼睛向他打招呼,并询问是否需要帮助"。同时,对顾客的微笑还有量化的标准,即对顾客微笑时要露出"八颗牙齿",为此他们聘用那些愿意看着顾客眼睛微笑的员工。伯尼·马斯特,家用品总站公司董事长和共同创始人这样回忆到:"由于沃尔玛公司的待人方式,我们与之关系特别密切,并带来巨大的精神鼓舞。我们参观了他的公司。他拥有 40 万员工,不管走到哪儿,员工们都面带微笑。他证明人是可以被激励的,他是第一个攀上顶峰的人。"因此,山姆的微笑魅力不仅感染了他的员工,也感染了他的竞争对手,最重要的是,赢得了所有顾客的心。

如果空乘人员对自己从事的职业有了明确的认识以及深刻的情感体验,认识到微笑服务的意义和作用,就会从心灵深处具有微笑服务的意识,会以强烈的责任感和

饱满的热情,全身心地投入到工作中去,自觉地、甘心情愿地为顾客提供微笑服务。

（二）动作语言

动作语言一般分为手势语和姿态语。手势语通过手和手指活动来传递信息,包括握手、招手、邀请、指引和手指动作等。手势语可以表达友好、祝贺、欢迎、惜别等多种意义。姿态语,是指通过坐、立等姿势的变化表达信息的"体语"。姿态语可以表达自信、乐观、豁达、庄重、矜持、积极向上、感兴趣、尊敬等意思。动作语言丰富而微妙,是人们思想的显露、情感的外化,好似一个信息发射塔。林语堂大师是这样说的:"女人的美不是在脸孔上,是在姿态上。姿态是活的,脸孔是死的,姿态犹不足,姿态只是心灵的表现;美是在心灵上的。有那样慧心,必有那样姿态,搽粉打扮是打不来的。"

很显然,动作姿态和女人的容貌基本无关。也就是说,即便是一个天生五官欠端正的女人,也大有机会凭借后天的努力,最终压倒群芳,以"姿态"胜出。反过来,若一个女人天生丽质,后天却在"姿态"上放松对自己的要求,那就是暴殄天物。当然,若天生丽质再加上仪态万方,便可谓锦上添花。由此可见,美在于姿态,但是美丽的姿态不是天生就有的,"美"可以通过后天塑造出来。当"空姐们"出现在机场时,会成为众人瞩目的焦点,完全可以像明星一样吸引人的眼球,在众人的目光下,优雅、从容而自信地倾倒众生。当然,这一切并不是天生得来的,她们需要经历一番艰苦而严格的训练,才可以习惯性地展现富有内涵的、自信的、优雅高贵的气质。空乘人员保持良好体态的秘诀在于"提收松挺,并持之以恒"。如果颈部错位,胸部不挺括,臀部下坠,行走拖沓,再飘逸的衣服也穿不出效果来。所以,在形体塑造中,有一条非常重要,就是"提收松挺,并持之以恒"。提是拉直颈部,收是收腹收臀,松是两肩向后自然放松,挺是挺胸。也许听起来简单容易,可是,如果一直保持就不那么简单了。而形体塑造的要求就是坚持,从而达到收体的效果,使身材变得挺拔。看来美是从苦练中打造出来的。优雅气质、完善体形的确来之不易,吃得苦中苦,方能美上美。

三、空乘人员的语言形象

从本质上说,服务就是沟通。因为只有通过沟通,才有可能了解乘客的需求;只有通过沟通,才能够向乘客做出准确的建议;只有通过沟通,才能表达对乘客的情感;只有通过沟通,才能有效化解与乘客之间的冲突。因此,把话说得恰到好处是每一名空乘人员生活和工作中最基本、最重要的一项工作技能。具备良好的语言形象,能让人左右逢源,如鱼得水;反之,则会处处受限,寸步难行。

（一）语言规范

在服务工作之中,空乘人员在同服务对象接触的整个过程中,始终都离不开双方的语言交流。对广大空乘人员而言,个人的语言形象既是个人素质的直接表现,也直接影响服务的品质,还直接影响所在企业的形象与声誉。所以,空乘人员在服务他人时,一定要注重语言形式的规范、语言程序的规范、服务用语的规范。

1. 形式的规范

(1) 恰到好处,点到为止。服务不是演讲也不是讲课,空乘人员在服务时只要清楚、亲切、准确地表达出自己的意思即可,不宜多说话。而我们的目的是要启发乘客多说话,让他们能在这里得到尊重,得到放松,释放自己心理的压力,尽可能地表达自己消费的意愿和对公司的意见。

(2) 有声服务。没有声音的服务,是缺乏热情的,冷冰冰的,没有魅力的。因而在服务的过程中,不能只有鞠躬、点头,没有问候;也不能只有手势,没有语言的配合。

(3) 轻声服务。传统服务是吆喝服务,而现代服务是轻声服务,要为乘客保留一片宁静的天地。因而空乘人员不能在远处招呼、应答。要求三轻,即说话轻、走路轻、操作轻。

(4) 清楚服务。一些空乘人员往往由于腼腆,或者普通话说得不好,在服务过程中不能向客人提供清楚的服务,造成了乘客的不满或者误会,耽误了正常的工作。

2. 程序的规范

(1) 乘客来到有迎声。

(2) 乘客离开有道别声。

(3) 乘客帮忙或表扬时有致谢声。

(4) 乘客欠安或者遇见乘客时有问候声。

(5) 服务不周有道歉声。

(6) 服务之前有提醒声。

(7) 乘客呼唤时有回应声。

3. 服务用语的规范

一般来说,服务组织都制定了一整套服务语言规范,比如"您好"不离口,"请"字放前头,"对不起"时时有,"谢谢"跟后头,"再见"送客走;以及针对不同场合的服务用语的不同类型做出了明确规定,比如六种礼貌用语:问候用语、征求用语、致歉用语、致谢用语、尊称用语、道别用语。对于一名服务行业的工作人员,有很多行业标准来要求我们,也有很多技术考验我们,而正当我们在不断追求这些高标准、严要求的时候,却也常常忽略最基本的服务用语。要成为一名合格的服务工作者,首先就要遵守服务用语规范,这是一个简单却行之有效的提高服务水平的方法。

当乘客走进客舱,最希望看到的就是空乘人员热情礼貌地鞠躬并问候:"您好!欢迎登机。"就这么简单的一句话,会给乘客一个好的心情,也让乘客体会到以客为尊的感受。我们常说:在服务的过程中,迎客是最基本、最重要的环节,乘客对于服务好坏主要的判断来自于服务者的第一印象,一句简单的问候就可能在稍后的服务中起到良好的作用。先入为主的良好印象会帮助加深乘客对服务工作中没有达到的标准或稍欠的工作技能的理解,可以减少很多不必要的麻烦。要对乘客做到"敬而不失,

恭而有礼",体现出空乘人员的礼貌、高尚、大度、文雅,才能给乘客带来心理的愉悦与满足,博得乘客的好感。人与人的交流是相互的,换位思考一下,自己希望被别人尊重,就要先学会尊重别人,使用礼貌用语不仅仅是一个服务者的基本标准,更是一个公民素质的基本体现。

(二)语言艺术化

对于以语言表达方式为主要服务内容的空乘人员来说,语言艺术渗透到工作生活的方方面面,无论事情的大小,得体的语言往往可以化干戈为玉帛,是提升服务质量的一大关键。譬如某航空公司服务设施提高,服务也周到,但就是空乘人员的语言太呆板机械,千人一面、千遍一音,感觉不舒服。这就要求空乘人员必须常揣摩、研究语言的表述,尤其要突出服务语言的艺术性。标准化服务用语容易使人感到缺乏情感,且有限的几句标准用语很难适应瞬息万变的各种服务场景,所以,在服务的过程中,空乘人员要善于察言观色,区别对待,掌握语言表达的艺术化与个性化,避免平淡、乏味、机械。艺术化服务语言不像规范的礼貌用语那样程式化,所以不容易掌握,但它都是以尊重乘客、维护乘客尊严为出发点,不仅以理服人,更是以情感人,使乘客心悦诚服。例如,在某航班的供餐期间,由于飞机上只提供两种热食给乘客选择,当供应到某乘客时他所要的餐食正好没有了,这时,空乘人员去找了一份头等舱的餐食拿给这位乘客说:"您需要的餐食没有了,正好头等舱多一份,给您吧。"乘客一听,不高兴了:"什么意思,头等舱吃不了的给我吃,我也不吃……"空乘人员的一片好心反而得不到乘客的理解,如果换一种方式表达:"很抱歉,您要的餐食刚好没有了,我将头等舱的餐食提供给您,希望您喜欢,也希望您体谅,如果下次您有机会再乘坐我们航班,一定让您首先选择餐食品种,您看可以吗?"如何让对方愉快接受,这就体现在说话的艺术上。

下面来谈一下服务用语艺术化的表达技巧。在服务的语言表达中,应尽量避免使用负面语言。比如说,我不能、我不会、我不愿意、我不可以等,这些都叫负面语言。那么,当你向乘客说出一些负面语言的时候,乘客就感到你不能帮助他。乘客不喜欢听到这些话,他只对解决问题感兴趣。服务人员应该告诉乘客,能够做什么,而不是不能做什么,这样就可以创造积极的、正面的谈话氛围。下面以乘客向乘务人员询问毛毯为例,分析不同版本的语言应答:

空乘人员一:对不起,没有毛毯了。

空乘人员二:对不起,刚才已经发完了。

空乘人员三:对不起,刚才已经发完了,但是我可以帮您再看看。1分钟后来告知:对不起,让您久等了,确实没有。

空乘人员四:对不起,刚才已经发完了,但是我可以帮您再看看。1分钟后来告知:对不起,让您久等了,确实没有。我帮您借了一个员工的披肩您看可以吗?

上面的"有没有毛毯"这一问题,不同的对待会有不同的服务效果。在服务的语言中没有"我没有"。当你说"我没有"的时候,乘客的注意力就不会集中在你所能给予的事情上,他会集中在"为什么没有","凭什么没有"上。而空乘人员三的回答实际上与空乘人员一、二表达的意思是一样的。但是可以让乘客从心理上面得到另外一种满足——空乘人员有竭尽全力为乘客服务的态度。因此空乘人员讲话时对乘客产生的影响是一种感觉,而不是事实!语言缺少了表达技巧,便如同大地少了阳光,暗淡无光,在实践中学习表达的技巧,用智慧打造亮丽的语言,这样我们的语言才富有魅力。

第二节　空乘人员的职业精神

一、空乘人员的职业道德

搜狐公司总裁曾说过:"我们公司聘人的标准是敬业精神。对待工作的态度,我认为是个职业道德问题。在美国,如果一个人做不好本职工作,他就会失去信誉,就算找别的工作,也没有可信度了!敬业精神是个比较理性的概念,但实行起来,可以明显地感觉出来,是否把工作当作自己生活中重要的事情,是否为了干好工作与别人协作好、配合好,是很容易看出来的。"一个中国留学生在日本东京一家餐馆打工,老板要求洗盘子时要刷6遍。一开始他还能按照要求去做,刷着刷着,他发现少刷1遍也挺干净,于是就只刷5遍。后来,他发现再少刷1遍盘子还是挺干净,于是就又减少了1遍,只刷4遍。他暗中留意另外一个打工的日本人,发现他还是老老实实地刷6遍,速度自然要比自己慢许多。于是他出于"好心",悄悄地告诉那个日本人说,可以少刷1遍,老板看不出来的。谁知道那个日本人一听,竟惊讶地说:"规定要刷6遍,就该刷6遍,怎么能少刷1遍呢?"从这个案例中我们可以看出两种工作态度的根本区别,如果你是老板,你愿意用哪种心态的员工?

(一)爱岗敬业

爱岗敬业就需要把自己工作职责范围内的事情做好,该做到的一定做到,违反规定的事情一律不做。良好职业道德的养成,要从忠于职守、爱岗敬业开始,把自己的心血全部用在自己的岗位上,把自己的职业作为生命的一部分去尽职尽责地做好。换而言之,自己的本职工作都做不好谁会尊重你呢?所以,对于渴望成功的人,热爱本职工作,精通工作内容,培养一种踏实、勤奋的工作作风,才是个人理想得以实现的基石。清水龟之助是日本一个普通的邮差,他每天一大早出门,用自行车载着报刊和邮件,穿梭于大街小巷。在现代日本社会,很少有人以此为终身职业,因为这个差事辛苦且收入微薄。但是,他一干就是25年,而且在这25年中,工作态度始终和他第一天到职时一致,从未有过请假、迟到、早退等任何的缺勤状况。不管狂风暴雨、天寒

地冻,甚至连数次日本大地震灾难当中,清水龟之助总是能够准确地将信件交到收件人的手上。人们这样评价他说:"凡是接受过他服务的人都很喜欢他,因为他每天都很快乐,从他手中拿到信件的时候,也收到了一份快乐。"衡量一个人是否爱岗敬业,就是无论把他放在哪一个岗位上,他都能兢兢业业、任劳任怨地发挥自己的聪明才智。正所谓"干一行,爱一行",同时也是成就个人理想的基本要求。清水龟之助的工作很平凡,但其持之以恒的精神和快乐的职业情感十分可贵,后来日本政府授予他终身成就奖。是什么样的力量让他得以不屈不挠、持之以恒地将一件极为平凡的工作,幻化成一项伟大无比的成就,从他受奖时的感言中可见一斑。清水龟之助的得奖感言,只有极简单的陈述。他木讷地告诉所有的人,他之所以能够25年如一日地做好邮差的工作,主要是他喜欢看到人们接获远方亲友捎来的讯息时,脸上那种喜悦无比的表情。清水龟之助表示,只要一想起那种令他感动的神情,即使再恶劣的天气、再危险的状况,也无法阻止他一定要将信件送达的强大决心,这正是清水龟之助完成这项伟大成就的真正动力。由此我们可以看出,职业对每个人而言除了谋生的功能外,还具有更为重要的意义,那就是证明自己的社会存在,帮助我们实现自我价值。既然职业对于每个人而言有着如此重要的意义,那么,我们就没有理由轻视或者漠视它,而应该以虔敬之心对待它,这就是爱岗敬业。

(二)顾客至上

"顾客至上",是服务行业的根本。作为空乘人员,要以"乘客的快乐就是自己的最大快乐"为核心,为了让乘客满意,工作中要不断积累经验,完善服务,用真心、诚心、爱心对待每位乘客,把乘客视为真正的"上帝",让乘客充分感受到航空运输的便捷、文明、舒适和温暖。只有以人性化服务和热忱,才能换取乘客的满意和放心,这也是各大航空公司竞争制胜的一大武器。那么,现在的乘客需要什么样的服务呢?这些抽象的问题很难得到确切的答案。因为服务是具体而又感性的,它很亲切,让你无时无刻不感受到它的关怀;它很自然,你会感到它不妨碍你的活动;它很细腻,你会在你都没想到之处,体会到一分惊喜。比如,每当在客舱内遇到年龄相仿的乘客,就像对待自己的兄弟姐妹;遇到未成年的小乘客,就像对待自己的孩子,呵护关心他们;遇到老人或残疾人以及抱小孩的乘客要多给与帮助等。终究服务是以人为核心的,是企业和所有员工为乘客优质服务的一种承诺,优质服务最终是靠空乘人员传递给乘客的,只有乘客至上的思想牢牢扎根于空乘人员心中,服务才会扎扎实实地贯彻落实,也就是说,只有空乘人员的素养与意识得到提升,才会有服务品质的提升。

二、空乘人员的服务意识

服务意识是指空乘人员为乘客服务的过程中所体现的为其提供热情、周到、主动服务的欲望和意识。即自觉、主动做好服务工作的一种观念和愿望,它发自空乘人员的内心。服务意识有强烈与淡漠、主动与被动之分。这是认识程度问题,认识深刻就

会有强烈的服务意识。

（一）主动服务与被动服务

主动服务，是指主动发现并满足乘客需要的行为。与其相对应，被动服务则是指在乘客的请求或要求下，才去满足乘客需要的行为。越来越多的乘客将自己视为至尊的荣者，在他们看来，你有责任也应该有能力主动发现他们的需求，并在第一时间为他们提供恰当的服务，让他们的主人心理得到最大限度的满足。主动服务本身标志着服务意识要领先于被动服务者的服务意识，所表现出来的热情好客态度，能够被乘客有效感知，从而产生美好的乘客享受。在快乐心情的影响下，乘客更愿意和你进行有效的沟通，进而促进和谐的氛围。这就要求空乘人员必须善于主动发现和深入探究乘客的需求，而不是等着让乘客诉说他们的需求，并要求空乘人员为他提供服务。有一次，某航班上出现了从未见过的奇怪现象：座位中间狭窄的通道上乘客排起了长队等待上卫生间。原来经济舱的两个卫生间有一个坏了，只有一个能使用。排队的乘客向一位空乘人员提出解决这一问题的要求时，谁知空乘人员冷冷地回答道："卫生间坏了，我有什么办法！"几个乘客立即反驳道："卫生间坏了是你们工作没有做好，不应该让乘客承担这个后果。"空乘人员没有理会乘客的意见，转头就走了，排队的乘客只好无奈地摇头。这一案例充分说明被动的服务导致工作的低效率和低品质。这位空乘人员的根本错误在于没有明确自己的角色，认为"又不是我造成的，凭什么我要受乘客的气"。乘客支付费用购买我们的产品，而这产品包括两个方面的内容：一是实物产品——航空器上某一座位在某一时间的使用权；另一内容是无形的产品——服务，乘客购买服务的目的是在满足实际需求的同时得到精神的愉悦。因此，空乘人员要充分理解乘客的需求，即使乘客提出超越服务范围、但又正当的需求，也不是乘客的过分，而是我们服务产品的不足，所以必须向乘客表示歉意，取得乘客的谅解。即便乘客对此类事件大发雷霆，我们也应该给予理解，并以更优的服务去感化乘客。

（二）建立正确的服务意识

有这样一个故事，猫头鹰忙碌地在树林里飞着。一旁的斑鸠好奇地问："老兄，你究竟在忙什么？"猫头鹰回答说："我在忙着搬家。"斑鸠不解地问："这树林不是你的老家吗？你干吗要搬走呢？"猫头鹰叹气道："在这个树林里，我实在住不下去了，大家都讨厌我的叫声。"斑鸠同情地说："你唱歌的声音实在不敢恭维，尤其在晚上更是扰人清梦。其实，你只要改变一下你的声音，或者在晚上不要唱歌，在林子里你还是可以住下去的。否则即使搬到其他地方，那里的动物一样会讨厌你的。"你有没有发现身边有些人颇像这只猫头鹰，总是在抱怨环境对自己不利，老板、同事对自己不好，而从来没有从自身找原因。

我们经常也会听到空乘人员的抱怨：现在的乘客素质越来越差，服务这碗饭真不

好吃,本来人人平等,为何我要服务别人,我的命很苦。为了挣这点钱,值得我付出这么多吗?这是很多人在正确的服务意识尚未真正建立之前的一种正常心理活动。尤其是当我们为乘客服务却得不到平等回报的时候,更会感觉到自己委屈了,似乎很不值得……怨天尤人的人只见问题,不见办法;只会抱怨,不懂感恩。说明他们对服务意识有一些认识上的误区,为了克服这一心理障碍,要明白这样一个道理,在对乘客服务的时候,空乘人员是服务的提供者,乘客是服务的享受者。服务的提供者永远不可能与享受者平等,这样的不平等被服务大师定义为合理的不平等。所以,空乘人员应提高自己的角色认知能力,即每个员工在服务这个大舞台上,都在充当主动、周到服务他人的角色,员工是什么角色就唱什么调,绝不能反串。在这一角色认知下,不管乘客叫我们做什么,只要乘客的要求和行为不违反法律、不违背社会公共道德以及不涉及飞行安全,都必须表现出对乘客服从,乐于被乘客使唤,并照做不误,以乘客的满意为最终的追求。这就是服务中最正确的服务意识。空乘人员必须暂时放弃个人的独立自主,全心全意去遵从另一方的价值观念。一般而言,你认为谁对你最重要,你就会更乐于为谁服务,且服务得更好。通常,我们都已经习惯于为自己的孩子服务,为自己的家人服务,为自己的朋友服务,为自己的上司服务,做到这些,在大家看来,都不是一件太难的事情,因为他们对自己很重要,所以,你会发自内心地愿意为他们服务。因而,把我们的乘客当做是我们的亲人、我们的朋友,他们需要我们的帮助,时时刻刻需要我们亲情式的服务。朋友和亲人是双向的,同样乘客也把企业当作亲人和朋友,才会记着、想着我们,会为我们的得失而忧心,会关心企业的成长。

三、空乘人员的职业心态

在企业之中,我们可以看到形形色色的人。每个人都有自己的工作态度,有的勤勉进取,有的悠闲自在,有的得过且过。工作态度决定工作成绩。所以,员工与员工之间在竞争智慧和能力的同时,也在竞争态度。一个人能否脱颖而出,固然需要他的能力超越众人,更需要他的态度比别人更积极。一个人具有了某种态度不一定能成功,但是成功的人们都有着一些相同的态度。好的职业心态是营养品,会滋润人生,将每一次工作任务都视为一个新的开始,一段新的体验,一扇通往成功的机会之门。积累小成绩,成就大事业。反之,不好的职业心态视工作如鸡肋,食之无味、弃之可惜,结果做的心不甘情不愿,于公于私都没有裨益。

(一)把职业当成事业

在很多人眼里,工作只是一种简单的雇佣关系,拿多少钱做多少事情,为公司干活,公司付一份报酬,等价交换而已,多一点也不干。这说明他们没有意识到真正的工作是什么,不明白自己工作是为了什么,为谁工作。我们到底是在为谁工作呢?工作着的人们都应该问问自己。如果不弄清这个问题,不调整好自己的职业心态,很可能与成功无缘。

杰克在一家贸易公司做了不到一年,由于不满意自己的工作,他忿忿地对朋友说:"我在公司里的工资是最低的,老板也不把我放在眼里,如果再这样下去,总有一天我要跟他拍桌子,然后辞职不干。""你把那家贸易公司的业务都弄清楚了吗?做国际贸易的窍门完全弄懂了吗?"他的朋友问道。"还没有!""君子报仇十年不晚!我建议你先静下心来,认认真真地工作,把他们的一切贸易技巧、商业文书和公司组织完全搞通,甚至包括如何书写合同等具体细节都弄懂了之后,再一走了之,这样做岂不是既出了气,又有许多收获吗?"杰克听从了朋友的建议,一改往日的散漫习惯,开始认认真真地工作起来,甚至下班以后,还常常留在办公室里研究商业文书的写法。一年之后,那位朋友偶然遇到他。"现在大概都学会了,可以准备拍桌子不干了吧?""可是,我发现近半年来老板对我刮目相看,最近更是委以重任,又升值,又加薪。说实话,不仅仅老板,公司里的其他人都开始敬重我了!"很幸运的是杰克他只用了一年的时间就深刻体会到一个人生哲理:我们在为老总打工的同时,也是在为自己工作,工作不仅能赚到养家糊口的薪水,同时,困难的事务能锻炼我们的意志,新的任务能拓展我们的才能,与同事的合作能培养我们的人格,与外界的交流能训练我们的品性。从某种意义上来说,工作是提供给我们成长和各种收获的起点与机会,只有这些才是自己事业大厦最不可缺少的基石,也是获得薪酬的最大资本,薪酬就如同这座大厦漂亮的装潢,随时可以更换。

(二)认真工作是真正的聪明

重温一个熟知的故事:乔治做了一辈子的木匠工作,并且以其敬业和勤奋而深得老板的信任。年老力衰后,乔治对老板说,自己想退休回家与妻子儿女享受天伦之乐。老板十分舍不得他,再三挽留,但是他去意已决,不为所动。老板只好答应他的请辞,但希望他能再帮助自己盖一座房子。乔治自然无法推辞。乔治已归心似箭,心思全不在工作上了,用料也不那么严格,做出的活也全无往日的水准。老板看在眼里,但却什么也没说。等到房子盖好后,老板将钥匙交给了乔治。"这是你的房子,"老板说,"我送给你的礼物。"老木匠愣住了,悔恨和羞愧溢于言表。他这一生盖了那么多华亭豪宅,最后却为自己建了这样一座粗制滥造的房子。听了这个故事,我们反思一下自己,有没有做过像这位木匠的蠢事呢?敷衍的结果就是自己为自己造一所粗制滥造的房子……因为今天你工作的态度决定你以后所住的房子的品质……《士兵突击》里许三多的扮演者王宝强在接受采访时的一段话,也很好地说明了这个问题。主持人问他:"你当初在剧组里当群众演员时有没有想过,就这样跑龙套、打杂如果得不到机会成不了明星怎么办?"他脱口而出:"只要你认真努力地把每件小事情做好,总会有人发现你的!"是啊,这是浅显却不易悟得的道理。良好的工作态度在王宝强的身上已验证了其价值。

 空乘形象塑造

第三节　空乘人员的职业技能

空乘人员的职业技能是指为乘客提供服务时所需要运用的相关知识与技能。职业技能展示的是一个企业为客户提供产品服务的第一感知,空乘人员的职业技能直接影响到客户的满意度。举一个例子,如何拿杯子,如何倒水,如何把方便留给乘客,这些都是你需要考虑的问题,而不是单纯地倒一杯水这么简单,这才能充分体现出职业技能。反之,很多空乘人员不注重细节服务,随意散漫不规范,乘客便会因为一些小事投诉空乘人员,一单投诉或许算不了什么,但顾客身边存在的乘客群都因这单投诉而远离我们的企业,这也直接影响到了企业的经济效益。能够用职业化的技能赢得更多客户的赞赏,拉回更多的回头客,为企业赢得更多的经济效益,这正是职业技能所能发挥的力量,所以职业技能直接影响到服务质量,同时也可以提升团队的专业化水准。

一、空乘人员的服务知识

对于一个空乘人员来说,至少应该具备以下三种知识:第一,商品知识;第二,客户知识;第三,服务文化知识。当乘客向你询问某商品的有关情况时,你如果回答不上来,说明你缺乏服务乘客所需要的商品知识;当你已经了解到乘客的背景情况,却不能判断和理解对方的需要和期待时,说明你缺乏客户知识;当你感觉自己在接待乘客的过程中缺乏章法时,说明你缺乏服务文化知识。

(一) 商品知识

商品知识是指有关商品的属性、特点、功能、好处以及其背后的原因等的知识。技术含量较高、结构比较复杂的商品,必须将商品的特点和功能"翻译"成通俗易懂的语言,才能向乘客讲清楚。在介绍商品的过程中,别忘了把商品的属性和乘客建立联系,如果能让乘客感觉该商品似乎就是专门为他这样的人设计生产的,一定能引起乘客的好感和兴趣。但这需要建立在对乘客的了解上。

(二) 顾客知识

学习客户知识,首先要学习的是,谁是你的客户?你应该为谁服务?从广义上讲,除自己之外的每一个人,都是潜在客户。善待每一位登门客,是你要做好的第一件事情。服务好他们,可以让你的美名四处传扬。惹恼了他们,潜在客户们就会跟着跑光。客户知识是指你对客户的背景和服务期待是否了解、了解多少、程度高低,可以使你站在客户的立场上,思考应该如何为不同类型的客户提供服务。因为只有当你了解了客户的期待时,才能够知道自己应该提供怎样的服务,你所提供的服务越接近或超出客户的期待,客户就会越满意。如果你总能超出客户的期待,那么,你显然已经成为服务明星了。了解客户本身不是唯一的目的,从来自客户的反馈信息中找

到自身存在的问题以及解决问题的方法,有助于改进自己的服务效果。

（三）服务文化知识

对很多人而言,服务文化还是一个新概念,也是制约我国航空企业提升服务品质的一个主要因素。我们可以这样简单地理解服务文化,把它说成是土壤。没有这样的服务土壤,就不可能孕育出服务明星的苗子。在成熟的外国企业里,都有非常完善的服务文化体系,而在我们很多企业里,服务文化体系还有待完善。这就是差距之所在。服务文化是一套由服务理念、服务流程、服务标准、服务行为规范等共同构成的制度体系,用于评价全体员工的服务行为是对还是错、是好还是差。企业的服务文化通常被集合成一本《客户服务手册》,供员工学习使用。企业的服务竞争力,一定是建立在其先进服务文化的基础之上的。而作为员工,则必须深刻领会公司的服务文化,在服务文化的指导下做好自己的服务工作。没有统一的服务文化,企业便会是一盘散沙,没有高素质员工的有效执行,服务文化便形同虚设。

二、空乘人员的服务技能

常用的服务技能包括业务技能和与乘客的沟通技能。

（一）业务技能

业务技能是指从事这项工作所需要的专业技能。比如,空乘人员需掌握的客舱设备使用、紧急情况的处置、飞行中的服务工作程序等专业技能。业务技能需要在不断的学习中得到提升,只有不断学习,才能做到职业化的业务技能。

（二）与乘客的沟通技能

沟通技能是从事服务工作所需要掌握的最为重要和关键的技能,从本质上说,服务就是沟通。因为只有通过沟通,才有可能了解乘客的需求;只有通过沟通,才能够向乘客做出准确的建议;只有通过沟通,才能表达对乘客的情感;只有通过沟通,才能有效化解与乘客之间的冲突。因此,把话说得恰到好处是每一名职业化员工生活和工作中最基本、最重要的一项工作技能。良好的语言表达能力,能让你左右逢源,如鱼得水;反之,则会让你处处受限,寸步难行。在南朝时,齐高帝曾与当时的一位书法家一起研习书法。有一次,齐高帝突然问书法家:"我们俩谁的字更好?"这问题比较难回答,说齐高帝的字比自己的好,是违心之言;说齐高帝的字不如自己,又会使齐高帝的面子搁不住,弄不好还会将君臣之间的关系弄得很糟糕。书法家的回答很巧妙:"我的字臣中最好,您的字君中最好。"皇帝就那么一个,而臣子却不计其数,书法家的言外之意是很清楚的。齐高帝领悟了其中的言外之意,哈哈一笑。俗话说:"一句话能把人说笑,也能把人说跳。"所以,我们在沟通中,不仅要注意说话的内容,还要注意说话的方式。我们看看一个大家都熟悉的故事:有个人为了庆祝自己的40岁生日,特别邀请了四个朋友来家中吃饭。三个朋友准时到了,只剩一人,不知什么原因,就是迟迟没有来。这人有些着急,不禁脱口而出:"急死人了,该来的怎么还没来呢?"其

中有一个人听了之后很不高兴,对主人说:"你说该来的还没来,意思就是我们是不该来的,那我告辞了,再见!"说完,他就气冲冲地走了。一个人没来,另一个人又被气走了,主人急得又冒出一句话:"真是的,不该走的却走了。"剩下的两个人,其中有一个人也生气地说:"照你这么讲,该走的是我们啦!好,我走。"说完,他掉头就走了。又把一个人气走了,主人急得如热锅上的蚂蚁,不知所措。最后剩下的这个朋友交情较深,就劝这个人说:"朋友都被你气走了,你说话应该注意一下。"主人很无奈地说:"他们全都误会我了,我根本就不是说他们。"最后这个朋友听了,再也按捺不住,脸色大变道:"什么?你不是说他们,那就是说我了!莫名其妙,有什么了不起的?"说完,他也铁青着脸走了。看完上面这个故事,我们发现,一个人如果说话不得体,不仅会破坏人际和谐,影响朋友友谊,有时甚至还会影响个人形象。把话说得恰到好处不仅关系到人际和谐,更是人们事业成功的一个举足轻重的先决条件。语言表达的水平和能力已成为衡量员工职业化的工作技能的一个重要标准。沟通更像是一门人与人之间交往的艺术。追求的是最佳的效果,稍有不慎,便会出纰漏和问题。在我们的服务中,往往由于一句话,给服务工作带来不同的结果。一句动听的语言,会给公司带来很多回头客;也可能由于你一句难听的话,乘客会永远不再光临;乘客可能还会将他的遭遇告诉其他乘客,所以得罪了一名乘客可能相当于得罪十名甚至上百名乘客。

因此,不断提高沟通水平,是服务行业的每一个人都应该努力的目标。

思考与讨论

(1) 空乘人员的仪表形象由哪些部分组成?

(2) 正确的服务意识是什么?

(3) 请阅读以下文字:由于天气原因,导致大量航班延误,以致大量的乘客滞留在机场,乘客们开始焦虑不安,不满的情绪难以控制,纷纷聚集在各个登机口抱怨、责备工作人员……

请思考:此时,如果你是机场的值机人员,在面对不安的乘客时,应以什么态度来平息乘客的不良情绪?

学习单元二　空乘人员的面部形象

学习提示

面部彩妆是诠释内在美与外在美的一门学科,以个人特点为出发点,在每个化妆细节中一点一点地探索与积累,通过色彩、线条、明暗、浓淡的巧妙运用,创造理想化的自我。

教学目标

(1) 遵循职业彩妆的步骤。
(2) 掌握修饰五官的技能。

第一节　空乘人员的日常皮肤保养与妆前保养

真正的美丽妆容源自良好的皮肤基底。好的皮肤就像是一块优质的玉石,无论怎样雕刻,都是一块美玉。一般来说,空乘人员的皮肤保养主要分为日常基础保养与每周特殊护理两部分。日常基础保养是空乘人员每天都必须履行的护肤步骤,若皮肤出现问题,如黑眼圈、眼袋、肤色暗淡、毛孔粗大、干燥、斑点等;每日还需进行补充性保养,比如美白、眼部护理等。每周特殊护理是指每周进行去角质、按摩、敷面等步骤,去除老化的细胞,预防角质增厚,加速新陈代谢,使养分更易吸收,增加肌肤的弹性与光泽。

一、空乘人员选择适合自己的护肤品

有中国台湾美容大王之称的大S的美容理念曾遭受过挑战,很多网友描述自己盲目跟风的教训,但也有不少受益者表示支持。我们不难发现问题,为什么同一种产品,会有不同的效果呢?答案很简单:化妆品不是万能的,即使现在科学发达,一种化妆品能集多种功能于一身,但也不是人人都适用的。因此,空乘人员在选择护肤品与化妆品之前,一定要弄清楚自己的皮肤特点与属性。大致来说,有五种肤质。

(1) 油性皮肤。皮脂分泌旺盛,皮质粗糙且易生暗疮、青春痘、粉刺等,但由于肌肤弹性好,老化情况不容易产生。

(2) 干性皮肤。缺乏油脂和水分的皮肤。皮肤较薄,干燥且缺乏弹性。由于缺乏滋润,容易衰老出现皱纹。

(3) 中性皮肤。是理想的皮肤状态,水分和皮脂分泌适中,皮肤有弹性、有光泽,毛孔较细。

(4) 混合型皮肤。常见又最难缠的肤质,兼有油性皮肤和干性皮肤的两种特点。这类皮肤T字位比较油,而其他部位偏干。所以,无论是保养还是化妆都需要区别对待。

(5) 敏感性皮肤。皮肤细腻白皙,表皮薄,微血管明显,皮脂分泌少,较干燥。其显著特点是皮肤很脆弱,遇到刺激性物质或外界环境的变化,肌肤无法调适,极易出现过敏现象。敏感性肌肤可以说是一种不安定的肌肤,是一种随时处在高度警戒状态的皮肤。

要提醒大家的是,随着年龄增长、环境变化、生活习惯的改变等因素,肤质会发生变化。空乘人员必须细心观察肤质的变化,结合自己的生活和工作环境挑选适合自己的产品。

二、空乘人员日常皮肤的基础保养

(一) 清洁皮肤

彻底清洁肌肤是创造美丽肌肤的第一步。清洁肌肤分为清洁(洗脸和爽肤)与深层清洁(去角质),这两步是保证肌肤正常血液循环和新陈代谢的基础,也是确保肌肤健康活力的重要环节。洁面的目的在于彻底清除肌肤表层的尘垢、汗渍和脱落的角质,毛孔中的排泄物以及彩妆。

(二) 补水与保湿

想拥有吹弹可破的水嫩肌肤,最重要的两大关键就是补水和控油,无论什么类型的肌肤属性,一旦拥有足够的保水度,肤质表层就会形成水润、平滑的触感,让彩妆更加完美伏贴。相反,若肌肤出现缺水的征兆,角质层排列就呈现紊乱现象,不但肤质变得干巴巴,失去原有的饱满和弹力,甚至肤色也逐渐暗淡无光。尤其对于空乘人员来说,长期工作在干燥的机舱内,一定要注意保湿与补水。只有注重保湿,油脂分泌才会正常,反之,肌肤除了发出干燥的警报外,更会出现油水不平衡的情形。如果肌肤拼命地出油,你又一味地用控油产品,那么干燥的现象会更加恶化,导致皮肤出现脱皮、细纹,甚至老化现象。

(三) 防晒

紫外线是令皮肤老化的元凶,紫外线可细分为长波长的UVA和中波长的UVB。其中长波长的紫外线是令皮肤提前衰老的最主要原因,而且其强度不会受季节和天气变化的影响,所以一年四季都要注重防晒。而中波长的紫外线,可到达真皮层,使皮肤被晒伤,引起皮肤脱皮、红斑、晒黑等现象,但它可被玻璃、遮阳伞、衣服等阻隔。

大家熟知的SPF,只是用来衡量防晒产品防护紫外线中UVB能力的标准,这个标准得到了普遍认可。为了给予皮肤更全面的防护,在选购防晒产品的时候,还必须注重产品是否具备防护UVA的能力。那么,在各种防护UVA的标示法中,最常见的应该是PA了。PA,Protection UVA的缩写,防护UVA的强弱以加号"+"的多寡辨别,防护能力最高为三个加号。"PA+"代表低防护力,"PA++"代表中防护力,"PA+++"代表高防护力。

总之,要保护好肌肤,最基本的原则就是不要让肌肤直接暴晒在烈日下,并使用适合肤质、适合场地的防晒品,再加上适当的防晒措施,如帽子、遮阳伞、长袖外衣等,就能较有效地阻挡紫外线的伤害。另外,选购防晒品还必须考虑防晒品的防水性及使用场合、环境的阳光强度等。

三、空乘人员皮肤的补充性保养

空乘人员除了每天都必须履行的基础护肤步骤,还需在不同的阶段、不同的场合或者皮肤出现问题时,如黑眼圈、眼袋、肤色暗淡、毛孔粗大、干燥、斑点等,每日进行补充性保养,比如眼部护理、使用精华液等。

(一) 眼部保养

深邃双眸一直都是每个女人心中梦寐以求的,但是长时间的眼部上妆以及眼部的防护措施不足、不当等因素,很容易让眼部的细纹、鱼尾纹悄悄地透露出女人最大的秘密——年龄。因为女人的衰老,是从眼部开始的,而且眼睛面临的危机和陷阱也是最多的,由于眼部肌肤是身体上最薄的肌肤,它的厚度为0.3～0.5毫米,不仅最薄,而且异常柔软,因此对外界的伤害难以抵御,容易出现老化现象。眼部也是最贫瘠的肌肤,因为赋予肌肤油脂和光泽的皮脂腺在眼周绝少分布,一旦缺乏外在保养,眼睛就会干燥而产生皱纹,甚至衰老。此外,眼部还是十分辛苦的部位。经研究,眼睛每天会眨动2万余次,是全身肌肤运动频率最高的部位,尤其是赋予肌肤弹性的弹力纤维和胶原蛋白较易受损,而出现细纹状况。所以对于娇嫩的眼部皮肤,要在眼部衰老之前就应做好护理工作,护理眼睛时不能用日常的面霜,而要选择专门的眼霜。眼霜一般渗透力强,可以起到滋润和补水的作用。然而许多人却认为使用眼霜是25岁之后的事情,或是等眼尾出现了第一条细纹、眼皮浮肿、有明显的黑眼圈或眼袋等问题出现时才开始使用眼霜。但是对于细纹、黑眼圈和眼袋来说,使用眼霜只能防止眼部更快速地老化,相当于"亡羊补牢"。使用眼霜的最佳时机应该在皱纹、眼袋和黑眼圈还没有产生的时候,防患于未然。做到不同年龄、不同肤质,给予不同呵护,才能让明眸长久焕发迷人光彩。不同年龄的人和不同肤质的人在选用眼霜时有很大差别,20～28岁女性可以选择滋润补水眼霜,有较强的保湿功能,起到防止眼部老化的作用;对于出现皱纹的三四十岁女性,可以选择抗老化和去皱眼霜。

(二) 精华液

精华液又称修护露、精华乳、精华素等，是护肤品中之极品，具有抗衰老、美白、抗皱、保湿、祛斑等多种功效，适用于因年龄增长而出现的各类肌肤问题。它提取自高营养物质并将其浓缩，通常含有较多的活性成分，分子小、浓度高、渗透力较强，所以功效强大、效果显著。精华液的使用视肌肤的状况而定，并没有严格的年龄限制，人人都可用。空乘人员常年在干燥的机舱内工作，肌肤含水量明显降低，自身流失与干燥空气带走的水分，让肌肤倍感缺水，保湿精华液的使用会使肌肤缺水症状得到有效缓解。如果把平时的日常基础保养步骤——洁面、爽肤水、面霜——比作日常的三餐，它们都是必不可少的基础，而精华液就好比补品，在我们生病或身体虚弱的时候，需要补品给予营养为身体充电。因为基础护肤品只能保护到表皮层，而精华液却能深入到真皮层达到修护目的，从而彻底解决肌肤问题。

四、空乘人员皮肤的周期性保养

周期性保养对肌肤而言就像是一次大型修理工作，不必天天进行，但是要有周期，尤其是当皮肤出现问题时，最需要的就是安内抚外。一方面尽量补充皮肤所需的养分、水分，强化皮肤的抵抗能力，让皮肤尽快恢复正常；另一方面，加速细胞的修护与更新，让皮肤更加明亮、紧致。周期性保养对改善肤质的效果是一个循序渐进的过程。通过一段时间对皮肤的不断强化、巩固，再强化再巩固而实现。若是没有按照周期持续使用，也不会呈现应有的效果。

(一) 去角质

健康、正常的肌肤都应该是光滑、充满弹性和光泽的，但外在环境的恶化和自身生理的影响，常会导致肌肤干燥缺水，或粗糙的角质细胞无法正常脱落，厚厚地堆积在表面，导致皮肤粗糙、暗沉，使用的保养品，往往也被这道过厚的屏障挡住，无法被下面的活细胞吸收，使皮肤显得暗沉没有光泽。还有，成人面疱的产生，与角质粗厚有密切的关系。主要是皮肤角质异常增生变厚，使毛孔出口堵塞，皮脂无法顺利排出，变成了粉刺。所以，避免面疱、毛孔粗大、皮肤干燥，就得及时消除皮肤表面的老死角质层，以预防角质增厚。健康状况下，根据肌肤自身情况，油性肌肤或者湿润的季节一周去一次角质即可，干性肌肤或者干燥季节两周一次，混合肌肤可以着重在T区去除角质。出现脱皮现象时，不能去角质。不要以为出现皮屑是因为角质层堆积，其实不然，肌肤严重缺水才会出现皮屑，说明角质层锁水能力亮起红灯，这个时候去角质无疑火上浇油。给肌肤补水，恢复角质层的正常代谢，才能从根本上消灭脱皮现象。

(二) 面膜

传说，举世闻名的埃及艳后晚上常常在脸上涂抹鸡蛋清，蛋清干了便形成紧绷在脸上的一层膜，早上起来用清水洗掉，可令脸上的肌肤柔滑、娇嫩、紧致，保持青春的

光彩。据说,这就是现代流行面膜的起源。有"皮肤急救站"著称的面膜,属于加强型或急救型护理产品,而非365天不间断使用的产品。它的最突出之处是可以在最短的时间内为肌肤补充大量所需要的营养精华,即刻凸显效果。但如果天天补充大量的精华,肌肤不但吸收不了,也是一种浪费。面膜如同护肤程序中的"加餐",效果好但使用上有要求,尤其在使用的时间上更加有要求。通常不可过于频繁地使用或过长时间的贴敷,一般来说,每周敷两到三次,每次敷10~20分钟就可以了。除非有些特殊情况可以连续使用,例如,干燥恶劣的环境气候、肌肤严重缺水等情况或几天之后需要皮肤迅速改观,这时可以作为急救面膜连敷几天。还有,敷在脸上的面膜时间不能过长,否则会回吸附着肌肤表面的水分。根据面膜的功效,大概可分成八类。

(1) 保湿面膜。为肌肤补充水分并保持肌肤的湿润。保湿面膜是市面上卖得最普遍,也是大家使用得最多的面膜。

(2) 美白面膜。淡化暗沉、提亮肤色,淡化斑点,让肤色越来越白皙。

(3) 提升紧致面膜。具有提升紧致功效,针对松弛或初现老化的肌肤。

(4) 抗皱面膜。对抗老化,可淡化脸部细纹或幼纹。

(5) 焕肤面膜。通常有一点温柔的去角质功效,有效去除堆积在皮肤表面的老化角质,促进细胞更新,改善暗沉,提亮肤色。

(6) 清洁面膜。多含有具有吸附作用的成分,可深层清洁污垢及老化角质,使肌肤洁净。

(7) 紧致毛孔面膜。毛孔粗大的主要原因是毛孔阻塞以及油脂分泌过剩,这类面膜通常具有吸除毛孔油脂并安抚肌肤的作用。

(8) 局部面膜。一般来说,去黑头面膜、眼膜、唇膜等被称为局部面膜,针对局部的问题而设计,是有针对性的护理。

因此,在使用前面膜一定要先了解自己的肌肤状况,同时按照个人的保养目的来正确选择。

第二节 化妆用品与化妆工具的分类与特点

一、脸部的化妆用品

(一) 隔离霜

隔离霜是保养的最后一个步骤,不仅可以隔离脏空气与彩妆品对皮肤的伤害,也可以达到平滑肌肤的效果。隔离霜就是化妆的基底,它能在肌肤表层形成自然保护膜,作为一个屏障,就它的功能来说,可以分为两种。一是具有防晒效果的隔离霜,不仅可以隔离彩妆与脏空气,还可以减少紫外线的伤害。空乘人员可以根据自己的工作状况来选择不同防晒指数的隔离霜,如果经常在室内工作,就选择SPF值15~30的

隔离霜，如果经常在外面奔波对抗紫外线，就选择SPF值30以上的隔离霜。二是单纯作为妆前基底的隔离霜，可以让彩妆维持更高的持久度。

（二）饰底乳

薄透绝美的底妆，就像"第二层肌肤"，而不是戴一张面具，应在基本保养后、上粉底之前，先以肤色修正液或饰底乳修饰打底，不仅能有效减低后续粉妆的用量，更能帮助你营造若有似无的底妆。饰底乳就是利用颜色或光线折射修饰的原理修饰皮肤的缺点，让你即使只搭配薄薄一层粉底，也能快速创造出完美肤色与肤质，令妆容散发自然光泽。目前，饰底乳的颜色、质地琳琅满目、种类繁多，但最常使用的颜色不外乎黄色、绿色、紫色以及珠光色，现在我们就针对不同颜色的饰底乳的作用与使用技巧，进行简单介绍。

（1）黄色饰底乳。最适合空乘人员选用的安全色，可以有效地中和天生皮肤的暗沉感，使皮肤看起来自然柔和、光亮润泽。

（2）绿色饰底乳。用来矫正泛红的肌肤区域，如皮肤敏感引起的泛红、青春痘等皮肤状况。绿色饰底乳可以降低并且修正肤色的红感，令皮肤白皙透亮。但是应用绿色饰底乳时，最好用于局部的问题区域，用量也要小心斟酌，如果使用过量，会造成肤色惨白不自然。

（3）紫色饰底乳。适合面色蜡黄、肤色暗沉或者局部暗沉者使用。在使用时，最好也是用于局部性问题。

（4）珠光饰底乳。由于饰底乳中含有微量珠光，珠光具有镜面反射的效果，能巧妙遮掩掉毛孔与细纹。如果想要遮盖脸部的雀斑或斑点，可以先薄薄地抹上一层珠光饰底乳于斑点上，再局部遮瑕，此时珠光从底层透出微微光泽，可以减轻厚重的粉感，效果比单用遮瑕品自然。同时，珠光饰底乳还能提亮五官让轮廓更立体。

要特别提醒大家，无论什么颜色的饰底乳最好针对局部性的困扰使用，否则妆感过于厚重，看起来惨白不自然，比如直接修正泛红的两颊，或者用于T字部位，为脸庞增加立体感等。

（三）粉底

不完美肤质主要是由于肤色不均、光泽感差及瑕疵三大原因造成的，而这些问题现在都能用粉底来解决。粉底的类型很多，如粉底霜、粉底液、粉条和遮瑕膏等，无论是哪种类型的粉底，都是用于调整肤色，改善面部质感，遮盖瑕疵，体现肌肤质感。在过去，粉底的功能只局限于美化、遮盖等范畴；而现在的粉底已逐渐发展成保养品的延续，美白、保湿、抗老、去皱这些原本只可能出现在护肤品中的各种成分在粉底产品中开始出现，如维他命E、霍霍巴油、玻尿酸、天然植物萃取精华等。如何为自己选择合适的粉底呢？粉底的选择分为两大类：颜色的选择和类型的选择。

第一，颜色的选择。粉底的颜色决定着整体的化妆效果，选择的基本原则要与肤

色接近,才能美化肤色。在试用时,可以把与自己肤色相配的粉底液轻轻抹在下颌处,然后选择最适合脸部和颈部的自然肤色。

第二,类型的选择。现在市面上的粉底形态,可以分为液状、霜状、膏状、粉状四大质地。

(1) 液体粉底。含水量比较高的粉底,质地非常轻薄透亮,颜色也很自然,能很好体现皮肤本身的质感,但对瑕疵的遮盖效果不够好。适合所有类型的肤质。

(2) 霜状粉底。由液状粉底发展而来,质地比液态厚重一些,呈霜状,其滋润成分特别适合干性皮肤,更能掩饰细小的干纹和斑点,但是油脂含量过多的粉底霜长时间使用容易阻塞毛孔,所以油性皮肤的人群要慎重选择。

(3) 膏状粉底。在粉底的种类中最持久、遮瑕力最好的底妆产品。传统的膏状粉底妆感较为厚重,延展性不佳。随着科技的进步与创新,使得它依旧维持较强的遮盖力,却饱含充足的水分,有较好的延展性,可以呈现较为薄透的妆感。

(4) 粉状粉底。在质地上分为散粉式与压缩式粉饼,以蜜粉与粉饼为代表,主要是用来定妆、控油或补妆,使脸部肌肤呈现粉嫩无暇的妆效,但是经常使用会使皮肤变得干燥,更适合油性皮肤。

(四) 遮瑕

遮瑕产品通常有三种类型:膏状、霜状和液状。膏状和霜状遮瑕产品遮盖力较好,液状遮瑕产品的遮盖能力虽然较弱,但是因为质地清爽,反而容易创造出自然的妆容。大家可以根据自己的需要选择不同类型的遮瑕产品,青春痘、痘疤等瑕疵建议使用膏状遮瑕品,至于修饰粗大的毛孔,则推荐使用液状遮瑕品。

(1) 膏状遮瑕品。质地丰润,遮瑕效果好,特别适用于黑眼圈、斑点、痘疤的遮盖。只是在使用上,容易造成厚重干涩感。所以一定要蘸取少量,才不会涂抹得过厚,同时达到遮瑕的效果。

(2) 霜状遮瑕品。与膏状遮瑕品相比较,霜状遮瑕品遮瑕度适中,但是从质地上更轻薄,易推匀,也拥有较高的保湿度。

(3) 液状遮瑕品。液状遮瑕品能提供高亮度、自然不留痕迹的遮瑕效果,但是遮盖力较弱,所以适合浅度遮瑕,或者局部暗沉的修饰,也可以作为局部打亮的处理,比如T字部位、颧骨和下颌等,替代高光粉。

(五) 腮红与修容

腮红与修容都是为了让脸部更立体,更健康,更有生气。两者的区别在于腮红主要是利用色彩增加脸部气色,使脸部变得红润。修容则是利用明暗对比,修饰脸型,塑造出紧实立体的容颜。

(1) 腮红。最普遍的腮红形式就是粉状腮红,显色度比较明显,使用时为了避免"下手过重",可以先在手背上事先涂抹,减少刷头上的粉。

(2) 修容粉。一般来说，修容粉分为深浅两色，深色以不带红色调的咖啡色调为基准来做脸部阴影，使用范围主要是脸部外侧；浅色以乳白色调为基准做局部提亮，使用范围主要根据脸部内侧，借由暗面与亮面的对比，让脸型更加立体且凹凸有致。

二、眼部的化妆用品

（一）眼影

眼影的作用就是要赋予眼部立体感，并透过色彩的张力，让眼睛灵动深邃。最普遍的眼影形式就是饼状粉质眼影，色彩以纯色为主，可以单纯呈现柔和与自然的色彩质感。使用的方法可以借助指腹、眼影棒以及眼影刷达到不同效果。

（二）眼线

目前，眼线虽然已经推出各种材质、各种颜色，但是最能增加眼睛深邃度的，还是黑色。大家可以根据自己化妆技术的娴熟程度以及妆容的需求挑选不同材质的眼线。

（1）眼线笔。铅笔状眼线，是最常见的眼线用品。它的特点是笔芯软硬合适，容易描画控制，适合初学者。在色彩方面，比较柔和自然，比眼线液要自然。它的缺点是容易晕染，不持久。

（2）眼线液。色彩饱和度比较高，可以画出清晰强烈的线条，不容易晕染而且持久，但是描画难度很高，适合有一定化妆基础的人群。

（3）眼线膏。眼线膏的质地在固态和液态之间，很容易凝结变干，它的效果和眼线液比较相似，都是利落的线条，使用时要搭配专业的眼线刷。

（三）睫毛膏

睫毛膏是美化眼睛的重要工具，目的在于使睫毛浓密、纤长、卷翘，以及加深睫毛的颜色。还有各式各样的刷头设计，大家主要根据自身睫毛的状况以及场合的需求来挑选不同刷头。

（1）弯曲的刷头。可以依照弧度涂抹在睫毛上制造卷曲的效果。

（2）短毛的刷头。专门针对眼头以及眼尾或者下睫毛。

（3）梳子状刷头。制造纤长以及根根分明的睫毛效果。

（4）尖锥形毛刷头。适合制造浓密的睫毛效果。

三、眉毛的化妆用品

（一）眉笔

现代眉笔有两种形式，一种是削笔式的传统眉笔，另一种是旋转式的自动眉笔。眉笔使用方便快捷，适宜于勾勒眉形、勾勒眉尾。它唯一的缺点就是，描画的线条比较生硬。一般来说，选择软硬适中的眉笔来描绘一根一根的眉毛，补足眉间的空缺，这样会觉得眉毛是自然生长出来的。

(二)眉粉

眉粉可以依照妆感的需求,做深浅浓淡的搭配,创造出最柔和自然的眉形,不足之处在于持久度不足,容易出现脱妆、晕妆等情形,可与眉笔搭配使用,先使用眉粉打底,再使用眉笔勾勒,创造完美眉型与眉色。

四、唇部的化妆用品

(一)润唇膏

要想嘴唇的化妆娇艳亮泽,健康无干裂脱皮的唇是美丽唇妆的基础。干燥脱皮的嘴唇,无论上任何颜色的口红或唇彩都不会漂亮,因此,平时要做好唇部的保养工作,提高唇部的保湿度,是制造美唇的第一法则。也可以在上妆前,先用护唇膏打底,或者使用对唇部有修护效果的平纹笔,瞬间滋养与修护纹路,让嘴唇呈现滋润饱满的状态。

(二)口红

口红又称唇膏,是大家最熟知的口红形态,以螺旋状转出的方式居多,是使唇部红润有光泽,达到滋润、保护嘴唇,增加面部美感及修正嘴唇轮廓的唇部彩妆品。

五、脸部的化妆工具

(一)化妆海绵

化妆用的海绵主要可分为洁肤海绵和底妆用的粉扑海绵两大类。表面孔隙略为疏松的洁肤海绵,最大的功用是清洁皮肤,以及温柔去除皮肤角质。而底妆用的粉扑海绵是作为面部底妆的重要辅助工具。市面上标示"两用"的海绵则是既可以用于洁肤,也可以用作底妆粉扑。在挑选底妆海绵时,首先要考虑到海绵的柔软度与细密程度,以保证与脸部肌肤接触时不会伤害到细嫩的肤质。其次,应针对脸型的大小、妆感的细致程度挑选合适的海绵形状,常见的有圆形、三角形、菱形等。圆形海绵一般适合脸部大范围的打底上色,而三角形海绵或菱形海绵可以针对脸部细微部位比如眼周、鼻翼、嘴角等细致处的涂抹,以加强底妆的完整性,或者是作为局部提亮的最佳选择。为了使海绵提升延展度与舒适度,通常先把海绵蘸湿后,再擦上粉底涂抹脸部,可以呈现极为伏贴细致的薄透妆效。最后值得注意的是,化妆海绵在每次使用后一定要清洗,粉底以及油脂累积在海绵里易造成细菌的滋生。

(二)粉底刷

粉底刷主要在刷粉底时使用,许多专业彩妆大师都是使用粉底刷打粉底,它的优点在于快速、均匀,缺点是容易使底妆出现刷纹的尴尬痕迹。因此,在使用粉底刷时,要先将粉底挤在手背上,再将粉底刷蘸取粉底,从两颊等大范围处由内向外快速刷匀,这样就不容易出现刷痕。或者与化妆海绵结合使用,先以粉底刷将粉底快速推匀,再用海绵修饰细微之处,就能创造出完美无瑕的妆感。

（三）遮瑕刷

遮瑕刷一般呈现扁平或笔状，或者选择小号的粉底刷，结合遮瑕膏用于小范围如眼周、鼻翼以及局部斑点的遮瑕。

（四）蜜粉扑

蜜粉扑一般分为布面型和绒面型两种，主要功能都是用于蘸取蜜粉定妆，但是定妆效果却不相同。绒面型粉扑轻擦在脸上的触感非常轻柔，还能控制蜜粉的占取量，达到自然的定妆效果。布面型粉扑用量较为扎实，所以可以达到紧密的定妆感。除此之外，蜜粉扑还有一个作用，就是在上眼妆时，隔离手部和脸部的接触，防止破坏底妆。

（五）蜜粉刷

蜜粉刷蘸上适量蜜粉，呈螺旋状地轻扫全脸，比用粉扑更柔和，更有光泽，不仅可以用来定妆，也可用来刷去多余的蜜粉。

（六）腮红刷（修容刷）

腮红刷是指比蜜粉刷稍小的扁平刷子，刷毛顶部呈半圆形排列，同时也可以作为修容刷。一把好的腮红刷能使腮红扫得又轻松又自然。将刷子蘸取腮红粉，轻甩掉多余粉再清扫腮红，颜色不够可慢慢添补。

六、眼部的化妆工具

（一）眼影刷

眼影刷可晕染出眼部色彩的层次感，展现出柔和的颜色与光泽，依功能可细分出多种不同款型，若是不知如何选择，建议可选择大、小眼影刷各一支。大的眼影刷用于大范围上色，如眼皮打底，或是用来柔和各色眼影，小的眼影刷用来加强细节的勾画和眼睛的轮廓。

（二）眼影棒

许多眼影套装里都会赠送眼影棒，是相当普遍的眼妆工具，眼影棒与眼影刷的不同之处在于，眼影棒的色彩附着力较强，画出来的色彩饱和度会比较高，非常适合用来局部加强与点缀，因此眼影棒越小、越尖、越细就越能做到细节的修饰与雕琢。

（三）眼线刷

眼线刷通常是使用眼线膏时的辅助工具，蘸取适量眼线膏，勾画出流畅、柔和的眼线。因为眼线刷使用的大多是膏状的眼线产品，所以相对眼影刷这些使用粉质产品的刷子会更难清洁。而且如果不及时清洁，眼线膏会凝结成块，影响到刷毛的走向和毛质，建议每次使用完之后都要清洁一下。

（四）睫毛夹

睫毛夹是创造睫毛卷翘度的重要工具。目前市面上有塑胶材质和不锈钢材质两种睫毛夹。塑胶材质的睫毛夹轻巧、携带方便，但力度稍微不足，适合外出和睫毛本身比较柔软的人群使用；而不锈钢材质的睫毛夹力度较大，轻轻一夹就可以使睫毛瞬间卷翘，适合睫毛较为粗硬的人群。无论选择什么材质的睫毛夹，都需要依照自己眼睛的长度、弧度来选择，才能轻松创造漂亮的卷翘度。除了测试眼睛的长度与弧度的吻合，还要注意到睫毛夹上的橡皮垫，它的光滑度、弹性以及与夹口间的密合度。橡皮垫的好坏是决定整个睫毛夹能否夹出漂亮弧度的重要因素。另外，如果睫毛夹是金属材质，可以利用打火机加热睫毛夹，冷却片刻再夹睫毛，达到烫睫毛的效果，使卷翘度与持久度加倍。

（五）睫毛梳

睫毛梳是在刷完睫毛膏之后，晾干之前使用，可以轻松地去除多余的睫毛膏，远离结块烦恼，让睫毛根根分明。

七、眉毛的化妆工具

（一）螺旋刷

这个刷子功能非常多，可用来刷去睫毛上多余的睫毛膏，使睫毛根根分明，也可以用在修理眉毛的过程中，利用它将所有毛流梳顺，确定眉形的轮廓线，还可以刷掉眉毛上多余的眉粉。

（二）刮眉刀

在确定好适合的眉形后，用修眉刀将轮廓线之外周围的细毛剃掉。杂毛剃除后，用收敛性化妆水拍打双眉周围的皮肤，以收缩皮肤毛孔。

（三）修眉剪

修眉剪作为多功能的剪刀非常实用，可以用来修剪眉毛的长度，也可以作为美目贴的专用剪刀，还可以用来修剪假睫毛。

（四）眉刷

眉刷多为尼龙做的斜形硬刷，用其蘸取适量眉粉，在手背上调整浓淡后，将眉粉均匀扫在眉毛上，从眉峰刷至眉尾，再刷至眉头，眉头的颜色应浅于眉峰及眉尾，这样的眉色才更优美柔和。

八、唇部的化妆工具

唇刷是涂唇膏的工具，可以灵活调整唇局部浓淡，描画出精致的唇角边缘线。无论使用唇膏还是唇蜜，要色泽均匀地附着于唇上，一定要使用唇刷上色，精确勾勒唇形，使双唇色彩饱满均匀，更为持久。唇刷选择应以毛质软硬度适中、毛量适中为好。

第三节 面部化妆的基本步骤

化妆是每个步骤细致的累积。空乘人员必须在每个化妆细节中一点一点地探索与积累,那么呈现出的妆效才会细腻自然。

一、妆前保养

妆前保养与日常保养的最大不同在于它着重调整皮肤水油平衡的状态,多使用提升皮肤保水度为主的保养品,而强调美白、抗老、修护等高机能产品则留在夜间美容呵护皮肤。妆前保养主要是三大步骤:清洁——保湿——防晒隔离,其中保湿的环节是让彩妆伏贴、裸透的有力保证。也就是说妆不伏贴,通常是皮肤缺水,油脂分泌异常,除此之外,当肌肤呈现缺水状态,代谢机制就会变得缓慢,角质层的堆积会越来越厚,也会直接影响化妆的光滑度与伏贴度。因此,想要避免妆不伏贴的困扰,平常可依肤质情况,定期做好去角质的工作。而防晒隔离是保养的最后一个步骤,不仅可以防御紫外线、脏空气,也可以隔离彩妆与肌肤的接触。

二、化妆的基本步骤

(一)调整肤色

在基本保养后、上粉底之前,先以肤色修正液或饰底乳修饰打底,不仅可以增加肌肤的明亮度,减少底妆的厚重感,还具有矫正肤色和改变肌肤质感的作用。

(二)粉底

采用少量多次的方式上粉底,同时结合轻拍的手势,用手指或者利用海绵按照"由上往下""由里而外"的顺序上妆,全脸使用后,亦需要以蜜粉定妆。

(三)遮瑕

依照面部瑕疵的属性以及部位,使用适当的遮瑕产品及方法,还原肌肤最平滑无瑕的风貌。

(四)定妆

散粉或蜜粉具有增加粉底附着力的作用,并且会使妆容持久,防止皮肤因为油脂和汗液分泌而引起掉妆现象。蜜粉定妆的方式可以分为三个步骤:①将粉扑上的蜜粉轻轻地拍打在脸上,并结合"少量多次"的原则;②运用指腹的力道,将粉扑由下往上轻柔按压于脸部,让蜜粉变得扎实;③用粉刷刷掉脸上多余的蜜粉。定妆后,若觉得底妆不够轻透自然,可使用保湿喷雾均匀地喷在脸上,之后将柔软干净的面巾纸按压到面部,带走多余的水分与浮粉,这样,就会有一个干净透明的底妆。

(五)修容与腮红

修容与腮红是底妆的最后一个步骤,都是为了让脸部更加立体、明亮,有生气,增

加立体感和健康感。修容是利用色彩的明暗对比效果,创造脸部的立体层次。而腮红不仅有修饰脸形的作用,还可以创造面部的红润气色。

（六）眼妆

利用眼线、眼影、睫毛膏(粘贴假睫毛)等方法加强眼睛的立体层次感及深邃度,最大限度地增添眼部特有的神采。

（七）眉毛

画眉毛的作用,主要是衬托眼妆,同时修饰或改善脸形。画眉之前,要先修整眉毛,修除多余的杂毛,剪掉长短参差不齐的毛流,让眉毛看起来干净清爽。配合自己的脸型,找到适合的眉形。

（八）唇妆

健康无干裂脱皮的嘴唇,是美丽唇妆的基础。因此,在使用唇妆产品之前,可厚敷一层有保护作用的护唇膏,让其在嘴唇上停留一段时间后清除,或者先上一层具有保湿效果的护唇膏,再描画口红,嘴唇就会看起来完美滋润。

第四节　面部化妆技巧

化妆是对轮廓比例的调整完善甚至变革,但在空乘人员的化妆中,很难脱离人本身去进行修饰,所以,要画出适合自己的妆容,首先要多花一点时间观察自己,然后再学习化妆技巧。化妆技法也不像数学公式,每个步骤都必须严格遵守,它只是提供一个大原则、大方向,在实际操作中,都是优先考虑个人的需求,步骤则是可以弹性调整、简化或者强化的。

一、脸部的化妆技巧

"每一张脸,都是一块充满生命力的画布,只有在纯净、细腻的画布上才能绘出美丽的图画。"这是日本彩妆大师植村秀先生著名的"肌肤画布"理论。意思就是说,让自己脸部的底妆轻、薄、透、亮、净是一切彩妆的基础。那么,作为服务人员画一个完美的底妆,应该达到哪些要求呢?

（1）底妆的薄透感,就算皮肤状况不佳或有诸多瑕疵,只要巧妙利用遮瑕技巧,一样能让妆容看起来薄透自然。

（2）底妆的颜色与自己的肤色的融合度。

（3）底妆是否让脸部呈现层次分明的立体感。

（4）底妆的均匀程度。有瑕疵的地方是否越遮越明显,不同颜色之间的渐层变化是否过渡自然。

综合以上几点,可以把底妆的透明度、颜色、立体感、均匀程度作为评判完美底妆的四大标准。那么,与四大标准紧密相连的还有底妆所使用的产品以及上妆技巧,也

都非常重要,是成就完美底妆的幕后英雄。

薄透绝美的底妆,就像"第二层肌肤",而不是戴一张面具,应在基本保养后、上粉底之前,先以肤色修正液或饰底乳修饰打底,不仅能有效减低后续粉妆的用量,更能营造若有似无的底妆! 饰底乳就是利用颜色或光线折射修饰的原理修饰皮肤的缺点,即使只搭配薄薄一层粉底,也能快速创造出完美肤色与肤质,令妆容散发自然光泽。那么,空乘人员如何来选择适合自己的饰底乳呢? 应当依照自己的皮肤状况,并结合使用诀窍,就能轻松达到修饰效果。

(一) 隔离霜

隔离霜是个保护化妆、保护皮肤的重要步骤。如果不使用隔离霜就涂粉底,会让粉底堵住毛孔伤害皮肤,也容易产生粉底脱落的现象。无论是选择具备防晒效果的隔离霜,还是选择妆前基底的隔离霜,或者选择兼具防晒与修饰肤色的隔离霜,都要谨记少量轻薄,用指腹取适量的隔离霜,在额头、鼻尖、下巴各点一点,两颊处各点两点。然后用海绵以按压方式由内向外、由上往下推开隔离霜,如此才能将分子颗粒散布均匀,造就完美的伏贴质感。

(二) 粉底的选择

对于空乘人员来说,最好选用妆感轻透的粉底液,而且任何肤质都可以使用,一定要遵循"少量多次"的最高原则,才能让底妆达到自然薄透的妆效。粉底液的使用非常简单,用擦乳液的方式,以脸部中央为中心点,直接用手或者粉扑大面积由内向外轻轻推开。

对于粉底的颜色在挑选时可以参考脖子的肤色,许多人会偏重于脸部的保养而忽略脖子的保养,导致脸部比脖子更白净,此时若以脸部肤色为主,就会与脖子的颜色产生巨大色差,使得妆容不够自然和谐,因此,选择粉底最简单的方法就是将不同颜色的粉底直接涂抹于脸颊,并观察与原肤色的融合性以及与脖子的衔接性,切勿只是将粉底涂在手背上来选择颜色(图 2-1)。除了挑选合适的颜色,还要注意到个人肤质的状况,一年四季中肤质的状况都在改变,夏季容易出油,秋冬比较干燥,建议在夏季使用持久度较强的粉底。而冬天建议选择比较保湿的粉底来增强皮肤的滋润度。

(三) 修容与润色

创造细微而自然的立体轮廓,对空乘人员来说十分重要。利用深色的粉底收缩面部需要缩小或凹陷的位置,用浅色或亮色的粉底强化面部高耸或突出的结构,通过颜色的明暗变化使脸形更完美或更立体。值得注意的是,明暗区域间的交界处要让颜色微妙过渡,自然不留痕迹。在产品的选择上,最常用的就是双色修容饼。一个是

学习单元二　空乘人员的面部形象

图 2-1　挑选适合自己的粉底

暗面修容,主要以不带红感的咖啡色调为主,深色修容范围主要是脸部外侧,利用修容刷以少量多次、适量轻扫的原则,从颧骨凹陷处或鬓角开始,朝嘴角方向斜扫,而且要向下颌骨以及脖子方向做延伸修容,注意脖子与脸的衔接过渡;另一个是亮面修容,主要以米白色调为主,修饰需要凸出、高耸的部位(图2-2)。修容的范围根据脸型的不同应该有所不同,但是总体原则是:暗色修饰需要缩小、后退的部位,亮色修饰需要凸出的部位。因此,要找出修容的关键位置,首先要分析自己的脸部结构以及想要修补的地方。

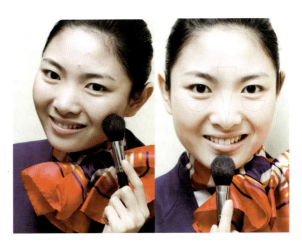

图 2-2　暗面修容与亮面修容

在修容之后,如果要让气色更好,可以画上腮红。最为常见的是粉状质地的腮红,它显色度较好、操作简单,但是在勾画力度上要特别注意,也要遵循少量多次、适量轻扫的原则,如果还无法适当拿捏粉量,不妨先把腮红刷在手背或面纸上,让粉末均匀分布在刷毛上,以斜刷的方式由笑肌往斜后方晕染,即可达到收缩脸形立体的效果,又可以呈现优雅成熟的妆感(图2-3)。

图2-3 腮红的画法

（四）完美遮瑕

如果皮肤还有局部瑕疵的状况，单用粉底液还不够，怎么才能不露痕迹地遮盖缺点呢？只要选择适当的遮瑕品以及巧妙利用遮瑕技巧，一样能让妆容看起来薄透自然。那么，空乘人员最常用的遮瑕品不外乎遮瑕液和遮瑕膏。遮瑕液具有湿润度高以及自然轻薄的特点，但是遮瑕效果较弱，因此适合浅度瑕疵的修饰。而遮瑕膏的遮瑕效果强，特别适合黑眼圈、斑点、痘疤的遮盖，但延展性与滋润度较低，如果使用过量，会有厚重干涩感。所以在技巧上要特别注意，应该用手指蘸取少量遮瑕膏，并以多次点压的方式，才不会涂抹得过于厚重，同时又能达到遮瑕的效果。或者，将遮瑕膏以适当比例混合粉底液使用也能达到既遮瑕又自然的效果。不仅如此，还应该根据瑕疵的属性以及部位的不同，"对症遮瑕"，使肌肤看起来光洁无瑕。

（1）黑眼圈的遮盖。黑眼圈主要是先天遗传或者血液循环差等因素，造成眼部周围色素沉着，多呈现咖啡色，想要完美遮瑕，得先进行肤色矫正。通常先使用橘色的遮瑕品以少量多次的方式在黑眼圈周围点压拍打（图2-4），以暖色调中和咖啡色，再用接近肤色的遮瑕品以同样的方式进行第二次遮盖，注意遮瑕区域边界与周围皮肤的融合，最后轻轻压上一层蜜粉定妆，这样才能使遮瑕不露痕迹。

（2）痘痘的遮盖。痘痘以及痘疤就是因为泛红或局部突起而引人注目，但是利用化妆的手段遮盖痘痘，只能均匀肤色，不能使痘痘变得平整光滑。不管是单颗的还是整片的痘痘都应该采取"单点突破"的方式（图2-5），对于大面积的红色痘痘，要在粉底之前以绿色饰底乳修饰，再针对每个痘痘一一遮盖，而且遮瑕膏的颜色一定要

比肤色略微深一点儿,这样显得自然,同时注意遮瑕边界与周围皮肤的融合,最后用蜜粉定妆。

图2-4 黑眼圈的遮盖

图2-5 痘痘的遮盖

二、眼睛的化妆技巧

眼睛是脸部的视觉焦点,成功的眼妆能迅速提升妆面的整体效果。眼妆不仅可以重塑、修饰眼形,眼神更是表现的重点。运用眼影、眼线或睫毛膏以及粘贴的假睫毛等便可加强眼神,创造出深邃的明眸风采。眼妆的变化空间很大,有多种的顺序及画法,只要在形式与色彩上稍做改变,就可以创造出不同的眼妆效果。比如说,是先画眼影再画眼线,还是先画眼线再画眼影?有没有先后顺序?其实它们的步骤顺序不同,可以变化出不同风格的妆感。如果先画眼影再画眼线时,眼线一定清晰明显,眼神就变得利落明亮;反过来,如果先画眼线再画眼影时,眼线会被眼影稍稍覆盖,呈现出的眼妆自然柔和。

(一)眼影的画法

画眼影之前,空乘人员应根据自己所处环境来确定应呈现的妆感,因为眼妆的表现空间宽广,创造的风格氛围多样化。空乘人员在工作场所应呈现出端庄、柔和的妆感,而拒绝妩媚、前卫、浓艳的妆感。再依照眼型的不同以色彩加强眼睛的层次立体感,在此过程中要注意眼影的均匀度、干净度以及眼影的色彩种类是否繁杂(不超过两种色系)、色系是否适合职业场合。尤其是初次尝试眼影的空乘人员,一定要以少量多次的方式取用眼影,慢慢增加色彩的浓度,千万不要心急,这样做最大的好处就是能够及时调整。如果怕弄脏了妆容,可在眼下先叠上一层蜜粉,然后将粉刷把落下来的眼影粉与蜜粉一起轻轻扫掉。下面介绍两种常见的眼影画法。

(1)平行式渐层画法。平行式渐层画法是最基础、最简单的眼影画法,适合所有

类型的眼睛结构。空乘人员在职业场合一般以蓝色或者紫色作为眼影主色调,画在睫毛根部,先在眼头往眼尾的方向来回涂刷均匀后,再由根部平行向上做渐层的晕染,只要把晕染的范围,稍稍超过眼褶部分,就可以塑造目光深邃的效果,除了晕染上眼睑,使用同样的色彩清扫整片下眼睑,可以使眼妆上下呼应、熠熠生辉,而且起到放大眼睛的作用(图2-6)。

(2)分段式画法。这种眼影画法是根据描画眼影的部位分段着色而得名,一般运用两种不同色系的颜色或同一色系的不同深浅的颜色来展现渐层技巧,让眼型更立体。将紫色眼影晕染在眼尾1/2或1/3处,朝眼睛中段到眼头画出由深到浅的渐层,在下眼睑的眼尾处也要晕染同样的颜色相呼应(图2-7)。

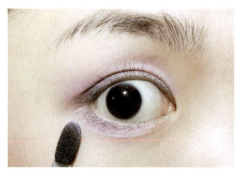

图2-6 眼影平行式渐层画法

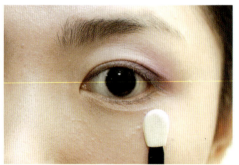

图2-7 眼影分段式画法

(二)改变眼睛轮廓的方法

(1)美目贴。使用美目贴除了可以形成双眼皮外,对提升眼尾和改善眼形也有很好的作用(图2-8)。不管是哪种类型的美目贴,要想达到完善或改善眼型的目的,都要针对自己的眼形对美目贴做一番修剪,才会起到应有的作用。

(2)眼线。贴切的眼线可以改善眼睛的形状与加强眼睛的轮廓,而且使睫毛显得更浓密,使眼神更有神采、更生动。无论选用哪种类型的眼线产品,都必须从基础的隐性眼线——内眼线——开始练习,将眼睛向下看,一只手把眼皮翻起来,另一只手执笔,将眼线笔深入到睫毛根部,学会将每根睫毛间的空隙扎实填满,然后从眼头

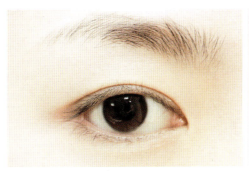
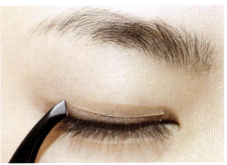

图 2-8 使用美目贴

的第一根睫毛,到眼尾的最后一根睫毛,描绘出粗细相同、圆滑平整的线条。新手建议将线条分成几段来完成,一小段一小段地拼凑不容易出错。熟练之后可以连贯一些(图 2-9)。

图 2-9 描画内眼线

然后再根据不同形态的眼睛采用不同的外眼线画法,外眼线是画在睫毛的外缘,具有放大眼睛与改善眼形的效果(图 2-10)。比如想让短圆的眼睛变得细长,可以加粗眼头、眼尾的线条;想让细长的眼睛变大变圆,可以在眼头、眼尾维持细线条,而在眼睛中段加粗;如果两眼距离太近时,眼线要从眼头的前1/5处开始向后画;相反,两眼距离较远时,画眼线要加强眼头。此外,外眼线根据上妆的顺序或者风格的不同分为两大类型,一类是柔和型眼线,在描画时将眼线逐渐与眼影色自然融合,形

成没有明显界限的眼线效果(图2-10);另一类是清晰型眼线,追求眼线清晰流畅效果,形成明显界限的眼线效果,给人干练、精致的印象(图2-11)。

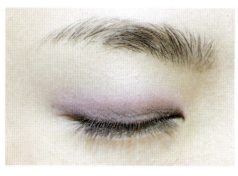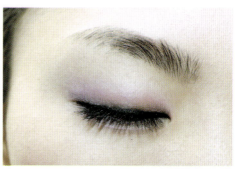

图2-10　描画外眼线

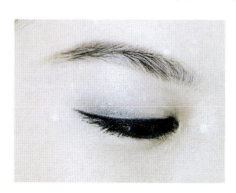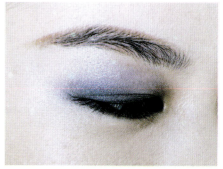

图2-11　不同眼线风格

(三)睫毛

美丽的眼睛如果缺少纤长浓密的睫毛,会像没有纱幔的窗户,显得过于直白,缺少韵味。又长又浓的睫毛就像一把扇子,能打开双眸,将眼睛瞬间点亮。如果想让睫毛于片刻间浓密卷翘,可以借助于睫毛膏、睫毛夹或者假睫毛等。

(1)睫毛夹。刷睫毛膏之前,一定要使用睫毛夹将睫毛夹翘,让睫毛呈现放射状的角度为最美。首先,要使睫毛夹的弧度与自己眼球弧度贴切吻合,以及检查睫毛夹上的橡皮垫的光滑、弹性程度,因为这些都是决定睫毛卷翘的关键因素。其次,夹睫毛的技巧在于分段夹,眼睛往下看,将睫毛分三段夹,先将睫毛夹放在睫毛根部,轻轻夹2~3秒,移至睫毛中段,再夹2~3秒,最后在尾部重复先前动作,而且边夹边往上提拉,睫毛便会形成自然弧度的卷翘效果(图2-12)。如果睫毛较短,只夹两段即可,或者将睫毛根部轻轻夹翘。对于局部夹不到的睫毛,可以选用局部睫毛夹。

(2)睫毛膏。睫毛膏主要有浓密与纤长两种基本类型,还有各式各样的刷头设计。要如何挑选主要根据每个人睫毛的特点,睫毛稀少者可以使用浓密型的睫毛膏;睫毛较短者可以使用纤长型的睫毛膏;睫毛为交叉者可以使用梳子刷头的睫毛膏,将交

学习单元二 空乘人员的面部形象

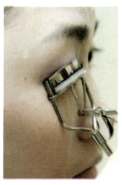 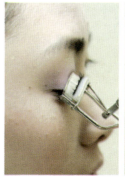 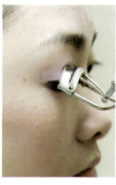

图2-12 分段夹睫毛(从左到右)

错、纠结的睫毛梳开,让睫毛有根根分明的效果。在涂睫毛膏的时候,也要将视线向下,先刷睫毛底膏保护睫毛,同时也可让浓密纤长的效果更加明显。正式为睫毛刷上颜色时,可以选择浓密与纤长两种类型的睫毛膏一起使用造就睫毛的完美效果。先使用浓密型睫毛膏,将刷头横拿,从上下睫毛根部开始,采用放射状方式往外刷,来增加睫毛的浓密度,再使用纤长型睫毛膏,将刷头直向刷睫毛尾端,可以让睫毛更纤长(图2-13)。

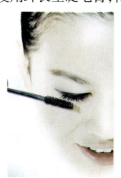 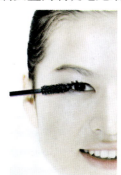 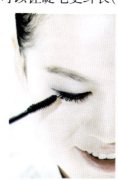

图2-13 涂睫毛膏步骤(从左到右)

(3)假睫毛。当本身的睫毛条件不够理想,或是追求更完美的睫毛妆效时,可以选择粘贴假睫毛。只要选择的假睫毛类型适当以及操作方法正确,也可以达到以假乱真的效果。现在市面上的假睫毛有许多种款型,主要是根据自己的眼型和睫毛的分布情况选择适合自己的款型。若是想表现圆眼的妆效,可以选择头尾短、眼中加长型的假睫毛;若是想拉长眼型,就要选择眼头短、眼尾长的假睫毛;想要表现自然无妆感的效果,可以选择单株式的假睫毛,种在睫毛间的空隙,真假混合。不管选择什么款型的假睫毛,都要注意假睫毛根部的材质一定要柔软,这样能更好地符合眼形弧度,避免头尾脱落,或是刺痛不舒服的感觉。粘贴假睫毛时,在假睫毛的根部涂上专业睫毛胶,但不要马上粘贴,等到白色的睫毛胶快变成透明时(这时的黏度最强),再将假睫毛尽量贴近睫毛根部,让真假睫毛没有空隙存在,在睫毛胶未干之前,赶紧调整假睫毛形成一个自然的角度,然后在真假睫毛上一起涂上睫毛膏,让真假睫毛更好地贴合,还可

以使用睫毛夹轻夹真假睫毛,让假睫毛仿佛由根部生长一样自然。最后使用眼线液或眼线笔加强或填补眼线(图2-14)。

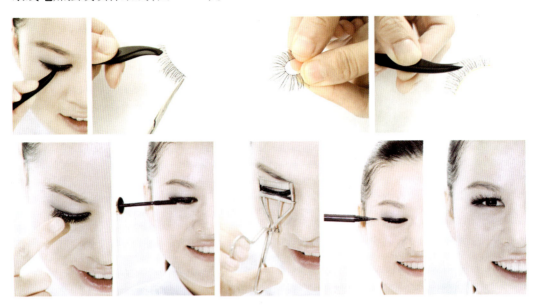

图2-14　戴假睫毛步骤(从左到右)

三、眉毛的化妆技巧

眉毛的主要作用是衬托眼睛。一定不要小看这两条弧线,它们具有修饰脸型与平衡五官的作用。不同的脸型适合不同的眉形,例如,长脸型的人不适合太细太弯的眉毛,会使脸看起来更长;脸型偏大偏圆的人不适合画平直的眉毛,会使脸看起来更大。只要一点点的细微差异,就会影响脸部的整体协调感,同时也给人不同的视觉印象。眉妆可以说是脸部彩妆最重要的配角,画好眉毛,绝对有意想不到的效果。

(一)眉毛的结构

常见的眉毛分为三大部分:眉头、眉峰、眉尾,画眉毛就是利用这三个"点"连起来,组成眉毛。这三个"点"的不同位置,决定了眉毛的不同形状。比如,当眉峰位置高,眉形呈现高挑的形状;眉峰位置低,眉形看起来平缓;眉峰位置向后移,左右颧骨间的距离也变宽。所以,要打造最佳眉形,一定要找出最佳眉形的三个"重点",更好地了解这些点的不同位置变化对脸形的影响。

(1)眉头。占眉毛份量比例最重,在鼻翼与内眼角的垂直延长线上。

(2)眉峰。决定眉毛个性的部位。眉峰的弧度决定柔美或强势的视觉印象。当双眼直视正前方,黑眼珠外侧到眼尾间的距离都可以是眉峰的位置。同时眉峰的位置还决定脸形的宽窄、长短,眉峰位置高,脸形显长;相反,眉峰的位置低,脸形显短;此外,当眉峰靠近太阳穴方向,脸形看起来显宽;眉峰靠近鼻翼方向,脸形则

显窄。

(3) 眉尾。眉尾是决定上半部脸形及两侧宽窄的重要因素。它在从鼻翼外侧到眼尾的延长线上。眉尾拉得越长,脸颊两侧显得越窄;反之,眉尾短的人,脸颊两侧显得越宽。而且,眉尾不能低于眉头,这样看起来显得没精神。

(二) 修整眉形

首先,应该根据脸形的需要,确定眉头、眉峰、眉尾的位置以及审视两边的眉毛是否对称、等高,对于初次尝试的人来说,建议将理想的眉形轮廓画好,接着把轮廓之外的杂毛清除,边修边梳顺毛流,同时将过于长的眉毛进行局部修剪(图2-15)。

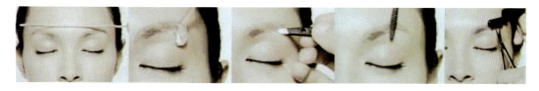

图2-15 修整眉形(从左到右)

(三) 画眉

画眉也跟画眼影一样讲究层次感,更要掌握晕染技巧,使用眉笔或眉粉或两者结合使用,把握眉头的地方淡、眉尾偏深的渐层原则。眉头画得很深,会让人觉得严肃,像剪贴眉毛,极其不自然。所以,首先下笔的地方应该是眉峰处,然后逐渐延伸到眉尾,最后,淡淡地描绘眉头。眉头如果画得好,还可以制造鼻影的效果。画完整个眉毛之后,接着用螺旋刷刷去眉毛上过多的眉粉或眉笔,可以使眉毛呈现更自然的效果。除了把握眉毛的晕染技巧,在眉色的选择上也很重要,最好与头发的颜色一致或比发色更浅淡,颜色不要太强烈,否则会破坏空乘人员的亲和力与自然感(图2-16)。

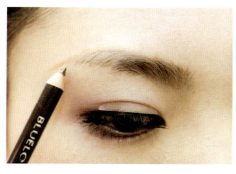 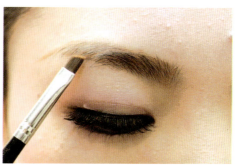

图2-16 画眉

四、嘴唇的化妆技巧

在整体妆容上,唇妆与眼妆的颜色与风格走向,决定了口红的颜色选择,使用口红的时候,必须考虑眼影颜色的深浅,如果眼影的颜色偏深,可选择较为浅淡的口红,

以此凸显眼妆;反之,如果眼影的颜色偏浅,可选择较为鲜艳的口红,以此凸显唇妆,一般来说,脸部只突出一个重点。

(一) 口红的冷暖色彩

口红的冷暖倾向也要与眼影和谐一致,如果眼影的颜色偏暖(发黄的色调),要选择暖调的口红,比如橙红、棕红等颜色(图2-17);如果眼影的颜色偏冷(发黄或发紫的色调),要选择冷调的口红,比如粉红、紫红等颜色(图2-18)。

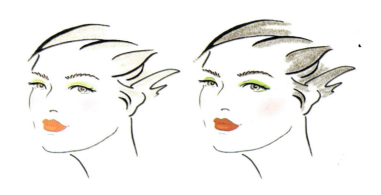

图2-17　唇妆与眼妆的颜色整体偏暖

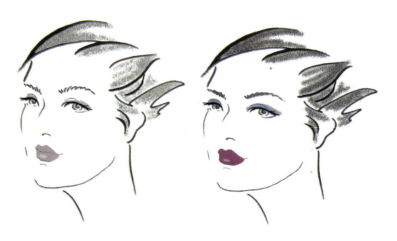

图2-18　唇妆与眼妆的颜色整体偏冷

(二) 唇部的化妆技巧

如果是过红或暗沉的唇色,会直接影响口红的显色度,所以,在涂口红之前,先选用质地水润的遮瑕膏或粉底液打底淡化唇色与嘴唇轮廓,不仅能使唇妆更完美自然,也可以让唇色更持久,然后确定理想唇形涂抹口红。唇线笔是勾勒唇形的好帮手,受到近期流行的自然唇形的影响,唇线笔逐渐被人们打入冷宫,其实,只要选择适当的唇刷与正确的使用方法,也可以修饰不完美的唇形以及防止口红的外溢。将唇刷蘸取口红,从嘴唇内侧刷至唇中央,唇侧兼勾勒唇形与涂抹口红,如果想让嘴唇看起来

更饱满,可以在唇中央加上淡色的口红或唇彩创造视觉上的效果,但是不要将整个嘴唇都涂上唇彩(图2-19)。

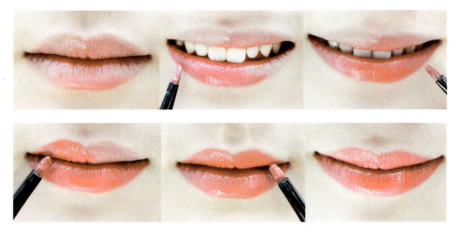

图2-19 唇妆从左到右

第五节 面部整体化妆

适度而完美的化妆可以将天生的端庄、美丽展现得淋漓尽致,甚至收到巧夺天工的奇效;也可将不太完美的脸形修饰得更加完美,以赢得人们的喜爱与尊重。空乘人员更应掌握化妆技巧,运用色彩等渲染方法创造出面部和谐的表情和气氛,从而呈现出淡雅清秀、健康活泼的风姿。

一、面部的比例

化妆造型师对被塑人物的五官、脸庞、比例的掌握是非常重要的。在了解各种脸形之前,先掌握脸部结构的标准比例,这个比例以身体来说就是头部的大小与身高的平衡度;以脸部来说就是指眼部、鼻子、唇部等对全脸的平衡度。理想的脸形会因性别、种族与时代的不同,而有不同的审美标准。五官有什么具体的标准与尺度呢?研究脸部美学的人根据以往脸部的研究划分了黄金分割线,也就是脸部的黄金比例"三庭五眼"。人的五官不管长的怎么样,只要在这比例范围内,人的视觉就能产生一种愉悦的平衡感,一般就会感觉较美。

1. 五官的标准比例

所谓"三庭",即从人的发际线到眉弓骨、从眉弓骨到鼻尖、从鼻尖到下巴的三个距离正好相等,各三分之一;五眼即正常人的两只眼睛之间的距离正好是一只眼睛的宽度,外眼角到发际线又是一只眼的距离。如果两眼之间的距离小于一只眼睛,会给人紧张、阴沉的感觉;大于一只眼的距离,则会给人以缺少灵气的感觉。

2. 标准的五官位置

眉毛的位置：从额头发际线至鼻底的分界线上。

鼻子的位置：在脸部的正中部位，即中庭位置。

唇的位置：在下庭的中央部位，下唇底线在鼻底至下颚底线的二等分平分线处。

眼的位置：在额头发际线和嘴角水平线连接线的二分之一处。

眼宽：双眼之间的距离等于一只眼睛的宽度。

鼻宽：等于一只眼的宽度。

唇宽：在瞳孔内侧的下垂线稍内侧。

眉长：眉头在眼头正上方；眉尾在鼻翼与眼尾相连的延长线上。

3. 侧面的轮廓

标准的侧面轮廓，鼻尖、上唇和下巴均在同一条延长线上。

二、脸形

脸形是指面部的轮廓。脸的上半部是由上颌骨、颧骨、颞骨、额骨和顶骨构成的圆弧形结构，下半部取决于下颌骨的形态。这些都是影响脸形的重要因素，颌骨起了很重要的作用，决定了脸形的基础结构，如图2-20所示。

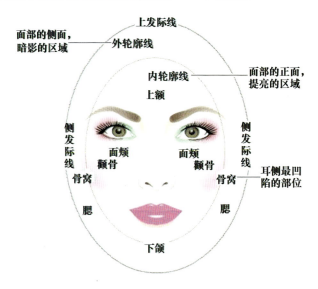

图2-20 脸部名称

脸形的分类方法很多。在我国古代的绘画理论和面相书中就有各种各样的分类法，并对脸形赋予了人格的内容。

（一）标准脸形

我们知道，凡是符合黄金分割律的构造，在视觉上都会让观察者产生愉悦的印象。理想瓜子脸的长与宽比例为34∶21，这一比例正好符合黄金分割律。伯拉克西特列斯的著名雕塑《尼多斯的维纳斯》的面部是公认的魅力样板，从发际到下颌的长度

与两耳之间的宽度之比,也接近黄金比例。中国古代画论认为,凡按照"三庭五眼"的比例画出的人物脸形都是和谐的。

因此,美学专家认为,在众多的脸型中,"甲"字形脸为最完美的脸形。"甲"字形脸就是我们常说的鹅蛋或瓜子脸。

(二) 常见脸形

中国人根据脸形和汉字的相似之处的一种分类方法,通常分为"甲""国""田""圆""由""申"字形脸形,如图2-21、图2-22、图2-23所示。

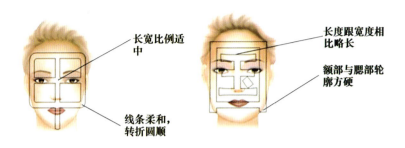

图2-21 "甲""国"字形脸特征

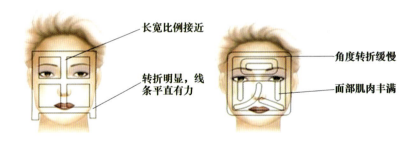

图2-22 "田""圆"字形脸特征

图2-23 "由""申"字形脸特征

三、脸形的修饰方法

"甲"字形脸因为脸形比较完美,所以在修饰上不用过度要求。怎样使五种脸形通过打底修饰接近"甲"字形脸,使脸形趋于完美呢?

1. "国"字形脸修饰要点

在上颌两侧暗影修饰,在下颌两侧暗影修饰,如表2-1所列。

表2-1 "国"字形脸修饰方法

位置 修饰要领	上轮廓线	下轮廓线	上额两侧	上颌中央	鼻子	骨窝	脸颊	两腮	下颌
是否修饰	是	否	是	可	是	可	可	是	可
修饰方法	暗影	无	暗影	高光	高光	暗影	高光	暗影	高光
修饰面积	中	无	中	小	小	小	小	中	小
化妆手法	横	无	斜	横	纵	斜	横	斜	横

2. "田"字形脸修饰要点

上颌尖用高光提亮拉长脸部视觉效果,上颌两侧用暗影修饰,在颧骨下到耳前大面积暗影修饰,腮部两侧用暗影修饰,下颌尖用高光提亮拉长脸部视觉效果,如表2-2所列。

表2-2 "田"字型脸修饰方法

位置 修饰要领	上轮廓线	下轮廓线	上额两侧	上颌中央	鼻子	骨窝	脸颊	两腮	下颌
是否修饰	否	否	是	是	是	可	可	是	是
修饰方法	无	无	暗影	高光	高光	暗影	高光	暗影	高光
修饰面积	无	无	中	中	中	中	小	中	中
化妆手法	无	无	斜	纵	纵	斜	纵	斜	纵

3. "圆"字形脸修饰要点

用暗影打在颧骨下及脸侧,整个外轮廓暗影修饰,如表2-3所列。

表2-3 "圆"字形脸修饰方法

位置 修饰要领	上轮廓线	下轮廓线	上额两侧	上颌中央	鼻子	骨窝	脸颊	两腮	下颌
是否修饰	是	是	是	可	是	是	可	是	可
修饰方法	暗影	暗影	暗影	高光	高光	暗影	高光	暗影	高光
修饰面积	小	小	中	小	中	大	小	中	小
化妆手法	横	横	斜	纵	纵	斜	纵	斜	纵

4. "由"字形脸修饰要点

上颌横向高光提亮,用暗影修饰颧骨以下大面积收缩,下颌尖提亮,如表2-4所列。

表2-4 "由"字形脸修饰方法

位置 修饰要领	上轮廓线	下轮廓线	上额两侧	上颌中央	鼻子	骨窝	脸颊	两腮	下颌
是否修饰	可	否	否	是	可	是	可	是	可
修饰方法	暗影	无	无	高光	高光	暗影	高光	暗影	高光
修饰面积	小	无	无	大	中	中	中	大	小
化妆手法	横	无	无	横	纵	斜	纵	斜	纵

5. "申"字形脸修饰要点

上颌发际线暗影修饰,在上颌内轮廓线处以浅色提亮达到视觉扩张,颧骨下和后侧打暗,在下颌内轮廓线处以浅色提亮达到视觉扩张,下颌尖暗影修饰,如表 2-5 所列。

表 2-5 "申"字形脸修饰方法

位置 修饰要领	上轮廓线	下轮廓线	上额两侧	上颌中央	鼻子	骨窝	脸颊	两腮	下颌
是否修饰	是	是	否	是	可	可	可	否	可
修饰方法	暗影	暗影	无	高光	高光	暗影	高光	无	高光
修饰面积	大	大	无	中	小	小	小	无	小
化妆手法	横	横	无	横	纵	横	横	无	横

第六节 空乘人员应具备的色彩搭配技巧

色彩是形象设计的关键。人的形象主要是色彩的组合,色彩具有很多特点,巧妙地利用色彩搭配规律,对于形象设计能起到意想不到的效果,因此,空乘人员应具备一定的色彩搭配技巧。才能把自己装扮得更加多彩靓丽。

一、色彩的基本原理

(一)色彩的产生

1. 色彩的性质

色彩产生于光。没有光就没有色彩。光是一种电磁波,有波长。而人眼只能看到其中的一部分,即可视光。光线让人眼视觉和大脑互相作用而产生对光的反应就是色彩。波长的折射率不同,颜色就不同。因此,光源、被照射物体、眼睛、大脑就构成了色彩产生的要素。

光波的振幅大小(高低起伏)(图 2-24)影响明暗,振幅大的光波偏亮,振幅小的光波偏暗。

波长长短(两振幅间的距离)影响色相,波长短的光波偏紫,波长长的光波偏红,白色光波是各种颜色光波的组合反射。

图 2-24 光波

色彩是人的视觉器官对太阳照射物体时所反射出来的色光感觉的总和。

2. 色彩的原理

1666年,英国人牛顿用三棱镜分解太阳光,发现它由红、橙、黄、绿、青、蓝、紫等许多不同色光组成,是一种电磁波,具有波长。这七色又称光谱色。

英国心理学家杨格于1802年提出三原色(图2-25)说。他发现混合红、绿、蓝三色光可得到各种不同的色彩。

图2-25 三原色

原色,又称基色,即用以调配其他色彩的基本色。原色的色纯度最高、最纯净、最鲜艳,可以调配出绝大多数色彩,而其他颜色不能调配出三原色。

(二)色彩的种类

1. 按色彩的色相不同分

1)无彩色

光谱上没有的色彩,如黑、白、灰。光谱上并没有黑色、白色、灰色,在实际运用时无彩色有积极的作用,因此也称色彩。无彩色中加入有彩色就变成了有彩色。无彩色能够协调有彩色。

2)有彩色

光谱中反射出来的有冷暖变化的色彩,如红、橙、黄、绿、青、蓝、紫等。

3)独立色

印刷上的特别色,如金、银、荧光色等。

2. 按应用原理不同分

1)美术三原色:红、黄、蓝(图2-26)

红、黄、蓝为人们加入了感觉实际,是实际上的三原色。

美术教科书讲的是绘画颜料的使用,色彩是红、黄、蓝为三原色。

美术色彩色光三原色:加色法原理,色彩是橙绿紫。

美术色彩颜料三原色:减色法原理,色彩是红黄蓝。

美术色彩三原色组成的六色体系:红、黄、橙、绿、蓝、紫,给人以实际色彩感受,符合客观实际,黄、品红、青是科学上精确的三原色。

图 2-26 美术三原色

2)色彩色光三原色:加色法原理

人的眼睛是根据所看见的光的波长来识别颜色的,因此光谱中的大部分颜色可以由三种基本色光按不同的比例混合而成,这三种基本色光的颜色就是红、绿、蓝三原色光。这三种光以相同的比例混合、且达到一定的强度,就呈现白色;若三种光的强度均为零,就是黑色。这就是加色法原理,加色法原理主要应用于电视机、监视器等主动发光的物体中。

3)色彩颜料三原色:减色法原理

在打印、印刷、油漆、绘画等靠介质表面的反射被动发光的场合,物体所呈现的颜色是光源中被颜料吸收后所剩余的部分,所以其成色的原理叫做减色法原理。减色法原理主要应用于各种被动发光的场合。在减色法原理中的三原色颜料分别是青、品红和黄。

3. 按色彩的来源不同分

固有色、光源色、环境色是色调的三要素。

色调是物体总的色彩感觉和效果。其形成与光的照射、物体的固有色、环境色的相互映衬分不开。光源色、物体的固有色多呈暖色,画面呈现暖色调,光源色是冷的就形成冷色调,光线强就形成亮色调,光线弱就形成暗色调。

1)固有色

固有色是指物体固有的属性在常态光源下呈现出来的色彩,即物体在白天光线照耀下呈现的色彩,如蓝天、白云、红花等,其中蓝、白、红就是固有色。

从色彩的光学原理知道物体并不存在固定不变的固有的颜色,物体的颜色是与光密切相关的,是在一定的条件下变化着的,是具体的,而不是一种概念。讲中国人肤色是黄的,其实不可能指出是哪一种具体的黄色。然而,物体的颜色尽管是变化的、复杂的,但仍给我们一定的色彩印象。所以,我们既不要受固有色概念的束缚,又不能完全忽视固有色。

2)光源色

光源色指发光源的色彩,例如太阳光、灯光、火光等的色彩。直射太阳光偏暖,室内的光线是从室外射进来的漫射光,色调偏冷。

光源色的不同会引起物体的固有色的变化。例如,一块红布在白天看起来和在

晚上灯光下看起来颜色是不同的,所以应避免晚上去商店购买衣料。即使对于阳光来说,在早晨、正午和傍晚其光色也是不相同的,会引起同一景物的色调的显著变化。

3)环境色

环境色指物体周围环境对物体反射的色彩以及物体之间相互作用的色彩。环境色常在暗部反光带出现,一般物体表面越光滑,环境色的互相影响就越大。

例如,在一只白瓷杯的背光部附近放一块红布时,白瓷杯靠近红布的一边,便会接受红布的反光而带红灰色倾向。如果把红布换成一块绿布,白瓷杯的这一边又变成绿灰色倾向。可见,物体的固有色实际上是受着光源色、环境色的影响而变化的。

物体的固有色与光源色、环境色的相互关系,对物体的色彩关系的形成和变化,是十分重要的。在物体的不同部位,三者的相互关系也不相同。物体的受光部和背光部的色彩关系在一般情况下,既是明暗关系,又是冷暖关系和补色关系。但这一定要和具体的固有色、光源色、环境色联系起来作具体的分析。例如,光源色是微弱的暖色,环境色是强暖色,这时物体的受光部和背光部就不是通常的暖与冷的对立关系了。

(三) 色彩的性质

色彩三属性:色相,明度,纯度。

人类能够看到的颜色多种多样,除无彩色系列物体(黑白灰色物体)只有明度属性外,绝大多数颜色具有色相、明度和纯度三方面的属性。人们可以根据这三个要素给任何一种颜色定性、定量,因为颜色是由物体反射光波而产生的,这三个要素是根据所反射光波的特征划分的。色相、纯度、明度是色彩的三要素。

1. 色相

色相指色彩的相貌和名称,表示色彩的区别。它是色光由于波长、频率不同而形成的特定色彩性质,也叫色阶、色纯、彩度、色别、色质、色调等。例如红、黄、蓝等颜色相貌。按照太阳光谱的次序把色相排列在一个圆环上,并使其首尾衔接,就称为色相环,再按照相等的色彩差别分为若干主要色相,这就是红、橙、黄、绿、青、蓝、紫等主要色相。

2. 明度

明度指色彩的明暗程度,表示色彩的深浅和明暗。光线反射率多时,光度强而明,光线反射率少时,光度弱而暗。如在无彩色中,明度最高是白色,最低是黑色,中间为灰色。

3. 纯度

纯度指色彩的色度、彩度、饱和度,表示色彩的鲜艳和成分多少。纯度取决于某色中含有多少黑色或白色。若不含黑、白便是纯粹色,是该色相的标准色。黑、白含量越多,其彩度越低。如黄中逐渐加入黑色,变成灰黄、黑黄等颜色,纯度就越来越低,颜色也越来越暗。

(四) 色彩的关系

色彩的基本关系有以下几种:

1. 原色

原色不能由其他颜色混合而成,又称一次色,三原色是指正红、正黄、正蓝,色彩

纯度最高,是色彩的基础。以不同比例相混合可调配出各种色彩。

2. 间色

间色由三原色中任意两种原色混合而成,又称二次色,如:黄+红=橙,蓝+黄=绿,蓝+红=紫。橙、绿、紫也称标准间色,纯度较高。

3. 复色

复色由一种间色与另一种间色混合而成,称为三次色,如:红+橙=红橙,黄+橙=黄橙。

4. 补色

补色指一种原色和另外两种原色混合的间色的关系,又称余色、对比色。如红和绿、黄和紫、蓝和橙。互补关系对比强烈、相互排斥,能产生立体、跳跃、活泼的效果,但要注意面积的变化。

(五)色彩的感觉

人会对不同的色彩产生反应,这种反应每个人有些不同,感觉也是相对的。因为有的反应源于人的本能,有共通性;有些是源于文化,有地域性。如,中国婚礼喜欢红色,认为红色喜庆;西方人婚礼喜欢白色,他们认为白色代表纯洁。

1. **色彩的冷和暖**

红、橙、黄等,属于暖色系,其物象联想如火、太阳等,给人以温暖、热烈、欢乐等感觉。青、蓝、紫、黑、白等属于冷色系,其物象联想如冰雪、大海等,给人以寒冷、寂寞、绝望、死亡等感觉。紫色、红紫色、黄绿色、绿色、灰色等属于中性色,给人以中性的感觉。形象设计中冬天可以使用暖色,夏天可以使用冷色。

2. **色彩的兴奋与沉静**

红、橙、黄等鲜明的暖色通常会使人兴奋、积极;青、蓝、紫等冷色通常会使人沉静、消极。形象设计中兴奋色常用于运动类场合的服装,沉静色常用于工作场合的服装。

3. **色彩的前进与后退**

同一平面上的颜色,亮色暖色使人有前进感,暗色冷色给人以向后退的感觉。前者称前进色,后者称为后退色。一般暖色如红、黄有前进感,冷色如青、绿有后退感;明度高的色彩人们通常心理上会有前进感,明度低的色彩人们通常心理上会有后退感;浅底子上的小块深色感觉向后,而深底子上的小块浅色给人的感觉则向前。形象设计中用深色、冷色隐去短处,用浅色暖色突出长处。

4. **色彩的膨胀与收缩**

色彩的明度、纯度影响面积效果。暖色、明亮色看起来比实际大,冷色、暗色看起来比实际小。前者称为膨胀色,后者称为收缩色。膨胀色与前进色一致,收缩色与后退色一致。白底子上的黑色显得小,黑底子上的白字显得大。穿浅色、暖色的衣服显得胖,穿深色、冷色的衣服显得瘦。

5. **色彩的轻与重**

看见明度高的浅色人们通常心理上会觉得轻快,而看见明度低的深色则感到沉重。形象设计中重色在下轻色在上,使人觉得安定;轻色在下重色在上,则给人以不

稳定的感觉。

6. 色彩的软与硬

看见明度高的浅色人们通常心理上会觉得柔软,看见明度低的深色则感到较坚实,而看见金色、银色会觉得有金属般的坚硬感。形象设计中可用粉色表现温柔;用淡蓝、淡绿、淡黄等表现飘逸。

7. 色彩的响亮与低沉

明度、纯度高的颜色,给人以尖锐的声音的感觉;明度低纯度也低的颜色给人以低沉的声音的感觉。柔和轻快的颜色则觉得像轻快的乐曲。

8. 色彩的强与弱

见到色彩饱和度最高的纯色,人们通常心理上感觉最为鲜艳强烈。这些色彩具有强色的特性,随着彩度的降低,而成弱色。

9. 色彩的明与暗

有些颜色明显,有些颜色模糊,这种视觉效果的差别,叫做色彩的可视程度或明视度。光线反射率多时,色彩强而明,反射率少时,色彩弱而暗。

10. 色彩的快与慢

色彩可以给人快慢的感觉。红色最快,绿色、黄色次之,最后为白色。因此用红绿灯指挥交通。

11. 色彩的鲜艳与朴素

明度、纯度高的颜色,给人以艳丽的感觉;明度低纯度也低的颜色给人以朴素的感觉。

12. 色彩的好与坏

不同的色彩会带给人不同的情绪。看见红花绿叶会让人充满希望,看见蔚蓝的大海,会让人心旷神怡,看见蓝幽幽的井水会让人感到绝望恐惧。人对色彩的好恶,会因性别、年龄、职业、生理特点、教育水平、生活经验等不同而不同。

13. 色彩的联想与象征

我们常会把某种色彩和生活中的某些事物或经验联系在一起,或者是具体的物体,或者是抽象的经验。这种联系,经常从具体的事物开始。如,红色能让人联想到太阳、火、血、辣椒和热情、喜庆、危险、活力、活跃、勇敢、爱情、健康、野蛮等。绿色能让人联想到禾苗、绿叶、草原和生命、平安、公平、自然、幸福、理智、幼稚等。

二、色彩的搭配规律

（一）色彩的调和

（1）单一色相指色相环的任一色,如黄色。

（2）同色系指色相环的每一色和其左右各一色,如黄色和绿黄色、粉黄色。

（3）类似色指色相环的每一色和其左右一至两色,如黄色和蓝绿色、橘黄色。

（4）对比色指依适当比例混合变成无色光（或称白光）时的互补色。色相环的每一色和其左右的第四个色彩左右。对比色系和指定的某色,色环角度大约成108°至144°之间。

（5）互补色指依适当比例混合变成灰色或黑色时的互补色。每一种色彩均具有

互补律,通常以彩度高的色相显示。色相环(图2-27)的每一色和其左右的第6个色彩为互补色,如黄和蓝。

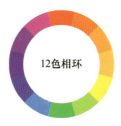

图2-27 色相环

(6) 多色相调和。色彩调和超过三种以上不相同色相,而彼此配合产生调和作用,称为多色相的调和。

(7) 渐层式的调和,即多种色彩相配的阶段性变化。当两种色彩或更多的色彩无法协调时,可在这些色彩之间加入无数和谐性的变化,使其产生循序渐变的感觉来达到调和。分为色相渐层、明度渐层、彩度渐层、综合渐层。

(8) 无彩色与有彩色的调和。无彩色比较中性,没有强烈的个性,一般位于配角的地位,起辅助作用,因此无彩色和任何色彩都很容易调和,也常将无彩色或近似无彩色当作底色。

(二) 色彩的搭配

1. 色彩搭配方法

1) 色相的配色

按照色彩三属性中各种要素加以配合,这是基本条件。

(1) 同一色相配色(图2-28)。同一色相配色,指在16色相环中,角度为0°或接近的色彩的配色,如黄色。从含黄的白、黑、灰混合所构成的色相中选出色彩加以配色。

图2-28 同一色相配色

(2) 类似色相配色(图2-29)。类似色相的配色,指在色相环30°~60°的角度之间色彩的配色,这种配色在色相类似色彩中,容易得到统一感。

图2-29 类似色相配色

(3)对比色相配色(图2-30)。对比色相的组合,指在色相环108°~144°的角度之间色彩的配色,最好对比的色相关系是互为补色的关系。

图2-30　对比色相配色

(4)互补色相配色(图2-31)。互补色相配色,指色相环直径两端的配色。其角度为180°左右。

图2-31　互补色相配色

2)色调的配色

色调,是按明度和彩度合并的色调分,依照色彩研究配色体系,分为粉、浅、灰、沌、暗、深、明、强、鲜等9种基本分类。

(1)同色调的配色。以相同色调作配色,如以粉色调配粉色调,深色调配深色调。

(2)类似色调的配色。以相邻色调作配色,如黄橙调配黄色、绿色调配蓝色。

(3)对比性色调的配色。以明度或彩度对比的色调作配色。

3)明度的配色

所有的色彩,包括无彩色,都有明度的差异。

高明度色彩间的配色,有轻快的感觉。中明度色彩间的配色,有柔和明快的感觉。低明度色彩间的配色,有朴素、稳重、沉重的感觉。

4)彩度的配色

彩度的选择决定配色的好坏,彩度是决定配色是否调和的重要因素。

高彩度色彩间的配色,以色相为对比,明度差异大,就会成为明显强烈的配色。中彩度色彩间的配色,若色相差别大,明度也要稍有变化。低彩度色彩间的配色,使用对比性色相,明度稍微变化。

2. 色彩搭配原则

色彩搭配的基本原则:考虑具体的生活环境,考虑当时的流行趋势,考虑当地的民俗文化,考虑个人的色彩风格,考虑明度、度度间的差异。

色彩搭配的具体原则:一是考虑色彩的均衡,要使两种以上的色彩相搭配时呈现平衡安定的视觉效果;二是考虑色彩的强调,大面积而单调的色彩可以搭配小面积而

醒目的色彩,从而强调小面积的色彩使之成为主角;三是考虑色彩的律动,色彩要作有规律的循环或反复的律动,可使整体色彩产生柔和统一的效果;四是考虑色彩的渐层,色彩依明度或彩度的高低,由深到浅,由鲜艳到朴实等所做的渐层变化,可使视线自然流动;五是考虑色彩的支配,在各种色彩中,加入一种共通性的色彩,可使整体画面有统一的感觉。

三、色彩的搭配技巧

空乘人员的制服一般是公司统一的,但很多场合空乘人员色彩的搭配要根据人的容貌、肤色、形体、气质等具体条件和爱好区别对待。因为色彩为人服务,人是色彩的主体。色彩使用得当能扬长避短使形象增辉,反之会突出缺点有损形象。

1. 色彩与肤色

空乘人员的肤色一般比较好,但人的肤色大多不完美,要想获得健康理想的肤色,需要运用色彩巧妙搭配。肤色一般分偏白、偏黄、偏黑、偏红四种,有不同的色彩适应范围。

(1) 偏白肤色。偏白肤色适合选用纯度较高的暖色调,如玫瑰红、粉红、橙黄、紫红、正蓝、正绿等,以改善白皮肤的单调色彩,增加青春活力。搭配白色为主冷色调会产生病态感。

(2) 偏黄肤色。偏黄肤色适合选用明快的暖灰色调、蓝灰色调,如红色、玫瑰色、橙色等,以改善黄皮肤的病态感,增加健康与活力。搭配绿色为主的色调会产生病态感。

(3) 偏红肤色。偏红肤色适合选用清淡色、深暗色、冷色,如白色、浅蓝灰色、浅驼色、深蓝色、深灰色等,以综合偏红肤色的暖色调。搭配中间色彩的暖色调会产生浑浊感。

(4) 偏黑肤色。偏黑肤色适合选用明快、洁净的色调,如浅蓝、浅黄、乳白、米色等,以改善黑皮肤的沉闷色彩,增加明朗、活跃的感觉。搭配深暗色调为主的色调会产生病态感。

2. 色彩与人体

空乘人员的体形一般比较好,但人的体形大多不完美,要想获得理想的体形,需要运用色彩巧妙搭配。体形一般分偏瘦体形、偏胖体形、偏矮体形、偏高体形,有不同的色彩适应规律。

(1) 偏瘦体形。瘦体形适合选用高明度、高纯度的鲜艳色彩和明快、亮丽的中性色彩,如红色、黄色、绿色、橙色、浅灰蓝色等,以改善瘦体形单薄、无活力的不足。搭配深暗的冷灰色会产生呆板、寂寞的感觉。

(2) 偏胖体形。胖体形适合选用低明度、中等纯度的深暗色彩,如深蓝色、深灰色、深棕色、黑色等,以改善胖体形面积大的不足。搭配高纯度、高明度的色彩会产生面增更大的感觉。

(3) 偏矮小体形。矮小体形适合选用高明度、高纯度的鲜艳色彩,如红色、黄色、

绿色、橙色等，以改善矮小体形面积小、不引人注目的不足。搭配杂乱色彩、复杂图案会产生繁琐杂乱的感觉。

（4）偏高大体形。高大体形适合选用中等色调的色彩，如紫色、深蓝色、墨绿色、咖啡色、灰色等，以改善高大体形面积大、不灵巧的不足。搭配高明度、高纯度的色彩、大面积的色彩会产生体形更加庞大的感觉。

3. 色彩与性格

性格一般分文雅型、活泼型、郁闷型、豪爽型，有不同的色彩适应规律。空乘人员在工作场合一般要求性格文雅、大方、谦和、细心、善于交际，但人的性格大多不完美，可以运用色彩巧妙搭配，以改善人们的看法弥补自己性格的不足。如性格过于活泼，可使用文雅型的色彩，使人产生文雅的感觉。

（1）文雅型。文雅型适合选用中间色调，饰以亮色、浅淡色，适合小花纹、条纹、格子纹、几何纹图案，给人沉静、随意、谦和的感觉。

（2）活泼型。活泼型适合选用高明度、中等纯度的暖色，适合中小型的散点纹、不规则纹图案，给人活泼、外向的感觉。

（3）豪爽型。豪爽型适合选用高明度、高纯度色彩，饰以暗色，适合大纹样、大花形、不规则形纹样，给人以开朗、直率的感觉。

（4）郁闷型。郁闷型适合选用中间色调、无彩色、白色，饰以相近色适合条纹、格子、含糊型纹样，给人以内向、沉默、多愁善感的感觉。

思考与讨论

（1）圆脸型人与长脸型人在脸部修饰上有哪些区别？

（2）如果是长眼型的人想把眼睛画圆一点应该采取什么方法？

（3）根据本单元学习的内容，比较并分析三个不同航空公司空乘妆容的特点。

（4）哪一种色彩的明度较高？哪一种色彩的彩度较高？

A. 40% 纯红 + 60% 白

B. 60% 纯红 + 40% 黑

（5）哪一个波的光较暗？哪一个较亮？

学习单元三　空乘人员的手部与头发护理

学习提示

空乘人员的手部与头发护理均属于个人仪容护理。空乘人员的个人仪容必须按照标准化的要求,在工作岗位上进行修饰和维护。

教学目标

(1) 掌握手部皮肤的日常护理。
(2) 掌握甲部的修剪和护理。
(3) 掌握空乘人员如何清洁头发。
(4) 了解空乘人员如何创造健康发质。
(5) 掌握乘务员发型的设计与梳理。

第一节　空乘人员手部的护理

在服务行业中,手被认为是服务人员的"第二张名片"。所以,空乘人员在服务的过程中都要对自己的手加以爱护和修饰。拥有一双秀美的手,会给空乘人员平添魅力。

一、手部皮肤的日常护理

手部肌肤比脸部肌肤脆弱4倍,皮下脂肪原本就少,加之空中服务工作环境特殊,客舱比较干燥,很容易让双手干燥、失去弹性、产生皱纹,容易粗糙,对抗粗糙的第一步就是保湿。

(一) 护理原则

1. 及时呵护手部

手部皮肤要及时呵护,每次洗手之后,不必把手完全擦干,然后在手上涂抹上护手霜或者手膜,使手部皮肤水分及时锁住。每天可涂抹多次,使手部充分保湿补水。

2. 经常按摩双手

对双手进行按摩,主要按摩指头、指关节、手腕、手掌、手臂,拉拉指尖,做做握拳运动,伸长双手,三五分钟即可。

3. 加强手部护理

干燥的客舱、寒冷的冬季往往使手部擦完护手霜后效果还不是很明显,这个时候就要对手部进行加强护理了。在涂抹护手霜的基础上,辅以保鲜膜、热毛巾、手套等,提高手部滋润效果。

4. 每周做一次 DIY 手部 SPA

用足量的细颗粒海盐和有机栽培玫瑰油或是橄榄油帮手部按摩,去除手部的死皮和污物。一只手护理完成后进行另一只手的护理。但是要使用保鲜膜和热毛巾包裹住休息状态的手,全部完成后,再使用按摩油护理手腕和肘部。

(二)手部护理程序

1. 彻底清洗手

手部护理的第一步就是将双手用中性沐浴乳或香皂彻底洗干净。然后再将身体专用的去角质产品在手背上轻轻按摩,去除老化角质,再以清水洗净,直至完全将污渍去尽。

2. 擦保湿产品

将脸部用的保湿或滋养面霜,在手背、手腕指及指间充分抹匀。然后裹上保鲜膜,再以热毛巾包裹双手热敷 5 分钟,取下毛巾、保鲜膜后,轻轻按摩双手将护手霜擦匀,并戴上棉质手套,让营养完全透进手里,静待十到二十分钟后洗净。

3. 擦护手霜

手部肌肤需要时刻护理,而护手霜是必不可少的。取适量护手霜,均匀涂于双手,若有多余的部分,推向手腕涂匀即可。平时手沾水之后也要及时擦上护手霜,尤其是冬季。

4. 勤戴护手工具

对于空乘人员来说为旅客提供餐饮时频繁地用手去打开易拉罐饮料、递拿物品,在空中还要及时清理洗手间。为了减轻粗活对手的伤害,在厨房做事的时候就可以带上手套,同时在清理洗手间、卫生间使用一些清洁剂时,也要选不伤手的产品购买。长此以往才能养出嫩白双手。

附:两款自制手膜

(1)美白滋润手膜。

准备材料:一杯牛奶、橄榄油、鸡蛋。

制作方法:将 1 杯牛奶倒入面膜碗中,加入 4 滴橄榄油,打 2 个鸡蛋,把蛋黄过滤出来,将蛋黄混合在面膜碗中与牛奶一起搅拌均匀即可。

用法:在手上厚厚地涂上一层,包上保鲜膜(如果家人朋友在身边可以一起弄,互相帮助)。20 分钟后用温水洗净,用毛巾擦到 9 成干,涂上护手霜至手部完全吸收,可以有效地滋养双手。

（2）玫瑰手膜。

材料：玫瑰花4朵、蛋清1个、橄榄油1小匙、蜂蜜1小匙。

制作方法：将蛋清放入小碗内打至起泡，放入橄榄油、蜂蜜调匀，加入玫瑰花。将小碗隔水加热5分钟即可。

用法：将混合液抹在手上，揉搓按摩，直至双手发热，约10分钟后洗净即可。玫瑰本来就有美白的功效，这样做出来的手膜能够使手部肌肤呈现柔嫩感。

二、指甲的日常护理

（一）指甲

手指甲位于手指末端，是皮肤的附属器官，由致密的角质蛋白构成。指甲最下方有指甲母细胞，由它促成指甲的生长。指甲生长的速度，一般每天长0.1毫米，指甲根处有清晰可见的乳白色半月形。健康的指甲应该是表面有光泽，红润，形状丰满，无双重甲。手指甲除有保护手指的生理功能外，还可以美化手指、手形。保养指甲，使指甲保持健康，将指甲剪出完美的形状，可以弥补手指的缺陷，使双手更具魅力。

（二）修甲的清洁方法

1. 清洁双手

用面棒沾洗甲水将指甲上残存的甲油擦去，将双手和指甲的周围清洗干净。

2. 软化死皮

用温软皂水浸泡指甲5~10分钟，再使用专门的指部死皮软化剂，涂抹在指甲边缘，使甲皮松软，起软化甲尾死皮的作用，细嫩的皮肤浸泡时间略短，粗糙的皮肤浸泡的时间略长，浸泡后揩干涂护手霜。

3. 修剪死皮

用指皮推让死皮脱离指甲，可能会推起一部分倒刺。操作时一定要特别小心，避免剪到甲基肉。用甲皮剪将甲皮及指甲两边的老皮剪去，再用甲皮钳将多余的角质除去，用甲垢勺将甲缘夹缝中的甲垢剔除。

4. 修剪甲型

用甲剪将指甲修剪成理想的形状，用甲锉将修剪后的甲缘锉光滑，用指甲锉修饰指甲前段锐利处，使弧度变得圆滑。需要注意的是，千万不要特别修剪指甲两侧，许多人喜欢把指甲修得很圆，如果指甲长度不足，往往会修到指甲的两侧。这时候指甲和侧面的甲皱（也就是指甲旁边的侧肉）会产生空隙，指甲的母细胞侦测到这种信息，下次指甲会往侧边再生长多一点，而形成指甲嵌入，造成严重的疼痛反应。事实上，应该要赶快擦消炎消肿的药膏，避免修剪此区域。想避免指甲嵌入，拔指甲不是一劳永逸的方法，先从剪对指甲开始。

附：指甲修剪形状

（1）椭圆形指甲：这是比较流行而受大多数人喜欢的一种形状。在手指形状十分

协调的基础上,会增加手指的长度感,改善短粗手指的形象;

（2）自然形指甲:手形、手指很美,空乘人员因工作要求不适宜留长指甲,依指甲的自然长势进行修剪,长度略超过指尖,指甲的顶端呈弧势;

（3）方形指甲:容易显宽,比较适合指甲偏窄的人;

（4）尖形指甲:手小、手指细的人将指甲修剪成尖形,可以使手显得修长,玲珑秀美。

（三）指甲的保养

指甲保养上,要注意以下几个方面:

1. 指甲勿留过长

留太长的指甲,指甲往往容易不知不觉地勾绊到东西,而造成指甲和甲床之间产生受伤的点,指甲会和甲床产生分离,由于勾绊到有时候并不会有明显的疼痛反应,造成受伤而不自知;不过指甲有修护能力,只要不再受伤,分离的情形会慢慢解决。但是如果反复勾绊而不自知,反复受伤,要复原就很难了。所以还是建议指甲不要留得过长为宜。

2. 涂指甲油及使用去光水

涂指甲油及使用去光水的次数不宜过度频繁,就像过度清洁一样,指甲反复涂抹指甲油和去光水,由于其内所含的溶剂,容易让指甲的硬角质受伤,变得脆弱无光泽,而一味以指甲油遮掩,只会让情况更严重。

3. 涂护手霜或护甲霜

一定要涂指甲的周围,而非单涂指甲上,指甲是硬角质,受伤不易修护,必须靠甲母细胞源源不断长出新的好指甲取代旧有的坏指甲,所以如何保持指甲母细胞的健康远比指甲本身更重要。

（四）修甲的工具

修甲常用的工具有：

甲剪:用于修剪指甲形状。

甲皮剪:用于修剪甲皮。

甲铲:用于推起甲皮。

甲锉:磨平指甲边缘,并可用做指甲整形。

甲垢勺:用于剔除甲缘夹缝中存留的甲垢。

甲皮夹刀:用于除去指甲两边皮肤多余的角质物。

甲皮镊:用于夹起不易剪掉的甲皮。

甲皮刻刀:用于刻去甲皮。

（五）指甲的美化

应以正确的护理为前提,如果不能保持指甲的完整和健康,涂上再多再好的指甲

油也起不到好的效果。所以,在美化指甲之前,先要进行指甲的修整。

涂染指甲油,可以增加手指的表现力和感染力,使手的形象更加光彩。当然,使用时还要得法,否则也会弄巧成拙,使人感到过于做作。

1. 指甲油颜色的选择

需根据自己手指的形状选择甲油颜色。当然,还要考虑到与年龄、妆面、服饰等色彩的协调以及自己对色彩的爱好等。一般说,深色(红色系)的指甲油可使手指的形状显得纤细,淡色(红色系)或珍珠系列(闪光色)的指甲油可以使手掌、手指的形状显得丰满。

2. 涂指甲油的要领

先将指甲油瓶摇匀,用瓶盖上的小刷子蘸一些指甲油,先涂指甲尖,再描四周的轮廓,然后,再填涂中央,这样可以涂得均匀些,而不至于高低不平。涂了一遍以后,待干,观察一下色泽和甲面的光洁度是否合意,如觉得颜色太浅或甲面不够平滑,可以迅速地再涂一遍,直至满意为止,但要注意涂的遍数不要过多,否则会使指甲油层过厚而出现斑驳或剥落。

指甲油的美化涂法很多,有些人特地将指甲涂成星形、蛋形或条形;也有的涂黑色、紫色或灰色的指甲油,并在这上面再点上些白圆点,或星状小点;也有些人在指甲上作微型画面,仿生、物体、山水、人物等栩栩如生,外层再涂一层透明的保护漆去污。

涂指甲油不能一年到头从不间歇,否则会失去指甲原有的光泽,甲面变得粗糙,甚至出现裂口断裂。应该在一个星期或十天左右让指甲休息一日(用去光水将指甲油清洗干净后,再涂些护肤霜并进行扶摩),这样才能保持指甲的秀美。

第二节 空乘人员头发的护理

头发是指生长在头部的毛发。头发不是器官,不含神经、血管和细胞。头发除了使人增加美感之外,主要是保护头脑。夏天可防烈日,冬天可御寒冷。细软蓬松的头发具有弹性,可以抵挡较轻的碰撞,还可以帮助头部汗液的蒸发。一般人的头发约有10万根左右。在所有毛发中,头发的长度最长,尤其是女子留长发者,有的可长到90～100厘米,甚至150厘米,但一般不会超出200厘米。

一、清洁头发

清洁头发,先从头发的组织结构说起。头发最表面的一层叫做毛小皮,它是像鳞片一样的半透明的角质物。一根健康头发的毛小皮排列整齐伏贴,头发的表面就是光滑平整的,能够均匀地反射光线,头发因此就会显得很有光泽。当头发沾上灰尘后,头发的表面不再光滑,光线反射就变分散了,头发自然也就黯淡无光。而且,头发沾上的灰尘和微生物就像砂纸上的沙砾,在我们日常梳头和行动时,增加了头发之间

的摩擦力。摩擦力造成头发表面的毛小皮翘起,头发表面就会变得毛糙,严重时还会开叉、折断。

欧美发达国家人均每周洗发6.4次;日本人均每周洗发5.3次;香港人均每周洗发7次;菲律宾人均每周洗发7.3次;而中国城镇居民人均每周洗发2~2.5次。要知道,我们现在赖以生存的环境中,灰尘、粉尘、化学物以及各种微生物(细菌、霉菌)无时无刻不在侵袭着我们的头发。一天下来,真不知有多少脏东西"安家落户"在头发和头皮上,如果是发胶、摩丝及其他一些定型用品的忠实使用者,头发吸附的脏东西更是远远超乎想象,用"藏污纳垢"形容并不为过。而恰恰是这些黏附在头发表面的污垢,可能导致发质的损伤。

(一)清洁头发的益处

1. 经常洗发能减少头发受损的机会,令头发更健康

污垢和尘埃增加头发之间的相互摩擦,引起头发受损,并使头发失去光泽,显得暗淡无生机。经常洗发,能洗去头发上堆积的尘埃、污垢和油脂,由此减少头发受损的机会。洗发水和润发露中的滋润成分能在发丝表面形成一层保护膜,抚平翻翘的毛小皮保持头发滑爽润泽,柔顺且易梳理。

2. 经常洗发能使头发更强壮

严格的科学测试揭开铁一般的事实:经常洗发可使断头发的机会减少70%。洗发可以清除头部皮屑和灰尘,保持头发的清洁卫生,而且还能促进头皮部分的血液循环,有利于头发的生长并延长其寿命。

3. 经常洗发可以控制头皮屑

所有的头发上都存在微生物,有头屑的人头皮上某些微生物数量过多,影响了头皮的正常的脱落周期,产生头皮屑,而头发日常分泌的油脂则是这些微生物的培养基因。每天清洗头发,洗去头发上多余的油脂,是控制头皮屑产生的最根本也是最有效的方法之一。

(二)正确清洁头发程序

头发是比较脆弱的器官之一,女士一般经常出现脱发、发丝不顺滑、纠结等问题,其实,如果养成正确洗发的习惯,一些现象是可以避免的。由于人们头部分泌油脂的多少不同,头发也可分为干性、中性和油性三种。干性头发,因油脂分泌不多,可以每周洗头一次;油性头发,因油脂分泌较多,夏天隔天洗一次最好,冬天2~3天洗一次最好;中性头发,宜三天洗发一次。不过,由于四季更迭,职业各异,洗发的次数也应有不同。洗发时,不要用去油腻较强的肥皂,更不要用碱水洗头。如果能按照头发的性质选用相应的洗发精、洗发膏则效果更佳。下面是洗发的正确步骤:

1. 梳发方向

先将头发反方向梳顺,即头低下的方向,遇到死结请勿使劲撕拉,轻轻地将头发

梳顺为止。

2. 温水湿润

用温水将头发湿润,水温过高容易引起头皮屑,而过低又起不到清洁的效果。边湿润边用梳子继续梳理头发,直到彻底湿润为止。

3. 揉搓洗发水

将洗发水倒入手中,揉起丰富泡沫,将泡沫抹在头发上轻轻揉搓。切勿将洗发水直接抹在头发和头皮上,那样会刺激毛囊细胞,引起脱发等现象。轻轻揉搓至头发被完全濯润。

4. 冲洗干净

用水冲洗的同时,用梳子轻轻梳理头发,至完全冲洗干净为止。

5. 涂抹护发素

注意勿将护发素涂抹在头皮上,只需轻轻地将护发素抹在发梢上,然后将头发梳顺。

6. 冲洗干净,自然风干

彻底冲洗干净,将头发梳顺,完成。头发洗干净后,任其自然风干,不宜用电吹风吹干,以免头发弹性减弱,产生断发现象。若必须使用时,吹风机热口不宜太接近头发。然后将头发一点一点地拢起用吹风机吹至半干。

附:三款美发小贴士

(1)啤酒令头发增强弹性。

材料:半杯啤酒、一汤匙柠檬汁。

用法:将啤酒和柠檬汁混合,在洗发后涂在发上会令头发更具弹性和更易梳理。不要太贪心涂太多,因为啤酒含酒精成分,若直接触头皮,可能会令头皮损伤。

(2)柠檬水去头油。

材料:柠檬水数滴、一杯水。

用法:混合后在冲去洗发水后,再用来冲头。可以帮助头皮油脂分泌旺盛的人,减低分泌,有助头发吸收营养。

(3)花生护发素增头发光泽。

材料:花生粉末、酸乳酪、柠檬汁少许。

用法:将所有材料混合,然后在用完洗头水后使用,再用水清洗。能令干性头发回复光泽,因为花生和酸乳酪含丰富蛋白质。

二、创造健康发质

健康发质的状态和特征表现为有弹性、柔亮、结构紧密、乌黑油亮、没头屑、有光泽、没有分叉、有韧性、不易断发。要想创造健康发质,应从以下几方面着手:

（一）了解发质，选择正确的洗发产品

1. 中性健康的发质

该发质特性是头发自然润泽，亮丽柔美，容易梳理。中性健康的发质有良好的血液循环，正常滋润而形成一层本酸性保护网，油脂分泌亦正常。选用温和而含水分量大的产品来保护现有的发质。每周洗发3~5次。

2. 干性发质

干性发质的特性表现为干燥、敏感、易痒、缺乏光泽、缺乏弹性、容易脱落。该发质由于缺乏油脂分泌和外界影响，如过量使用美发器具、不当的电发、染色，从而导致角蛋白流失。

护理：选用滋润的洗发露和护发素，使用时可轻轻按摩头皮和发梢，选用性质温和的电发和染发产品或减少次数，定时使用修护产品，修补受损结构，加强保护，使用乌黑柔亮型、负离子、游离子焗油型洗护产品，使头皮和头发恢复健康。

3. 油性发质

油性发质头发过分油腻不洁，失去弹性，变得疏松，难于定型，烫发和染发都不持久。形成的原因是油脂分泌过量，饮食营养方面吸收太多如甜糖、淀粉或脂肪量过高的食物。

护理：切记不要大力梳擦，按摩头皮；不要用太强洗发剂，要用专有平衡油脂的洗发产品；冲水不可用热水，只可用温水；洗发后，使用能收紧头皮、控制油脂分泌的活发露。

（二）加强吹整护理工作

加强护理工作其实是要天天做的，那就是吹整的护理工作。因为头发在湿答答的时候最容易受损，因此弄干头发也是一门学问，先从头发的干燥过程说起，在吹整头发时，要注意下面几点：

（1）先用毛巾吸干头发多余的水分。方法是用毛巾包住头发轻拍，切记千万不要用力搓揉头发，这样会使头发互相摩擦，伤害发质。

（2）吹头发时，尽量不要使用热风吹整。使用吹方机的方式是，将吹风机高举，顺着头发毛鳞片的方向由上往下吹整，如此头发才不会显得毛燥。头发吹至半干即可，吹头发时，用手指轻轻抓理头发，不要使用梳子，待头发吹干之后，再用梳子将头发梳理整齐。

（3）正确使用吹整产品。由于吹整的过程中最容易对头发造成伤害，例如：造成毛鳞片剥落、头发打结、过度干燥等，因此目前民间也有推出许多配合吹整用的产品，如吹整用的护发霜，使用方法是在擦干头发之后抹上，然后再进行吹整；也有一些头发化妆水、滋润隔离霜等，使用方法则是在头发吹干之后喷上或抹上，以补充过度干燥头发的水分。

（三）正确的梳发

老人常说"梳头可以延缓衰老"。梳发，是保持美发不可缺少的日常修整之一。梳发可以去掉头及头发上的浮皮和脏物，并给头发以适度的刺激，以促进血液循环，使头发柔软而有光泽。好的梳子不会引起静电反应，使头发愈梳愈干燥，反而能按摩头皮，且将头皮分泌的保护油脂带到发尾，滋润头发，选择梳子应以实用为目的。洗发之前或大风的天气里，梳拢披散的头发时，使用粗纹的动物毛制作的刷子最好，既不会伤害头发，又能对头皮起到按摩作用。

正确的梳拢办法是：首先从梳开散乱的毛梢开始，用刷子毛梢轻贴头皮，慢慢再旋转着梳拢。用力要均匀，如用力过猛，会刺伤头皮。先从前额的发际向后梳，朝相反方向，再沿发际从后向前梳。然后，从左、右耳的上部分别向各自相反的方向进行梳理，最后让头发向头的四周披散开来梳理。尤其是夜间 10 点左右梳理一次，每次 15 分钟，可以增加头发的韧度和光泽，另外保证一天梳理四次最好。

（四）注意营养的摄取

除了上述几项外，还必须要搭配健康的饮食，由内在营养摄取做起，才能拥有百分百健康的美丽秀发。虽然，这个"工程"听来既费时又浩大，但如果没有健康的身体，头发的质感绝对好不到哪里去。

如何摄取营养才能拥有健康的发丝呢？我们先从头发的成分说起。头发的主要成分是角蛋白、多种氨基酸及几十种微量元素。因此，若缺乏蛋白质，头发会变黄、分叉；缺乏维生素 A 和碘，头发会干燥、没有光泽且容易断裂；缺乏维生素 B，则会出现头发脱落的现象。

可以促进头发健康的食物有鱼类、蛋、大豆制品及乳制品等，这类食物含有头发基本的成分——角蛋白。另外，糙米、小麦胚芽、瘦肉与肝脏等食物，则含有促进头皮新陈代谢的维生素 B 群；胡萝卜、番瓜、菠菜等黄绿色植物，则含有较多的维生素 A，常吃可以让头发更强韧。另外，海带及紫菜等海藻类食物含有丰富的碘，可以增进头发生长；红枣、核仁、瓜子、水果，则可以增加头发光泽，使头发看起来更黑亮。

（五）防止太阳光伤害头发

就像皮肤会晒伤一样，曝露于日光紫外线或晒黑设备会减弱头发的结构，导致头发断裂或掉发。最好的防护方式是戴帽子或者撑伞。因发色不同，对于日光的防护程度也有差异，各种发色中，以灰发最容易晒伤，其次是金发。

三、头发内在健康的原因

皮肤科专家说，人体的皮肤有自我修复和防御能力，而头发没有。头发是毛囊器官的产物，由死亡的细胞堆积而成，没有生命，不能自我修复。因此，对头发由内而外的呵护是保持头发健康的主要手段。首先要合理运动，创造良好的生活方式。其次要营养均衡，给头补充营养。

(一) 合理运动，良好的生活方式

运动是生命之源，合理的运动能给生命不断地增添活力，同时，运动对于头发健康也会产生很多效用。"运动得法，为头发健康就做加法。"

运动能改善血压，提高机体免疫力，促进肾、脾等机体更好地工作，改善头发的供血；运动时，空气中的负离子对锻炼很有帮助，负离子可以改善呼吸系统功能，加强血液循环和神经系统功能，一定程度上加速头皮的新陈代谢，减少头皮屑的生成；过度疲劳、长期处于重压状态、失眠等会导致内分泌失调，是脱发的天敌，而通过运动，能有效地消除疲劳，缓解压力，改善睡眠，为头发创造健康的精神环境。

(二) 给头发补充营养

1. 补充铁质

频繁脱发，是缺铁的反映，应多吃一些富含铁质的食物。含铁丰富的食物有黄豆、黑豆、带鱼、虾、菠菜、鲤鱼、香蕉、胡萝卜、马铃薯等。

2. 补充植物蛋白

对于烫染过头发的人群来说，很容易出现头发干枯、分叉等，不妨多吃一些大豆、黑芝麻、玉米等食物。

3. 补充含碱性物质的新鲜蔬菜和水果

含碱性物质的新鲜蔬菜和水果，也是预防脱发的重要指标，脱发一个最关键的问题就是，由于血液中有酸性毒素，精神过度疲劳而导致。发质不好怎么办？应尽量减少吃甜食的次数，应该多吃一些富含碱性物质的新鲜蔬菜和水果。

4. 补充碘质

头发没有光泽，这跟甲状腺的作用有关，只要补碘就能恢复头发的光泽，可多吃海带、紫菜等食品，有利于头发的健康。

5. 补充维生素 E

能够抵抗毛发衰老，促进细胞分裂，使头发迅速生长，可以多吃鲜莴苣、卷心菜、黑芝麻等。

(三) 特殊发质的保养

1. 粗、硬头发的保养

粗、硬的头发比柔软纤细的头发健康，但缺乏柔性，难以修饰。粗、硬的头发在吹风成型时要不断地喷洒药用化妆水，平时最好经常擦些头油以保持美丽的发型。

2. 头皮瘙痒的防治方法

头皮瘙痒是由于不经常洗澡，不注意皮肤卫生等原因引起的，所以，首先应注意清除头皮的污物，保持皮肤清洁，头皮瘙痒可逐渐减轻或消失。油脂性头皮的皮脂分泌过多，要使头发干净整齐，应每日清洗，通过梳拢和按摩等方法进行保养。干性头皮皮脂分泌减少，头皮干燥引起头皮发痒。因此，保持头发的清洁是防治头皮瘙痒的

基本,还需补充油分防止干燥。

3. 易断易分叉头发的保养

要保护好头发,首先要防止外部刺激,应在头发表面涂一层薄薄的油膜,这样可以起到保护头发的作用。给头发涂油膜,必须洗发后进行。洗发时不要将头发揉搓在一起,以免损伤。其次要经常修剪,也可避免头发开叉。用刷子梳拢时,不要马上从头发根部开始,应先将发梢散乱的部分梳开后,再从根部开始拢,梳拢或吹风时,使用些药用化妆水以保护头发。

第三节 空乘人员的标准发型

乘务员身着制服时,注意保持发型整洁美观、大方自然、统一规范、修饰得体。发型以乘务业务规定的标准发型为主,不留怪异发型。

一、女空乘人员长发的设计

女性长发能显示女性的妩媚,而在服务行业不允许女性长发披肩是因为在工作岗位不能强调性别特征,其次长发披肩过程中头发有掉落现象也很不卫生。女乘务员不能长发披肩(图3-1),不可留发帘式刘海,刘海必须通过发胶使其伏贴于额头,低头不下垂且高于眉毛。

图3-1 女空乘人员长发发型

光洁、饱满的韩式发髻配以精致的妆容,优美典雅的发型令空乘人员的形象更规范化、职业化。无论是在候机楼中,还是客舱里,空乘人员一丝不苟的发型,优雅得体的装扮总能引来许多旅客关注的目光。

操作的步骤是:

(1) 把顶部的头发从内部打毛,从外部喷上发胶定型,使得头顶呈现饱满的圆弧形。

(2) 把余下的头发沿上耳缘扎成马尾。

(3) 将马尾的头发用隐形发网固定住,然后向左绕,把头发绕到皮筋的位置,把绕过来的头发塞到皮筋里面,用发卡把头发固定住。

(4) 把头顶的头发和马尾的髻融合到一块儿,同时把发髻线周围的细小毛发用黑色发卡进行固定。

二、女空乘人员短发的设计

女空乘人员的短发要求:刘海不超过眉毛,后侧头发最短不得短于耳垂,最长不得超过制服衣领;不得长于衬衣衣领上线,并且要露出耳朵。短发可以是直发也可以是卷发,重点在于头发的蓬松与层次感,尤其是在头顶的位置,将头顶做出"鼓起"的感觉,这样可以修饰脸型。

几种时尚的短发:

(一) 蘑菇头

拥有最简单的轮廓线条,也正是因为如此才能将女性娇美的瓜子脸轮廓凸显无遗。极为简单的蘑菇头发型,不染不烫,呈现出最为质朴的感觉。但也正是这种质朴的简约感,让女生的瓜子脸轮廓得到了完美的展现,娇俏的五官,婉约的脸型线条,很让人喜欢的一款发型。

(二) 梨花烫

飘逸又不失可爱,既有大家闺秀的淑女感,又有温柔干练的女性魅力。日本名为梨花(Rinka)的模特剪了个齐刘海头登上时尚杂志封面后,这种发型有着厚重刘海及肩飘,得到女孩们的追捧,所以叫梨花头,中短发,发型类似梨形,由日本兴起。

(三) A 字形短发

尾部微卷,形成 A 字形发型,营造出大气优雅的气质,使人乐于亲近,而不失活力。

三、男空乘人员发型的设计

发型是男士面孔最有魅力的装饰品。现代的发型设计不仅仅是女士的特权,男士发型与脸型的配合已经深受男士们的重视,男人越来越爱在发型上做文章。发型和脸形搭配得当,可以表现人的性格,气质,而且使人更具有魅力,将发型打理得自然又有风度的男人,更容易吸引大面积女人的爱慕。

(一) 男士发型设计与脸形搭配

与女性一样,男士要显得帅气好看,一个好的男士发型设计与脸形搭配也是很重要的。

1. 鹅蛋形脸

鹅蛋形是完美的脸形,基本上想做什么造型都可以。如果要说缺点,顶多说此种的脸形比较没有个性(第一印象)。

2. 圆形脸

此种脸形,上下的长度和左右的宽度差不多,给人一种可爱的感觉,像小朋友的

脸形一样。此类脸形,合适的发型应该是把圆的部分盖住,显得脸长一些。不要在中间分缝。千万不要分层剪头发,因为它贴在脸上,使脸看上去更大。如果前额很漂亮,就露出一部分,使脸看上去更长,最好是一样长度。

3. 倒三角形脸

这种脸形给人的一般的感觉有点神经质,要降低这种刻板印象,脸的侧边要弄得有蓬松感,让脸的轮廓有修饰的感觉。脸顶的头发也不要弄得太蓬,避免让头的上方感觉很宽、重。

4. 多边形脸

这种脸形一般给人非常男性化的感觉,如何去柔化是发型设计的重点。侧边的头发修剪得让人有轻、薄的感觉,避免脸颊与下巴线条过分被强调。

5. 方形脸

方脸的脸部线条很直,显得僵硬,不过很有男人味。把头顶的头发弄蓬,两侧的头发打理出层次,这样就会减少脸部线条的直线和僵硬,刘海随意的侧分。

6. 长形脸

长脸形者,发型修饰的重点在于脸颊两边的侧发,两侧的头发制造出蓬松和层次,从视觉上增加脸的宽度,避免了拉长脸形。

(二) 男空乘人员发型要求

男空乘人员发型(图3-2)的总要求:不得以任何形式染发;头发长短适中,男生发长不短于1厘米,随时保持整洁。双侧鬓角不得盖住双耳,前侧头发保持在眉毛上方。男士发型有平头发型、板寸发型、毛寸发型、分头发型、背头发行、碎发发型、朋克发型、纹理烫等,这里介绍几种深受男空乘人员喜欢的发型。

图3-2 男空乘人员发型

1. 板寸发型

板寸发型男士最常见的发型之一,由平头演变而来,头发的长度只有一寸,适合头发较硬,具有硬汉风格的男士,头发短而整齐,上面是平的,上面与侧面棱角明显,近似方形,前边形似帽沿,非常整齐,精神。

2. 毛寸发型

毛寸发型比板寸要长很多。四周与平头一样推平,前额留几根碎刘海,而顶部头发则长短不一,经常把头发竖起来,显得非常有精神。

3. 背头发型

把前额的头发往后梳理,有种整齐、成熟的感觉,一般适合特定的职业,如主持人、播音员,适合年纪较大的男士。

思考与讨论

(1) 手部皮肤护理的原则和程序是什么?

(2) 修甲的方法有哪些?

(3) 如何创造健康的发质?

(4) 含铁丰富的食物有哪些?

(5) 头发瘙痒的防治方法有哪些?

(6) 掌握女空乘人员长发盘发方法。

学习单元四　空乘人员的服饰形象

学习提示

空乘人员形象是服务行业人员形象的典范,要求端庄、大方、典雅。这种高雅的形象除了言谈、举止以外,主要通过得体的服饰来体现。在不同的场合,空乘人员可以有不同的服饰搭配,但在工作场合必须统一着工作装,做到规范、合体、整洁、时尚,即符合着装规范、符合身体特点、符合岗位要求、符合时代风尚。

教学目标

(1) 了解空乘人员制服的穿着。
(2) 掌握空乘人员饰物的用法。
(3) 了解色彩的基本原理和搭配规律,掌握色彩的搭配技巧。
(4) 掌握常用丝巾和领带的打法。

第一节　空乘人员的制服穿着特点

一、制服的个体性

空乘人员的制服,在款式统一的前提下,要符合穿着者的体型。一般讲究"四长、四围",即袖至手腕、衣至虎口、裤至脚面、裙至膝盖;领围以插入一指大小为宜,上衣的胸围、腰围及裤裙的臀围以穿一套羊毛裤的松紧为宜。裤腿管应盖在鞋面上,并使其后面略长一些,盖住鞋跟的一半。袜子的颜色应与鞋子的颜色一致,不宜穿花袜。

二、制服的整体性

根据《空乘人员职业技能鉴定指南》的要求,空乘人员着制服要注意整体性,上衣、裤子或裙子、风衣、鞋、帽、领带或丝巾要配套使用。

三、制服的整洁性

空乘人员的制服、衬衣,包括领带、丝巾、鞋袜,要保持整齐、干净、挺括,做到上衣平整、裤线笔挺,因此,要定期进行清洗、熨烫,不能出现起皱、开线、磨毛、破损、掉扣、污渍等现象。

四、制服的文明性

空乘人员穿着制服要文明。要做到大衣上衣衬衣扣好衣扣、衬衣下摆收入裤、裙内,系好腰带,帽子戴在眉上一指左右,服务牌佩戴在制服左上侧,供餐时要穿好围裙,登机证佩戴在胸前,上机后取下。

第二节 空乘人员场合着装规范

一、场合着装原则

空乘人员在不同的场合可以有不同的着装风格,每一类风格都有自己的造型特点和配色规律,但整体要求是整洁大方、和谐统一、个性鲜明、时尚美丽。一般要遵循"时间、场合、目的"的原则,表现不同的特色、内涵、气质和作风。

(一)着装风格要适合时间、场合、目的

1. 适应时间、季节、时代

着装应该和不同的时间、季节、时代相和谐。白天可以是职业精英,夜晚可以是温柔女郎;冬天可以穿皮草大衣,夏天可以穿短袖连衣裙。

2. 适应场合、位置、环境

着装应该和不同的场合、位置、环境相和谐。如果是公务员,同时具有戏剧型、古典型、自然型风格,那么,上班时应该是古典型的传统典雅的套装,端庄大方;休闲时应该是自然型的休闲装,宽松舒适;晚宴时应该是戏剧型的晚宴装,郑重华丽。

3. 适应对象、目标、目的

风格要与性格协调。不同性格的人有不同的着装风格,有的典雅,有的活泼,有的自然,有的时尚。风格与性格协调就会自然、和谐。几种风格,不能同时体现在一个造型上,如:学生装、浓妆、运动鞋。

风格要与身材协调,可以通过服饰巧妙地体现自己的风格。如,矮胖的人可用柔软的材质、流线型的花样、曲线剪裁,忌浪漫特点的大花边、繁复的饰品。

风格要与色彩协调。风格要和自己的冷暖色一致,还要和自然界和谐。如春夏秋冬分别以粉红、淡黄、深黄、褐色为主,和自然界的春夏秋冬的主色调和谐。

风格要与年龄、地位协调。风格可以展示各个年龄段不同的美。如二十岁时像待放的鲜花,充满朝气、鲜活灵动,可以选用可爱型;六十岁时像缥缈的水墨画,浓淡相宜,蕴含诗意,可以是优雅型。风格会随着年龄、地位的变化而改变。如,年轻时量感(视觉或触觉对各物体的规模、程度、速度等方面的感觉,对物体的大小、多少、长短、粗细、方圆、厚薄、轻重、快慢、松紧等量态的感性认识)小,幼稚、可爱、时尚;中老年时量感大,优雅、高贵、沉稳。

风格要与个人目的协调。不同的服装可以实现不同的目的。如通过服装显示自

己的美丽、稳重、活泼、干练、品位、富有等。

（二）风格要体现自信

风格可以传递自信，让人们尊敬你、信赖你。如，服务员在工作岗位上，如果着职业装就会给人自信、严谨、职业、值得信任的感觉。

（三）风格要体现时尚

空乘人员是时尚美丽的代名词，服装要体现时尚。真正的时尚是在当季最新的流行元素中，选择最适合自己的服饰风格。

二、正式场合着装规范

空乘人员在正式场合可以根据具体的时间、地点、场合以及公司的性质等选择不同的形象风格，但整体要求是端庄大方、规范合体、整洁美观。

如在空乘岗位上着空乘职业装表现认真严谨，对外交往等一般正式场合上选择西服套装表现优雅正式，在庆典、晚宴、晚会时或休闲时尚场合选择个性服饰表现美丽时尚。

一般空乘人员在正式场合可以选择典型着装风格，即高雅、端庄、知性、严谨的绅士淑女形象。

工作场合选用职业套装。职业套装的服装和饰品一般采用面料高档、图案精致、色彩含蓄、剪裁合体、配套严谨的服饰，配上精致淡雅的化妆，整洁美观、大方自然、规范的发型，给人庄重、高贵、优雅、成熟、古典、正统、知性、严谨、有责任感等感觉（图4-1）。

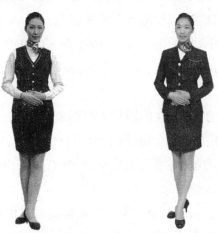

图4-1 空乘人员职业套装

一般正式场合，男士着西服套装配皮鞋，女士着西装套裙配高跟皮鞋为宜。

庆典、晚宴、晚会场合，为了适应奢华、热烈的气氛，宜选择华丽典雅的晚礼服配高档、闪亮的饰品。中式礼服一般是女士着中式上衣配长裤或长裙、连衣裙、旗袍及其他民族服装，男士着毛料中山装或民族服装；西式礼服一般女士是长及脚背但不拖

地的单色露背式连衣裙或其他套装,男士是传统的晨礼服、小礼服、大礼服,目前流行黑、灰等深色西服套装配黑色领结或银灰色领带代替礼服。

三、非正式场合着装规范

空乘人员非正式场合的着装可以根据具体的时间、地点、场合以及个人的体型、气质、爱好等选择不同的形象风格,如度假、旅游、娱乐时,可着宽松、舒适、方便的休闲装,居家休闲、待客时可着舒适、温馨、个性的家居装,但整体要求是整洁大方、和谐统一、个性鲜明、时尚美丽。

可以选择以下风格:

浪漫型:华丽、优雅、妩媚、幻想的大家闺秀气质。

服装和饰品一般采用面料柔和轻快、色调明快华丽、图案温馨朦胧的曲线型的服装,配上妩媚清新的妆面、卷发为主的发型,给人优雅、华丽、思乡、妩媚、柔美、温和、缥渺、幻想、梦幻、邂逅等感觉。

民俗型:朴实、自然、亲切的民俗田园情调。

服装和饰品一般采用民间传统风格的布料、色彩、图案、款式,配上质朴、强烈对比的妆面,给人亲切、平和、自然、质朴、似曾相识、原始风味、异国他乡的感觉,如牛仔服。

优雅型:高档、柔和、优雅、飘逸的都市丽人风格。

服装和饰品一般采用高档柔和的面料、朦胧雅致的图案、素雅的色彩、柔和的曲线造型,配上淡雅清新的妆面,给人高雅、知性、温婉、典雅的感觉。

自然型:轻松、质朴、潇洒、亲切的市井平民特点。

服装和饰品一般采用天然的面料、朴素的图案、自然的色彩、休闲的造型,配上自然无痕迹的妆面,潇洒随意的发型,给人自然、轻松、随和、潇洒、朴实、有亲和力的感觉。

戏剧型:时尚、大气、夸张、个性的明星人物形象。

服装和饰品一般采用闪光的金银线织物、华贵的皮草,对比强烈的色彩、夸张大气的造型,配上夸张时尚的妆面,给人大气夸张、时尚醒目、明星般的感觉。

前卫型:时尚、个性、冷艳的摩登青年形象。

服装和饰品一般采用闪光的面料、无彩色或鲜艳夺目的色彩、抽象夸张的几何或动物图案、简约别致时尚的造型,配上鲜明醒目的妆面,夸张干练的发型,给人时尚、现代、个性、冷艳的感觉。

英俊少年:活泼、帅气、成熟、干练的时尚少年形象。

服装和饰品一般采用硬挺的面料、条纹、格子或几何图案、直线型的造型,配上利落直爽的短发或超短发,自然有力度的妆面,给人活泼、帅气、成熟、干练的假小子形象。

可爱少女:开朗、活泼、圆润、可爱的甜美少女形象。

服装和饰品一般采用薄而软的面料,可爱的图案造型,配上清新透明的妆面,活泼可爱的发型,给人年轻、开朗、活泼、小巧、圆润、可爱、甜美的感觉。

第三节　空乘人员饰品使用规范

饰品,是指能够起到装饰点缀作用的物件。在人的服饰形象中运用得当,能起到画龙点睛的作用。

空乘人员工作中饰品使用的主要规范是:符合身份,以少为佳,区分品种,佩戴有方。

一、饰品的种类

饰品主要包括服装配件(帽子、领带、丝巾、手套、袜子、鞋等)和首饰(如戒指、胸花、项链、眼镜、发饰等)两类。

二、饰品的佩戴原则

(一)以少为佳

顾名思义,饰品就是起装饰点缀作用的物件,主要起画龙点睛、锦上添花的作用,应以少为佳、点到为止。多则两件,少则一件,最多不超过3件,不戴也可以。

(二)扬长避短

扬长避短,就是要借助饰品突出自己的优点,掩盖自己的缺点,起到锦上添花、转移视线的作用。

(三)质地一律

质地一律,就是要让饰品同质、同色、同风格造型,以便在同一个形象中达到和谐。

(四)搭配合理

饰品要与时间、场合和人物的整体形象协调。

1. 饰品要与时间相称

夏季,人们衣服单薄,饰品一般细小、精致;春秋季节衣服增厚,饰品就要粗犷一些。

2. 饰品要与环境相称

一般在严肃正式的场合要用高档、精致的饰品;在时尚的岗位或场合要用时尚别致的饰品;在休闲的场合可用自然随意的饰品。

3. 饰品要与整个人物造型相称

饰品的色彩、质地、造型要和整个人物造型搭配,包括妆容、发型、服装等。如饰品要与服装匹配。饰品要与服装在色彩、材料、工艺、款式造型上协调。一般面料高

档、工艺考究的服装要配高档、精致的饰品;时尚前卫的服装配款式新颖、造型别致的饰品;宽松的衣服配粗犷、松散的饰品;紧身显露体形的服装,则配结构紧凑、细小的饰品。

可采用的搭配方法:同色搭配法,相似色搭配法,对比色搭配法。

三、饰品使用规范

空乘人员在生活、工作、宴会、休闲等不同的场合,饰品佩戴的要求是不同的。在工作岗位上要严格执行航空公司的规定,按要求正确佩戴饰品;在休闲的场合可根据自己的个性、爱好佩戴饰品,但一般要做到规范、合体、整洁、时尚。

根据《空乘人员职业技能鉴定指南》的要求,为了便于工作和尊重旅客,空乘人员在工作岗位上,饰品要简洁、精致、朴素、高雅,一般以纯金、纯银为宜。

(一)实用性饰品使用规范

1. 帽子

一般场合:选择帽子,要注意帽子的式样、颜色与自身性别、肤色、脸型、年龄、装束相协调,特别是要同脸型相配。胖圆脸戴鸭舌帽比较合适;而长瘦脸型戴鸭舌帽会显得脸部上大下小。

空乘岗位帽子使用规范:戴岗位规定的帽子。帽子要整洁,戴法要规范。该正的正,该偏的偏;男性在社交场合可以采用脱帽方式向对方表示致意;在庄重和悲伤的场合,应一律脱帽。

2. 围巾

选择围巾,要与年龄、性别、身份和场合相协调,与化妆、发型和衣服的面料、款式、颜色及使用者的脸型、肤色相配。如男士一般应选用纯毛、人造毛织物围巾,色彩以灰色、棕色、深咖啡色或海军蓝为宜。丝绸类的围巾使用较少。女士可选用丝绸类及色彩多样的三角巾、长巾及方巾等。长而窄的脸型,围巾要集中在脸部周围,横向扩展脸部会显得更加丰满。方脸型选用有悬垂效果的材质和系法,会营造出修长清秀的效果。圆脸型采用有一定的长度的围法,脸部向下拉伸会显得窄小一点。除围在脖子上取暖外,还可以将围巾扎在头发上、包上、腰上作装饰品。

空乘岗位围巾使用规范:女士按要求使用统一的丝巾和规定的花结。要求干净、整洁、美观,一般起装饰作用。

小方巾的结法:

1) 小平结(图4-2)

步骤1:将丝巾对角往中心点对折。

步骤2:再对折2次,成3~5厘米宽。

步骤3:丝巾一长一短拉住,将长的一端从短的一端的下面向上穿过来系成活结。

步骤4:将从下面穿过来的一端绕过较短的一端再系一个结。整理好形状,将结

移到喜欢的位置。

特点:文雅,是基础打法。

图4-2 小平结

2)蝴蝶结(图4-3)

步骤1:将小方巾平铺在桌面,反面向上,两角往中心点对折,再对折,折到5～6厘米左右,形成一个条状。

步骤2:将丝巾围在脖子上,两端交叉在一起,把上面的一端拉长,然后将长的一端从短的一端下面穿过去,系成一个结。

步骤3:将较短的一端向着反方向折成一个环,再将刚才穿过来的一端绕过这个环,把这端丝巾的中间部分从上面穿过去,系成一个蝴蝶结。

步骤4:整理一下结的形状,尽量让两个丝巾角留长一些。

特点:蝴蝶结适合淑女装束,可移到自己喜欢的位置,可以放正面、侧面。

图4-3 蝴蝶结

3)玫瑰花结(图4-4)

步骤1:将小方巾对折。

步骤2:把其中相对的两个角打结。

步骤3:另外剩下的两个角置于之前的结下交叉,并且旋转。

步骤4:把旋转后的两个角从结上捏住,把结往下推,顶端整理后,便自然形成一朵漂亮的玫瑰花。

特点：文雅、漂亮，适合淑女装束，可移到自己喜欢的位置，可以放正面、侧面。

图4-4 玫瑰花结

4）蔷薇花结（图4-5）

以质地富有张力的丝巾为佳，保证丝巾领结形状美丽。有镶边的丝巾，更能突出层次。

步骤1：将方巾折成风琴状百褶，长带围在颈上。

步骤2：打两次活结，形成一个平结，或者用别针把两端固定起来。

步骤3：将平结调至适当位置，整理成花朵形状。

图4-5 蔷薇花结

此外，小方巾常用的结法还有凤蝶结、三角结、项圈结、百褶花结，如图4-6～图4-9所示。

图4-6 凤蝶结

图4-7 三角结

图4-8 项圈结

图4-9 百褶花结

3. 领带

领带是高贵的标志,是男士重要的服饰之一。领带发展到现在,造型多样,形式多样,主要有领带、领结、丝带等。领带和庄重舒适、挺拔美观的西服搭配,成为世界各国普遍认同和喜爱的男士装扮。领带要与衬衫、西装样式、色彩协调。

1)基本的领带结打法(图4-10)

(1)平结(四手结、马车夫结)。

步骤1:领带绕在颈部,宽端在上,宽端长于窄端,交叉叠放。

步骤2:将宽端从窄端下面绕一圈,回到原位置,成环。

步骤3:将宽端从颈圈下部向上穿过,再从颈圈环中拉下。

步骤4:拉紧整理成结。

特点:最常用、最经典。领结呈斜三角形,风格简约,适合任何场合。可选轻薄的中宽领带或者窄款领带,搭配小方领衬衫。不适合厚胸膛、粗脖子人。

(2)半温莎结(十字结)。

步骤1:领带绕在颈部,宽端在上,宽端长于窄端,呈交叉状。

步骤2:捏住交叉处,将宽端向内翻折至另一边,向上翻折,从颈圈上部向下穿过,拉紧成环。

步骤3:将宽端向三角型翻折,从颈圈下方向上穿过。

步骤4:将宽端从正面穿过打结处,拉紧。

特点:较浪漫、较庄重。近似正三角形,中正平和,适合大多数场合;适合所有体型;适用大多数衬衫领,尤其是标准领;适合丝质的中宽领带、窄款领带。

(3)温莎结(双温莎结)。

步骤1:领带绕在颈部,宽端在上,宽端长于窄端,呈交叉状。捏住交叉处,宽端从颈圈宽部从下向上穿过。

步骤2:宽端由内侧向右边翻折,再从颈圈窄部从上向下穿过,整理好形状,拉紧。

步骤3:将宽端从正面向另一侧翻折,成环。

步骤4:将宽端从颈圈内侧向上翻折。

步骤5:宽端从环中向下穿过,拉紧。

特点:最庄重。典型的英式风格,宽厚饱满、笔挺漂亮,显得保守庄重,沉稳大气。打法最复杂。适合肩膀宽阔、身材魁梧的人,在商务、政治等正式场合使用;适合轻薄丝质、宽或者中宽的领带;适合标准领或宽角领,宽角领为佳。

(4)普瑞特结(谢尔比结)

步骤1:领带反面朝外绕在颈部,宽端在后,窄端在前,交叉叠放。

步骤2:将宽端向上翻折,绕颈圈窄端一圈,回到原位。

步骤3:将宽端向右平行翻折,盖住三角形区域,成环。

步骤4:将宽端从颈圈内侧向上翻折。

步骤5:宽端从环中向下穿过,拉紧。

特点:开始打结时领带背面朝外。领结形状端正,大小适中。适合丝质中宽领带或条纹宽领带;适合标准领或宽角领。不适合身高偏矮、小胸围、细脖子人。

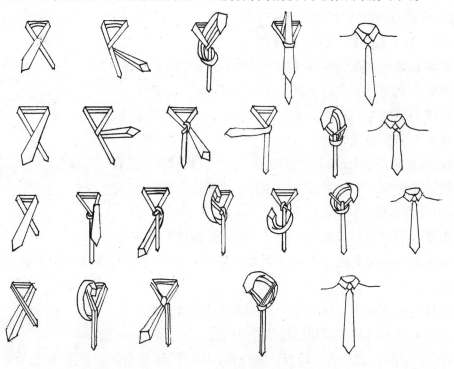

图4-10 平结、半温莎结、温莎结、普瑞特结的打法

2)改良的领带打法

(1)交叉结。这是单色素雅材质且较薄窄款领带适合选用的领结,能营造流行感。

领结形状呈细长的锐角三角形,干练、精致、漂亮。

步骤1:领带绕在颈部,窄端在下,宽端长及皮带扣,交叉叠放。
步骤2:将窄端绕宽端一圈,回到原位。
步骤2:窄端向上翻折,从颈圈内宽端下侧环中拉出。
步骤3:宽端从颈圈下方往上穿出。
步骤4:宽端从打结处穿过、拉紧,盖住窄端。

(2)双环结(维多利亚结、亚伯特王子结)。
步骤1:领带绕在颈部,窄端在上,宽端长于窄端。宽端绕窄端一圈。
步骤2:宽端再绕窄端一圈,第二圈要遮住第一圈。
步骤3:宽端从颈圈下方往上穿出。
步骤4:宽端从打结处穿过、拉紧,盖住窄端。

特点:最时尚。适合年轻的上班族;适合浪漫扣领、尖领衬衫和质料柔软的细领带;适合标准领、高帮领、古典翼型领。不适合厚胸膛、粗脖子人。

(3)双交叉结(浪漫结)。有高雅、隆重的感觉,适合正式场合、素色丝质领带、大翻领衬衫。
步骤1:领带绕在颈部,窄端在上,宽端长于窄端。
步骤2:宽端从上往下,从颈圈窄端上方穿过。
步骤3:宽端再绕下面窄端一圈,从颈圈下方往上穿出。
步骤4:宽端从打结处穿过,盖住窄端。

特点:最浪漫。松紧适度、体贴。

空乘岗位领带使用规范:男士按要求使用统一的领带和规定的花结。要求干净、整洁、美观。

4. 手套

手套颜色要与衣服的颜色协调。如穿深色大衣,适宜戴黑色手套。女士在穿西服套装或时装时,可以挑选薄纱手套、网眼手套。女士在舞会上戴长手套时,不要把戒指、手镯、手表戴在手套外,穿短袖或无袖上衣参加舞会,不要戴短手套。

空乘岗位手套使用规范:女士按要求使用统一的手套,要求干净整洁。

5. 箱包

正式场合应选用质地较好、做工精细、外观华丽,体积不宜大,横长形的皮包;正规场合应用羊皮、鼠皮、鳄鱼皮等珍贵的手提包,平时上班和日常外出使用的皮包不必太华丽,以实用性和耐用性为主;使用皮包要考虑其颜色与季节、着装、场合、气氛、体形是否相一致。

空乘岗位使用规范:按要求使用统一的箱包,要求质地较好、做工精细、干净整洁。

6. 徽标或胸花

选择胸花时,一定要考虑服装的类型、颜色、面料,要考虑所出席的社交活动的层

次,要考虑自身的体形和脸形条件。

空乘岗位徽标使用规范:按规定使用统一的徽标,要求干净整洁,准确佩戴。

7. 丝袜

职业女性宜选一些净色的丝袜,深色服装配深色丝袜,浅色服装配浅色丝袜。

丝袜和鞋的颜色要相衬,而且丝袜的颜色应略浅于皮鞋的颜色(白皮鞋除外)。

注意:颜色或款式很夸张的袜子对腿型要求很高;白丝袜令人看上去又胖又矮;职业女性穿彩色丝袜,会令人感到轻浮不稳重。

空乘岗位丝袜使用规范:按规定使用统一的丝袜,要求干净整洁,完好无损。

8. 手表

空乘岗位手表使用规范:手表应款式简单、功能单一,金色、银色的金属或皮制表带。不能没有分针和秒针,不能使用卡通表、运动表。

(二)装饰性饰品的使用规范

首饰要和服装相协调。色彩鲜艳的服装可配单纯而含蓄的饰品,色彩单调沉稳的服装可选择鲜明而多变的饰品。如棕色套裙配琥珀手镯和胸针;白西装套裙配黑珍珠的项链和耳饰。空乘岗位要求女士首饰一般只戴耳钉、项链、戒指,以少为佳,要求典雅、精致,与制服协调。不能戴脚镯、链式手镯。男士除结婚戒指外一般不戴首饰。

1. 戒指

戒指的佩戴表达一种沉默的语言,往往暗示佩戴者的婚姻和择偶状况。戒指要戴在左手上,戴在各手指上有不同含义:在食指上表示未婚或求婚;戴在中指上表示正在热恋中;戴在无名指上,表示已订婚或结婚;戴在小指上表明是独身者。

空乘岗位戒指使用规范:戒指设计要简单,镶嵌物直径不超过 5 毫米。一般结婚戒指戴在左手无名指,未结婚的戒指戴在中指。

2. 项链

从长度上分,项链可分为四种:短项链约 40 厘米,适合搭配低领上衣;中长项链约 50 厘米,可广泛使用;长项链约 60 厘米,适合在社交场合使用;特长项链约 70 厘米,适合用于隆重的社交场合。

佩戴项链应和自己的年龄及体型协调。如脖子细长的女士佩戴仿丝链,更显玲珑娇美;马鞭链粗实成熟,适合年龄较大的妇女选用。

佩戴项链也应和服装相呼应。例如:柔软、飘逸的丝绸衣衫裙,宜佩戴精致、细巧的项链,显得妩媚动人;单色或素色服装,宜佩戴色泽鲜明的项链,服装色彩可显得丰富、活跃。

空乘岗位使用规范:项链只能戴一条,不能粗大,要戴在衬衫里面,一般以直径不超过 5 毫米的纯金、纯银质地为佳。

3. 耳饰

耳饰可分为耳环、耳坠、耳链,一般讲究成对使用。

应根据脸形特点来选配耳饰。不要选择与脸形相似的形状,因为同形相斥,会强调脸型的短处。如圆形脸不宜佩戴圆形耳饰,会使脸形更圆;方形脸也不宜佩戴圆形耳饰,因为圆形和方形并置,在对比之下,方形更方。

应根据肤色特点来选配耳饰。肤色红润者,可选彩珠等色彩鲜艳的耳饰;肤色较白者,可选带宝石的金属耳饰、贝类雕刻耳饰,不适合带钻石、水晶首饰;肤色略黄的人,可选白金、白银、象牙耳饰;肤色黝黑者,适宜戴华丽的珍珠耳饰或具有粗犷风格的雕刻类耳饰。

应根据脸形特点来选配耳饰。耳饰所具有的扬长避短的作用在与脸形的搭配中最为突出。长脸形,宜戴大、圆、浅色及贴耳式耳饰,以调节面部形象,使脸部丰满动人;方脸形,宜戴贴耳式花形、心形、椭圆及不规则形耳饰,适宜佩戴小巧玲珑的耳钉或狭长的耳坠,也可佩戴大耳坠来显示奔放的性格;圆脸形,宜戴任何长款式的耳饰,使脸部变得秀美;三角形脸形,宜戴细长形或星点状的贴耳式耳饰;倒三角形脸形,宜戴有坠大耳饰,金、磨砂水晶、翡翠、大钻石等。

此外,无论戴什么耳饰,其款式、色泽、价值等都要与所穿的服装和其他饰品相协调。

空乘岗位耳饰使用规范:耳饰只能戴一副,不能有吊坠。一般以镶嵌物直径不超过5毫米、简单、保守的紧贴耳朵的耳钉为佳。

思考与讨论

(1) 简述制服的穿法及注意事项。
(2) 根据本单元学习的内容,设计符合航空企业的男、女制服各一套。
(3) 学会常用丝巾的打法。
(4) 学会常用领带的打法。

学习单元五　空乘人员的言谈举止形象

学习提示

空乘人员的言谈举止构成了独特的、鲜明的航空服务职业形象。空乘人员需要具备端庄、大方、得体、优雅的外在条件和自身的体态语及服务语言去为乘客服务,在乘客的心理上建立良好的第一印象,让乘客感到安全、信任、可亲。

教学目标

(1)了解及掌握服务过程中空乘人员的面部表情运用。
(2)掌握正确的站、坐、行等各种基本礼仪姿态。
(3)掌握服务中的鞠躬、服务手势、蹲姿等各种礼仪形态。
(4)掌握服务言语形象。
(5)了解并分析自身存在的不良姿态并加以矫正。

第一节　空乘人员的面部表情

对于服务行业来说,形象就是服务,形象就是效益。而服务人员的微笑、眼神等形象,就像是人的一张名片,一个人的个人形象的好坏,直接影响到社交活动的成功与失败,也时刻体现着一个人的素质、修养,可以说,面部表情是服务中最好的语言。

一、面部表情的训练及运用

面部表情指的是人类在神经系统的控制之下,面部肌肉及其各种器官所进行的运动、变化和调整,以及面部在外观上所呈现出的某种特定的形态。它属于人际交流之中的"非语言信息传播系统",并且是其核心组成部分。人类的表情变化多端,不可胜数,且民族性、地域性差异较少,堪称世界性的语言。

(一)面部表情训练的作用及原则

1. 面部表情训练的作用

法国生理学家科瑞尔说"脸反映出了人们的心理状态","脸就像一台展示我们人的感情欲望、希冀等一切内心活动的显示器"。面部表情是人类无声的语言。相对于举止而言,表情更直观且形象,容易被觉察和理解。

在人们所接受的来自他人的信息之中,有45%来自有声的语言,而55%来自无声的语言。而在后者之中,又有70%以上来自表情,由此可见其在人际交往中所处的重要位置。而在面部表情中,眼神与微笑尤为重要。

2. 面部表情训练的原则

面部表情训练时,要注意以下几个原则:

(1)谦恭。

(2)友好。

(3)真诚。

(4)适时。

(5)适度。

(二)面部表情的运用

在空乘人员的工作期间,以下几种场景应特别注意面部表情的运用:

迎接旅客时。欢迎旅客时,应报以热情的微笑,让客人有宾至如归的感觉,能让旅客有足够的安全感。

送别旅客时。在送别旅客时,空乘人员应表现出真诚的面部表情,使旅客对整个服务记忆犹新,并愿意再一次体验该航空公司的航班及服务。

提供服务时。在为旅客提供服务时,面部表情和善、友好,增加信任度。

倾听旅客说话时。在与旅客交谈时,应保持微笑,目光专注,微微点头,表示正在留意倾听旅客的讲话内容。

当旅客投诉时。在听取旅客投诉时,应表现虚心、谦恭、不温不火的表情,根据旅客讲述的不同情节来流露表情,切忌流露不耐烦、无可奈何、疲倦的表情。

二、眼神与服务

在眼、耳、鼻、舌、身这五种感觉器官中,眼睛最为敏感,它通常占有人类总体感觉的70%左右。俗话说,眼睛是心灵的窗口,一双眼睛能传出喜、怒、乐不同的情感。

眼神,是对眼睛的总体活动的一种统称,能够最明显、自然、准确地展示心理活动。人际交往中,情感的表达有87%来自视觉。因此,在交际中要善于运用眼神传达自己的情感。公关交际活动中人们的眼神受到文化的严格规范,即眼神礼仪的制约,如不了解,在公关交际中会失礼。

在面对旅客时,空乘人员应做到目光友善、亲切、坦然、和蔼、真诚。

(一)眼神礼仪

1. 注视时间

在服务过程中,注视对方的时间非常重要。与人交谈时,注视对方的时间约占整体谈话时间的30%~60%。

眼睛注视对方的时间超过整个交谈时间的60%,属于超时型注视;眼睛注视对方

的时间低于整个交谈时间的30%,属低时型注视。这两种注视时间都属于失礼的。特殊情况例外:如当对方是多年未见的老朋友时,使用超时型注视,说明对来人的关注程度高于说话的内容;当对方年幼时,也可用超时型关注表达对对方的关心。当刻意回避对方提出的尴尬问题时,可使用低时型关注,有利用避开此类话题;当客人指责服务人员的工作失误时,服务人员可将注视的时间转化为倾听的时间。

2. 注视范围

在服务过程中,与人交谈时,目光应该注视着对方。但应使目光局限于上至对方额头,下至对方衬衣的第二粒纽扣以上,左右以两肩为准的方框中。在这个方框中,一般有公务注视、社交注视、亲密注视三种注视方式,而对于服务人员来说,服务人员注视的位置应在对方的双眼与嘴唇之间的三角区域。

说话、交谈与对方视线应经常交流(每次3~5秒),其余时候应将视线保持在对方眼下方到嘴上方之间的任一位置,重要的时刻眼神尤其要与对方有交流,同时注意不能上下反复打量对方。

3. 注视角度

正确的注视角度既方便服务工作,又不至于引起服务对象的误解。正确的注视的角度有不同含义的情感的表达。

正视对方。即在注视他人的时候,将身体前部与面部正面朝向对方,正视对方是交往中的一种基本礼貌,其含义表示重视对方,同时表达平等、自信、坦率的性格。

平视对方。在注视他人的时候,目光与对方相比处于相似的高度。在服务工作中平视服务对象可以表现出双方地位平等和不卑不亢的精神面貌。

仰视对方。在注视他人的时候,抬眼向上注视他人,这种情况一般是服务人员所处的位置比对方低,就需要抬头向上仰望对方。在仰视对方的状况下,往往可以给对方留下信任、重视的感觉,适度的仰视赢得对方的好感。

俯视对方。俯视即目光向下注视他人,在服务过程中,对于双方身高及所处高度差异不大时,俯视给人蔑视、傲慢之感,但若用于特殊对象,如儿童、晚辈等,俯视则有关爱、宽容之意。

(二)眼神训练法

(1)瞪大眼睛,正视前方某一物体,努力看清,眼睑渐渐放松眼球回缩,虚视前方。

(2)眼光自左向右缓慢扫视,再从右向左扫视,速度逐渐加快。

(3)双眼从左侧看起,按顺时针转动一周,再按逆时针转动一周,如此反复。

(三)眼神礼仪的注意事项

1. 注意眼神的集中度

英国人体语言学家莫里斯曾说:"眼对眼的凝视只发生于强烈的爱或恨之时,因

为大多数人在一般场合中都不习惯于被人直视。"因此,不能对关系不熟的人,或对客人的身体某一部位长时间凝视,否则将被视为一种无礼行为。

当然,凝视眼神礼仪受文化的影响很大,应尊重其文化差异,如许多黑人避免直视对方的眼神,而白人则认为避免看他的眼神是对自己不感兴趣的表示;朝鲜人在追求对方时总是看着对方的眼睛来知悉对方的真实想法,这样在遭拒绝时就不会羞愧;而日本人却认为看对方的眼睛是不礼貌的,只能看对方的颈部。当然注视范围同样也受文化的影响,如美国人谈话时看对方眼睛的时间不超过1秒钟,而瑞典人则要长久地看着对方的眼睛才不失礼。与陌生人谈话的眼神礼仪除受文化影响外,还受性格、性别、综合背景条件的影响。

2. 注意眼神的光泽度

在注视他人时,应保持自身精神状态饱满,神采奕奕的眼光不仅仅能表现服务人员对工作的热情程度,还能给客人带来良好的印象。

3. 注意眼神的交流度

适度的眼神交流,能表达服务人员对客人的尊敬,例如眼睛转动的幅度,不要太快或太慢,眼睛转动稍快表示聪明、有活力,但如果太快则表示不诚实、不成熟,给人轻浮、不庄重的印象。但是,眼睛也不能转得太慢,否则就是"死鱼眼睛"。眼睛转动的范围也要适度,范围过大给人以白眼多的感觉;过小则显得木讷。

在服务时应该迎着客人的目光进行交流,正确地传递服务信息。

4. 注意眼神的热情度

被对方注视时,应坦诚、自然、大方地回应对方,适度的热情会使他人感到亲切、温暖。

三、微笑与服务

微笑是一种语言,是交际活动中最富有吸引力、最有价值的面部表情。也是服务人员最常规、常用的表情。

(一) 微笑的作用

1. 使气氛融洽

微笑表现着自己友善、谦恭、渴望友谊的美好的感情,是向他人发射出的理解、宽容、信任的信号,是一种有效的"交际世界语"。除了在极少数的悲伤或肃穆的场合外,在其他任何场合微笑都是交际时的一种适宜的表情。与人初次见面,面露微笑,就好像具有一种磁力,使人顿生好感;服务人员自然地面露微笑,则会给人一种宾至如归的感觉。

2. 消除误解和隔阂

服务过程中,难免出现一些小的失误与误会,在这种情况下,若双方针锋相对,会使矛盾升级。此时,服务人员报应以诚恳的态度与真诚的微笑,化解尴尬的局面,使

双方关系不那么紧张。

（二）微笑的含义

1. 心态良好

微笑体现出一个人的平和、善良、健康的心态。一个不吝啬笑容的人，会获得更多别人的尊重与欣赏。微笑胜过一切肢体语言和文字，它就像一颗种子，播种就能收获美丽。因此，微笑把人的生活点缀得精彩和丰富。

2. 态度真诚

在与别人相处发生矛盾时，笑容可以化解尴尬局面，缓冲困惑。与朋友离别时，送上一份笑容，蕴含了言之不尽的美好祝福和无限牵挂。与刚结识的朋友微微一笑，可以放松气氛，增加信任。因此，笑容给双方的沟通建立了一座心灵之桥，是一种真诚态度的体现。

3. 表达自信

笑容是推销自我的一种高级途径，是保护自我、完善人格的一种良好武器。拥有靓丽的笑容，能很好地推销自己，给人以良好的第一印象，是一种自信的表现。

4. 尊重他人

微笑是对他人友好、尊重的体现，服务行业人员的笑容，可以赢得顾客的信赖，也是爱岗敬业的一种表现。

上级对下级的笑容，长辈对晚辈的笑容，可以起到拉近距离的作用，增加亲密感，赢得威信和信任。

长辈对孩子的笑容，可以缩小心灵之间的距离，是给予鼓励和信心的良好表达方式。

朋友在之间，真诚的微笑，是一种交换内心的情感的表达。

（三）微笑的要求

微笑的作用虽然很大，但不能滥用，必须注意礼仪要求。

1. 微笑要真诚

微笑要做到真诚，即是发自内心的。而虚伪的假笑、牵强的冷笑则会令感到别扭和反感。

微笑要与神、情统一，发自内心，情真意切。不能为笑而笑、没笑装笑或皮笑肉不笑。真诚是自然的前提。微笑既是自己快乐的外露，也是真情的表达。

2. 微笑应甜美

微笑要做到甜美。这种表情由嘴巴、眼神及眉毛等方面来协调完成。服务过程中不可假笑、媚笑、傻笑、怪笑、冷笑，给对方带来视觉、听觉或感觉上的不适。

3. 微笑要自然

微笑要自然。做到口到、眼到、神到。自然的微笑给人舒适的感觉。

4. 微笑要注意尺度

微笑要注意尺度,即热情有度。适度的笑容是交往中的通行证,但不适时、不适度的微笑则让人反感。例如在服务中突然哈哈大笑,表情过于夸张,会让他人感到不自然,甚至莫名其妙;而不苟言笑则是人际交往中的一大禁忌,给人傲慢、冷漠的感觉。

服务人员在工作中常用的微笑有一度微笑、二度微笑、三度微笑。

一度微笑时,只动嘴角肌,微笑的程度浅,常与点头配合使用。

二度微笑时,嘴角肌、颧骨肌同时运动,幅度略大。

三度微笑时,嘴角肌、颧骨肌、括纹肌同时运动。

5. 要注意微笑的种类

微笑有种类的区分,与客人初次见面,要送去温和的微笑;与客人交谈时,要给予平和的微笑;说服对方时,要做出耐心的微笑;不慎伤害了对方,则必须表达歉意的微笑;当别人帮助自己时,要报以感激的微笑,不同环境应灵活地运用各种微笑。

6. 要注意微笑的场合

微笑是不讲条件的,但也并不是处处可用,时时可用。比如,当出席一个庄严的场合时,或者参加追悼会时,或是讨论重大政治问题时,就不宜微笑。如果正同对方谈论一个严肃的话题,或要告知对方一个不幸的消息,或言谈举止可能会惹恼对方时,也应该及时收起微笑,否则适得其反,不但达不到微笑的目的,还会令人产生反感。

7. 微笑应与体态配合

微笑加上得体的体态语,这样会更自然、大方、得体。例如,各种服务手势语或鞠躬礼。

8. 微笑与语言结合

微笑要和语言结合,做到声情并茂、相得益彰。

(四)微笑的训练

微笑是可以训练养成的。例如:在亚运会等重大赛事上,一名合格的颁奖礼仪小姐,需要经过长达几个月的专业培训,才能自如地面对运动员、媒体及现场的观众。

人们微笑时,首先表现在口角的两端要平均地向上翘起,但笑的关键在于善于用眼睛来笑。如果一个人只是嘴上翘,眼睛仍是冷冰冰的,就会给人虚假、冷漠的感觉。只有整个面部五官都调动起来,才能真正拥有迷人的笑容。在练习微笑时,有以下几种方法:

1. 口眼练习法

面对镜子,用双手遮住眼睛下边部位,心里想令人开心的事情,使笑肌抬升收缩,嘴巴两端做出微笑的口型。这时,双眼就会十分自然地呈现出微笑的表情。随后放松面部肌肉,眼睛也随之恢复原形,但这时的目光中仍然会反射出含笑的神采来。

2. 唇形练习法

唇形的练习方法通常有两种：一是放松嘴唇周围的肌肉可以练习笑容。通过数"1""7""茄子"等简单的词语来纤细口型。二是用上下门牙咬住一根筷子，唇角上扬。持续10秒。反复5次后，拔出筷子，练习维持以上状态。

第二节 空乘人员的站姿

在空乘人员的日常工作中，站立姿势是最常用的一种服务姿态，站姿是否正确、优雅，不仅可以体现一个人的精神面貌、气质风度，也是衡量服务质量的重要标准。

一、女性空乘人员的站姿

女性空乘人员的站姿，应该体现女性的柔美、端庄、优雅的气质特征。

（一）站姿的要求

女性空乘人员的站姿，要求整个身姿挺拔、直立，精神状态佳，表情自然，双目有神，笑容甜美。具体要求如下：

（1）双脚呈正步、小八字或丁字式姿态站立。

具体要求：双腿的内侧肌肉夹紧且上提，膝关节上提。双脚脚跟紧靠，双脚脚尖并拢或打开呈30°，对于腿型不直的人，用丁字式站姿站立（左脚在前右脚在后，两脚脚尖略分开，呈丁字式）。

注意事项：双腿并拢，两腿之间不可有缝隙。

（2）双手于体侧或体前摆放。

（二）女性空乘人员的常见站姿中双手双臂的常见姿态

1. 双手侧放式站姿（见图5-1）

图5-1 双手侧放式站姿

具体要求：两手手指自然并拢且弯曲，双臂自然垂于双腿两侧。

注意事项：①双手侧放式站姿中，两臂不可随意晃动，否则会显得不稳重。②双手手指不可抓、抠裤或裙边，给人紧张、小气之感。

2. 单手侧放式站姿（见图5-2）

图5-2　单手侧放式站姿

具体要求：一只手臂自然下垂于体侧，手指自然并拢弯曲，另一只手臂大、小臂自然弯曲，手心贴向腹部，拇指放于肚脐位置，其余四指并齐贴于腹部，肘关节与腰线持平。

注意事项：①垂于体侧的手指不可抓、抠裤或裙边；手臂不可来回晃动。②置于体前的手臂的肘关节应与腰线持平，不可过于向前或向后放置，显得扭捏造作；手指自然并拢弯曲，放置小腹前时，不可来回移动或手指用力下压或翘起，手腕不可突出，从手指尖至肘关节呈一直线，整个手臂、手部不可有明显的关节突出。

3. 前腹式站姿（见图5-3）

图5-3　前腹式站姿

具体要求：右手在上、左手在下，双手手指部分重叠，于小腹前摆放。两大拇指收回掌心里，使左手的拇指压在右手的拇指之上，其余手指自然并拢、弯曲。

注意事项：①双手的手腕不可向外突出，手指不要过于紧张，使指关节明显突出，缺乏柔美之感。②双臂的肘关节与腰线持平，不可向后夹紧身体，使人显得紧张，也不可向前，会导致含胸、驼背，并显得造作。

4. 前搭式站姿（见图5-4）

具体要求：前搭式站姿的手臂摆放姿势是在前腹式站姿的基础上变化而来的，可

图 5-4 前搭式站姿

用于非特别正式的场合时使用。站立时,右手置于左手之上,手指自然并拢,大拇指收回至掌心,双臂双手摆放在略低于腹部的体前位置。双臂呈略微弯曲的姿态。

注意事项:①双臂不可放得过低,给人过于随意之感。②双手手指不可来回移动,给人浮躁之感。

(三)身体其他部位的姿态

在站姿中,除了手、臂、脚、腿有相对严格的、固定的姿态要求以外,身体的其他部位也应该做相应的配合,才能使站姿更加优雅。

(1)站姿中后背要保持直立、挺拔。

(2)胸部自然放平。

(3)髋关节要始终正对客人。

(4)两肩放平。

(5)脖颈部位向上伸长。

(6)平视前方,不可过于收下巴,给人扭捏之感;也不能将下巴抬得太高,有傲慢之势。

(7)面部表情自然、大方、亲和。

二、男性空乘人员的站姿

男性空乘人员的站姿,应该体现男性的阳刚之气,给人以稳重、安全、正义的感觉。

(一)男性空乘人员站姿的要求

男性空乘人员的站姿,要求整个身姿挺拔、直立,精神状态佳,表情自然,双目有神,笑容自然。具体要求如下:

(1)双脚呈八字步或跨立姿势站立。

(2)双腿并拢,或两腿分开小于肩宽。

(3)双手于体侧或体前或体后摆放。

（二）男性空乘人员的常见站姿中双手双臂的常见姿态

1. 双手侧放式站姿（见图5-5）

图5-5 双手侧放式站姿

具体要求：两手手指自然并拢且伸直，双臂自然垂于双腿两侧。

注意事项：①双手侧放式站姿中，两臂不可随意晃动，使人显得不稳重。②双手手指不可抓、抠裤边，给人紧张、小气之感。

2. 单手侧放式站姿（见图5-6）

图5-6 单手侧放式站姿

具体要求：一只手臂自然下垂于体侧，手指自然并拢且伸直，另一只手臂大、小臂自然弯曲，手背贴向腰部以下约尾椎骨的部位，手指自然弯曲、握拳。

注意事项：①垂于体侧的手指不可抓、抠裤边；手臂不可来回晃动。②置于体后的手臂的肘关节应与腰线持平，不可过于向前或向后放置，显得扭捏造作。

3. 前搭式站姿

具体要求：前搭式指站立时，手指自然并拢，双臂至于身体前方，两手重叠摆放，其中一只手的虎口张开抓住另外一只手，另一只手指自然弯曲手。

注意事项：①双臂不可放得过低，给人过于随意之感。②双手手指不可来回移动，给人浮躁之感。

4. 后背式站姿(见图5-7)

图5-7 后背式站姿

具体要求:后背式指双臂至于身体后侧,左手握住右手,右手手指自然弯曲、握拳,放于背后尾骨上方的位置。

注意事项:双臂不可放置在太高的位置,既不自然还有傲慢之感。

(三)男性服务人员的常见站姿中双腿双脚的常见姿态

在以上双手双臂的几种摆放姿态基础上,双腿双脚也可呈现几种摆放姿势,并且可交叉使用,具体情况如下:

1. 正步

具体要求:双脚脚跟紧靠,双脚脚尖自然并拢。

注意事项:正步站立时,对于男性空乘人员而言,不要刻意夹紧腿部的内侧肌肉,只要给人挺拔、直立的印象即可,否则过于女性化,给人阴柔之感。

2. 小八字步

具体要求:双脚脚跟紧靠,双脚脚尖同时向外打开,使两脚尖之间呈约60°的角。

注意事项:双脚的脚尖向外打开时,角度不可过小,否则给人小气之感。

3. 跨立步

具体要求:跨立步即脚尖呈小八字,双脚脚跟分开与两肩垂直平行或略小于肩宽。

注意事项:跨立时,两腿分开的距离不宜过大,除了不美观以外,这种姿势不能及时、快速地变化其他服务姿态。

(四)身体其他部位的姿态

在站姿中,除了手、臂、脚、腿有相对严格的、固定的姿态要求以外,身体的其他部位也应该做相应的配合,才能使站姿更加优雅。

(1)站姿中后背要保持直立、挺拔。

(2)胸部自然放平。

(3)髋关节要始终正对客人。

(4)两肩放平。

(5)脖颈部位向上伸长。

(6)平视前方,不可过于收下巴,仰视他人,给人扭捏之感;也不能将下巴抬得太高,俯视他人,有傲慢之势。

(7)面部表情自然、大方、亲和。

三、站姿中的礼仪

空乘人员在站立服务时,在不同的场合应注意调整姿势使其适合所处的环境。

(1)为了能随时为他人提供帮助,服务人员在站立的时候,应在标准站姿的基础上,将身体的重心略向前移,不可使重心后靠。

(2)当迎送旅客时,应站在接待处的门口,并与舱门呈45°角,面向客人来的方向。

(3)微笑是体现一个人亲和力的重要因素,即使站姿再标准,没有好的笑容,也无法体现出优质的服务,所以,空乘人员在站立时应时刻保持微笑,给人以温暖、亲和之感。

(4)站姿是一种静态的姿势,在服务时应视情况、合理地与服务手势、走姿等姿态巧妙地结合起来,使服务更加体贴、恰到好处。

(5)在男性站姿中,后背式站姿给人威慑、严肃的感觉,所以应该适时使用,如需要阻止他人的不当行为时。询问他人是否需要帮助时不建议使用后背式站姿。

四、常见的不良站姿

空乘人员切记不可出现以下几种不良站姿,否则会严重地影响服务质量及个人形象。

(1)站立时,无精打采,打哈欠。

(2)双手随意摆放或抓耳挠腮或环抱于胸前。

(3)站立时腿部晃动、抖腿。

(4)髋关节来回转动,可侧对或背对他人。

(5)后背松弛、驼背、含胸或过于挺胸。

(6)耸肩或高低肩。

(7)塌腰、翘臀等。

(8)脖子向前伸出或下巴抬得太高。

(9)身体某个部位靠在墙上、桌边等物体上。

(10)过于低头或仰头。

(11)头部晃动、左顾右盼,双手或单手叉腰。

(12)目光斜视、仰视或俯视,眯眼或不停地眨眼。

(13)表情怪异、夸张,笑容不自然。

(14)双脚随意摆放,双腿肌肉松弛,女性小腿或两膝之间分开站立或站立时腿部晃动、抖腿、走动或出现内、外八字。

第三节 空乘人员的坐姿

在空乘人员的常规工作中,坐姿是一种较少运用的姿态,但对于其日常社交来说,坐姿也是一种主要的休息姿势,坐姿体现着个人的修养。

一、女性空乘人员的坐姿

女性服务人员的坐姿应体现女性端庄、优雅的感觉。

(一) 女性空乘人员坐姿的基本要求

1. 上肢的要求

上肢要端正、挺拔。双手双臂放在正确的位置上。

2. 下肢的要求

双腿双脚位置摆放正确,突出女性的优雅。

3. 头面部的要求

头部抬直,面向前方或客人,双目平视,下颌内收,表情自然轻松,面带微笑。与人交谈时,可适当有一些手部动作或头部的动作,如点头、转头,或低头记录、抬头回答问题等。

(二) 坐姿中双手双臂的摆放姿势

(1) 将双手上下重叠放置在一条大腿之上。

(2) 将双手上下重叠放置在两腿之间。

(3) 一直手放在座椅的扶手上,另一只手放在同侧的大腿上。

(4) 两手上下重叠,将双手及三分之二的小臂放在面前的桌子上。

(5) 两手上下重叠,将双手放在桌沿上,小臂自然下垂。

6. 双手拿文件夹,并放在大腿或面前的桌子上。

(三) 坐姿中双腿双脚的摆放姿势

1. 女士标准式坐姿(见图 5-8)

标准式坐姿即双腿垂直式坐姿,它最适用于正规的场合。

图 5-8 标准式坐姿

具体要求:后背保持直立,后背与座椅呈直角;上身与大腿面呈直角;大腿与小腿呈直角;小腿垂直于地面;双膝、双脚要完全并拢;双脚脚尖朝前。

注意事项:标准式坐姿的姿态要求严格,在坐时不要使表情过于严肃,否则给人死板、肢体僵硬的感觉。

2. 后曲式坐姿(见图 5-9)

后曲式坐姿是标准式坐姿的另一种表现形式,后曲式坐姿的上身略向前倾,有倾听的感觉,使人显得谦虚。

图 5-9 后曲式坐姿

具体要求:后背保持直立,后背与座椅呈直角;上身与大腿面呈直角;大腿与小腿呈约小于 90°的角;双膝、双脚要完全并拢;双脚脚尖朝前。

注意事项:后曲式坐姿时,大腿与小腿之间的角度不可过小,一般不小于 60°,否则显得人过于拘谨。

3. 前伸式坐姿(见图 5-10)

前伸式的坐姿是在标准式坐姿的基础上的变化姿态,与标准式坐姿相比,略显轻松。

图 5-10 前伸式坐姿

具体要求:后背保持直立,与座椅呈直角;上身与大腿面呈直角;大腿与小腿呈约 120°的角;双膝、双脚要完全并拢;双脚脚尖朝前。

注意事项：前伸式坐姿时，双脚不可过于向前伸出，并且不要将整个后背靠在椅背上，这样容易给人懒散的感觉。

4. 侧放式坐姿（见图5-11）

侧放式坐姿也叫侧点式坐姿，这种坐姿适于穿裙子的女性在较低处就座所用。

图5-11 侧放式坐姿

具体要求：后背保持直立，与座椅呈直角；上身与大腿面呈直角；双膝要并拢；大腿与小腿之间呈90°的角同时向左或向右侧斜放；双脚脚尖朝前或略向左右倾斜；倾斜后两腿依旧并在一起，双脚向左或右侧平行移动，两脚踝内侧并在一起，脚尖点地。

注意事项：侧方式坐姿时，双腿的倾斜角度不宜过大。

5. 交叉式坐姿（见图5-12）

交叉式坐姿适应于各种场合。

图5-12 交叉式坐姿

具体要求：后背保持直立，与座椅呈直角；上身与大腿面呈直角；双膝要并拢；双脚脚尖朝前，两小腿部分交叉摆放。

注意事项：交叉后的双脚可以微微内收，也可以斜放，但不宜向前方远远地直伸出去。

6. 曲直式坐姿（见图5-13）

曲直式坐姿也叫前伸后曲式坐姿，这种坐姿略显轻松。

学习单元五 空乘人员的言谈举止形象

图 5-13 曲直式坐姿

具体要求：后背保持直立，与座椅呈直角；上身与大腿面呈直角；双膝并拢；一只腿的大腿与小腿呈 90°的角；另一只腿的小腿向后收，使大腿与小腿呈 60°的角；双脚脚尖朝前。

注意事项：两只腿分开后应尽量在同一水平面上，从正面看，两小腿之间不可有大的缝隙。

7. 侧挂式坐姿（见图 5-14）

侧挂式坐姿使女性显得气质高雅，腿部修长，但在社交场合中，若表情或语言运用不当，容易给人骄傲不可亲近的感觉。

图 5-14 侧挂式坐姿

具体要求：后背与座椅呈直角；双腿上下叠放并使小腿部分向左或右侧平行延伸；在上面的一只脚的脚尖收回至在下的一只脚的小腿后方；双脚脚尖朝前或略向前摆放。

注意事项：置于上面一只脚的脚尖要绷直内收，不可直接冲人。

8. 叠放式坐姿（见图 5-15）

叠放式坐姿使女性显得内敛。

具体要求：后背与座椅呈直角；双腿上下叠放并使小腿与地面垂直。

注意事项：置于上面一只脚的脚尖要向下压，不可直接冲人。

图 5 – 15 叠放式坐姿

二、男性空乘人员的坐姿

男性空乘人员的坐姿应体现男性阳刚、沉稳、风度翩翩的感觉。

（一）男性空乘人员坐姿的基本要求

1. 上肢的要求

上肢要端正、挺拔。双手双臂放在正确的位置上。

2. 下肢的要求

双腿双脚位置摆放正确，突出男性的沉稳。

3. 头面部的要求

头部抬直，面向前方或客人，双目平视，下颌微收，表情自然轻松，面带微笑。与人交谈时，可适当有一些手部动作或头部的动作，如点头、转头，或低头记录、抬头回答问题等。

（二）坐姿中双手双臂的摆放姿势

（1）将双手放置在同侧的大腿之上。

（2）将双手放在座椅两侧的扶手上。

（3）一只手放在座椅的扶手上，另一只手放在同侧的大腿上。

（4）一只手臂的小臂部分放在同侧座椅的扶手上，另一只手的肘关节部位放在同侧的座椅扶手上，小臂及手部向身体方向收回。

（5）两手上下重叠，将双手及小臂的一半部位放在桌沿上，两手自然相握。

（6）双手拿文件夹，并放在大腿或面前的桌子上。

（三）坐姿中双腿双脚的摆放姿势

1. 男士标准式坐姿（见图 5 – 16）

标准式坐姿即双腿垂直式坐姿，它最适用于正规的场合。

具体要求：后背与座椅呈直角；上身与大腿面呈直角；大腿与小腿呈直角；小腿垂直于地面；双腿分开与肩同宽或略小于肩宽；双脚脚尖朝前。

注意事项：男士标准坐姿时，不可将两腿分开距离太大，给人散漫的感觉；也不可

图 5-16 男士标准式坐姿

将双膝或双腿并拢,缺乏阳刚之气。

2. 大腿叠放式坐姿(见图 5-17)

大腿叠放式坐姿是一种适合男性在非正式场合采用的一种较为优雅的坐姿。

图 5-17 大腿叠放式坐姿

具体要求:后背与座椅呈直角;上身与大腿面呈直角;两条腿在大腿部分叠放在一起;两腿叠放之后位于下方的一条腿的小腿垂直于地面,脚掌着地;位于上方的另一条腿的小腿则向内收,同时脚尖向下压。

注意事项:两腿叠放时,位于上方的一条腿不可来回晃动。

3. 曲直式坐姿(见图 5-18)

具体要求:后背与座椅呈直角;上身与大腿面呈直角;一只腿的大腿与小腿呈 90°的角;另一只腿的小腿向后收,使大腿与小腿呈 60°的角;双脚脚尖朝前。

注意事项:男士的曲直式坐姿,两膝盖无需靠拢,以自然分开为宜。

4. 前伸式坐姿

前伸式的坐姿是在标准上的坐姿的基础上的变化姿态,与标准式的坐姿相比,略

图 5-18 曲直式坐姿

显轻松。

具体要求:后背与座椅呈直角;上身与大腿面呈直角;大腿与小腿呈约120°的角;双脚脚尖朝前。

注意事项:前伸式坐姿时,双脚不可过于向前伸出,容易给人懒散、过于休闲的感觉。

三、坐姿礼仪

无论哪一种坐姿,都应遵循一定的礼仪规范与要求,具体要求如下:

(一)入座

1. 入座姿势

从左侧入座:入座时,从座椅的左侧入座。这样较方便动作,也是一种礼貌。

入座时,得体的做法是:先从座椅的左侧侧身走近座椅,背对座椅站立,右腿后退一点,以小腿确认一下坐椅的位置,然后随势坐下。必要时,可以手扶坐椅的把手。

女性入座时需要注意的是:先从座椅的左侧侧身走近座椅,背对座椅站立,右腿后退一点,以小腿确认一下坐椅的位置,同时用双手整理衣角、裙边,避免随意坐下时裙边翘起或衣服褶皱等尴尬现象发生,然后随势坐下。必要时,可以手扶坐椅的把手。

2. 入座礼仪

第一,坐姿要根据实际场合的需要选择适合的姿态,灵活运用,不可生搬硬套,使动作显得扭捏造作。

第二,入座时,一定要坐在椅、凳等常规的位置上,即座椅的前2/3。不可坐在窗台、地板等不当之处。

第三,出于礼貌,不与他人抢座,可与对方一起入座或待对方入座后再入座。

第四,在入座时,若附近坐着熟人,应主动跟对方打招呼。若身边的人不认识,应主动向其先点头,以示礼貌、友好。

第五,对于男性来说,与女性相处,应先让女性入座。

第六,在公共场合,要想坐在别人身旁,须先征得对方同意,确认座椅无人使用时方可坐下。

第七,入座时,要减慢速度,注意动作要轻盈,尽量不要发生噪声干扰他人。

(二)就坐

就坐时,要注意自己的言行、姿态等各方面的礼仪。

(1)坐稳后,调整身体的位置,使身体处于最佳状态,并避免一些不当行为出现。

(2)就座时,躯干要挺直,胸部要挺起,腹部要内收,腰部与背部一定要直立。

(3)一般在工作状态时,入座后只坐座椅的前2/3,且不可倚靠座椅靠背或座椅扶手,但处于休息状态时可适当地调整姿态,或后背轻轻靠在座椅靠背上。

(4)与他人交谈时,为表示对他人的尊重与重视,不仅应面向对方,还可以同时将整个上身朝向对方或身体略向前倾,主动倾听他人讲话,但一定要注意,侧身而坐时,躯干不要歪扭倾斜。

(5)女性入座时要注意避免"走光",可用双手或手中物品适当遮掩后坐下。

(6)男性坐姿不可有扭捏造作的感觉,应突出男士的大方及绅士风度。

(三)离座

在离座时,基本礼仪要求如下:

1. 离座姿态

从左侧离座:同入座相同,离座时应从座椅的左侧离开。

得体做法:先调整好姿态,将身体坐直,然后右脚向后移动半步,上身略向前倾,同时双手顺势整理衣服,之后重心移于两腿之间,使身体站立起来。

2. 离座礼仪先有表示

离开座椅时,身旁如有人在座,须以语言或动作向其先示意,随后方可站起身来离开座。

与他人同时离座,须注意起身的先后次序。地位低于对方时,应稍后离座,地位高于对方时,则应首先离座;双方身份相似时,可同时起身离座。

起身离座时,动作要轻缓,避免有响声影响他人或者将物品掉落在地上。

离开坐椅站定之后,方可离去。

四、常见不雅坐姿

(一)女性常见的不雅坐姿(见图5-19)

女性的不雅坐姿不仅影响个人的形象,还会对生活、工作产生一定的影响,使他人对自己的评价大打折扣。所以女性应避免以下不雅的姿态的出现:

1. 入座不当

(1)入座时,动作随意或发生声响影响他人。

(2)入座时不整理裙裾,露出裙边。

(3) 与他人抢座。

2. 坐姿不雅

(1) 就座后东倒西歪或瘫坐在座椅上。

(2) 双腿抖动,两腿分开或左摇右摆。

(3) 过于紧张,坐立不安。

3. 行为不雅

(1) 对他人或周边事物指手画脚。

(2) 用指尖、笔尖或脚尖指向他人。

(3) 左顾右盼,心神不宁。

(4) 与他人交谈时,咀嚼食物。

(5) 讲话粗俗,或讲话内容与工作无关。

(6) 不停地摆弄手中的物品,如戒指、饰品或拨弄头发。

(7) 两手夹在两腿之间或放在臀部以下。

4. 离座姿态不雅

(1) 离座时不分场合,不分先后。

(2) 随意搬动座椅,发出较大响声。

(3) 动作过大,使周围物品或手中物品掉落。

(4) 与他人抢先离座。

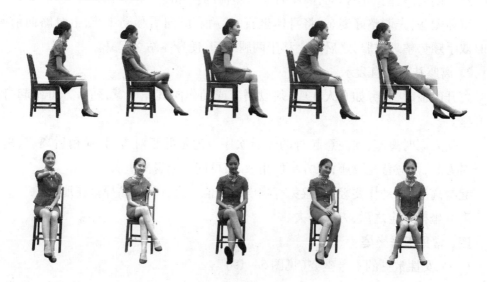

图 5-19 常见不雅坐姿

(二) 男性常见不雅坐姿

男性的不雅坐姿不仅影响个人的形象,还会对工作产生一定的影响,使他人对自己的评价大打折扣。所以应避免以下不雅的姿态的出现:

1. 入座不当

(1) 入座时,动作随意或发生声响影响他人。

(2) 与他人抢座。

2. 坐姿不雅

(1) 就坐后东倒西歪或瘫坐在座椅上。

(2) 双腿抖动,两腿分开或左摇右摆。

(3) 过于紧张,坐立不安。

(4) 过度随意,如双脚随意搭放。

(5) 与他人勾肩搭背。

3. 行为不雅

(1) 对他人或周边事物指手画脚,品头论足。

(2) 用指尖、笔尖或脚尖指向他人。

(3) 左顾右盼,心神不宁。

(4) 与他人交谈时,咀嚼食物。

(5) 讲话粗俗,或大声讲话。

(6) 将鞋子脱下,或抚摸脚部。

(7) 抓绕头皮。

(8) 双手抱头,或放于胸前,给人傲慢、不尊重他人的感觉。

4. 离座姿态不雅

(1) 离座时不分场合,不分先后。

(2) 随意搬动座椅,发出较大响声。

(3) 动作过大,使周围物品或手中物品掉落。

(4) 无视他人,与他人抢先离座。

第四节　空乘人员的走姿

走姿又称行姿,是指人行走时的姿态,是站姿的延续动作,走姿能直体现个人的素质、气质、健康状况,能体现人的动态美,给人带来良好的第一印象。不良的走姿会让人的整体形象大打折扣,所谓的"行如风",就是指人在行走时,姿态轻盈、优雅,无论是男性、女性,无论是生活场合还是社交场合,正确的走姿能够体现一个人的风度、气质、修养及素质,能给人以风度翩翩的感觉,给人留下美好的印象。

一、女性空乘人员的走姿

女性空乘人员的走姿应体现轻盈自然、协调优雅、轻捷飘逸,把女性的阴柔之美体现得淋漓尽致。尤其是在客舱服务时,既要给人优雅之感又要让旅客感到其服务

的效率。

(一) 女性空乘人员走姿的基本要求

1. 行走前的准备姿态

女性空乘人员在行走前应以双手侧放式的站姿作为准备姿态:两脚正步站立,双手手指自然弯曲,双臂放松伸直垂于体侧,收腹挺胸,两肩放平,腰部立直,双目平视前方,下颌微收,表情自然,面带微笑。

2. 行走的要求(见图5-20)

由于走姿是一种动态的体态语言,所以在完成时应将身体各个部位进行协调的配合,具体要求如下:

行走前,上身略向前倾,将身体的重心略向前脚掌上移动。

行走时,双臂自然摆动,以肩为轴向前、后摆动,向前的摆幅约30°,向后的摆幅约15°;髋关节向上提,同时屈膝,使大腿带动小腿向前迈出,使后脚掌先着地,重心向前移至迈出的这条腿上,再全脚掌着地,后面一只脚前脚掌着地。

行走时,脚尖朝前。

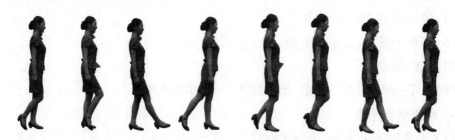

图5-20 行走的要求

(二) 女性空乘人员走姿的注意事项

1. 步态

女性服务人员在行走时,要体现步态轻盈,从容不迫的动态美。

2. 步位

步位,即行走时,脚落在地面上的具体位置。行走时,两脚落在地面以后,双脚的内侧应在一条直线上。

3. 步幅

步幅指行走时前脚跟与后脚尖之间的距离,一般控制在一脚的距离或略微大于一脚距离之内。

4. 步速

步速,指行走时的速度,女性空乘人员在行走时要求速度平稳,不可忽快忽慢,应保持匀速平衡。

二、男性空乘人员的走姿

男性空乘人员的走姿应体现协调稳健、风度翩翩的感觉,把男性的阳刚之气体现得淋漓尽致。

(一)男性空乘人员走姿的基本要求

1. 行走前的准备姿态

男性空乘人员在行走前应以双手侧放式的站姿作为准备姿态:两脚正步站立,双手手指自然弯曲,双臂放松伸直垂于体侧,收腹挺胸,两肩放平,腰部立直,双目平视前方,表情自然,面带微笑。

2. 行走的要求

由于走姿是一种动态的体态语言,所以在完成时应将身体各个部位进行协调的配合,具体要求如下:

(1)行走前,上身略向前倾,将身体的重心略向前脚掌上移动。

(2)行走时,双臂自然摆动,以肩为轴向前、后摆动,向前的摆幅约35°左右,向后的摆幅约30°;髋关节向上提,同时屈膝,使大腿带动小腿向前迈出,使后脚掌先着地,重心向前移至迈出的这条腿上,再全脚掌着地,后面一只脚前脚掌着地。

(3)行走时,脚尖朝前,不能出现内八字脚或大外八字脚。

(二)男性空乘人员走姿的注意事项

1. 步态

男性空乘人员在行走时,要体现步态平稳,从容不迫的动态美。

2. 步位

步位,即行走时,脚落在地面上的具体位置。行走时,两脚落在地面以后,双脚的内侧应在一条直线上。

3. 步幅

步幅指行走时前脚跟与后脚尖之间的距离,一般控制在略微大于一脚至一脚半的距离之内。

4. 步速

步速,指行走时的速度,男性空乘人员在行走时要求速度平稳,不可忽快忽慢,保持匀速平衡。

三、空乘人员在不同场合的走姿礼仪

空乘人员在行走时,应考虑不同的场合的走姿礼仪。

(一)单独行走

在公共场合行走时,应注意行走的姿态要符合行走时的基本要求。

(1)当遇到他人需要帮助时,应主动帮助他人,之后再继续行走。

(2)与他人相遇,应点头示意或问好,再继续前行。空乘人员在行走时与顾客面

对面相遇,应暂时停下步子,侧身、点头、微笑,同时说:"您好/早上好/下午好/晚上好",让顾客先行,目送客人,然后再恢复步伐。

(3)在行走时发现顾客挡住去路,应先说:"对不起",等顾客让开,然后快步过去,同时说:"谢谢"。

(4)需要以超过客人行走的速度行走时,应先说:"对不起",等顾客让开,然后快步过去,同时说"谢谢"。

(二)陪同引导

(1)当双方并排行走时,一般情况下,陪同人员应走在客人的左侧。

(2)引导他人时,对方若对周围环境不熟悉,可走在客人的外侧的前方,并时刻注意适时地与对方交流,将身体侧面对向客人,不可长时间将背面朝向客人。

(3)陪同他人行走时,应考虑到实际情况调整步速,使双方感到协调一致。

(4)当遇到台阶或拐角处时,应放慢脚步,提前提醒对方注意安全,必要时驻足等候,之后再继续行走。

(5)提醒对方行走时,应微微欠身,同时可以用手势或语言示意。

(三)上下楼梯

(1)空乘人员应走指定的楼梯。

(2)上、下楼梯时,与他人相遇,应向对方点头示意或问好,需要时驻足等待对方通过后,自己再继续行走。

(3)遵循"左侧通行",即自己始终走在楼梯的右侧,将身体的左侧空间留给他人行走。

(4)当陪同他人上楼梯时,空乘人员应在客人的后方行走。

(5)当陪同他人下楼梯时,空乘人员应在客人的前方行走。

(6)当楼梯上的人较多时,不可横冲直撞,要先让其他人通过。

(四)进出电梯

(1)乘坐空乘人员专用电梯。

(2)当与他人一起乘坐电梯,遇到无人操控电梯时,应遵循"先进后出"的原则,这样可以方便操控电梯,更好地为他人服务。

(3)与他人一起乘坐电梯,当有专职人员负责操控电梯时,空乘人员应"后进先出",保证他人优先使用电梯。

(4)进入电梯后,不可在电梯里来回走动,应侧身靠一侧站立,缩小自己身体所占的空间。

(五)出入房门

(1)空乘人员进出电梯时,应先征得对方同意,方可进入。进出房间时应注意走路轻盈、快速。

（2）与他人一起进出房间时，应"后进后出"。必要时主动为他人开门，之后站在门的一侧，待他人出入后，自己再出入房间。

（六）狭小空间内的行走

（1）有些服务行业人员的工作环境特殊，空间相对狭小，例如：列车乘务员、空中乘务人员。这类人员在车厢、客舱走道行走时应避让他人，避免与他人碰撞。

（2）遵循"左侧通行"。

（3）行走过程中，如遇同事（工作人员），应互相点头示意，两人提前放慢脚步，并同时向右侧转身，背对背地错身行走，之后再将身体摆正继续前行。

（4）行走过程中，如遇旅客，应提前放慢脚步或驻足等候，同时向左侧转身90°，让出最大的空间给对方行走，并面对客人向对方欠身或点头，待客人走过之后，再将身体摆正继续前行。

四、常见不良走姿

（一）女性空乘人员常见的不良走姿

在实际生活与工作中，由于受到环境、生活习惯等因素的影响，人们的走姿千姿百态，其中不乏一些不良的走姿，甚至错误的走姿，而由于走姿是最引人注目的一种体态语言，所以，练习并掌握正确的走姿是至关重要的，避免以下不良走姿的情况出现：

1. 走路速度过慢或过快

走路速度可以体现一个人的性格特征，过快的走姿给人匆匆忙忙、心神不宁、慌慌张张的感觉，使人显得不优雅、不稳重、不从容；过慢的走姿使人显得拖拖拉拉，疲惫不堪，影响自身形象及他人的情绪。

2. 行走姿态不雅

行走时驼背、弯腰、挺腹、过于低头或仰头都属于不雅的姿态。

3. 行走时行为不雅

行走时大大咧咧，左右摇摆，左顾右盼，东摇西摆，或是边走边打电话、吃东西、与人大声讲话、拨弄头发等都是不雅行为的体现。

4. 步幅过大或过小

走路时，步幅过小显得拘谨，步幅过大使人显得不够秀气，缺乏女性的娇柔之美，所以，步幅的大小应取决人的身高，所处的行走场合等因素。

（二）男性空乘人员常见的不良走姿

男性空乘人员会有以下不良走姿的情况出现。

1. 走路速度过慢或过快

走路速度可以体现一个人的性格特征，过快的走姿给人匆匆忙忙，心神不宁、慌慌张张的感觉，使男性显得不稳重、不成熟；过慢的走姿使人显得拖拖拉拉，疲惫不

堪,办事效率低,严重的影响自身形象及他人的情绪。

2. 行走姿态不雅

行走时驼背、弯腰、挺腹、过于低头或仰头都属于不雅的姿态。

3. 行走时行为不雅

行走时左右摇摆,左顾右盼,东摇西摆,或是边走边打电话、吃东西、随地吐痰,与人大声讲话、勾肩搭背、脚下发出噪杂的响声,或穿着拖鞋行走等都是不雅行为的体现。

4. 步幅过大或过小

走路时,男性应抬头挺胸,大步地向前走,步伐稳健,显出朝气,步幅过小显得拘谨,步幅过大使人显得不稳重成熟。

5. 毫无秩序

走路时与他人拥挤,抢占位置,不顾自身形象及公共秩序,应做到礼让他人,不慌不忙,给人气度不凡的印象。

第五节 空乘人员的鞠躬礼

鞠躬,即弯身行礼,是一种与他人打交道的常用的礼节,根据不同的交际场合,有表示请安、告别、感谢、道歉等含义。正确的行鞠躬礼是一种对他人的尊重的行为。

一、常见的鞠躬礼

不同的场合应该行不同形式的鞠躬礼,不同的鞠躬礼代表不同的含义,常见的鞠躬礼有15°、30°、45°、90°等几种形式。

(一) 15°鞠躬礼

15°鞠躬礼在服务行业常用于迎接旅客登机时的礼仪,机组人员自我介绍时使用。

(二) 30°鞠躬礼

30°鞠躬礼在客舱服务中常用于送别旅客时的礼仪。

(三) 45°鞠躬礼

45°鞠躬礼在常用于表达对他人的感激之情或歉意。

(四) 90°鞠躬礼

90°的鞠躬在服务中较为少用,重大失误的道歉、哀悼,或隆重的晚会时演员对台下观众反响热烈时,回报以90°或更大角度的鞠躬礼,表达感谢及被认可的喜悦心情。

二、女性空乘人员的鞠躬礼

女性空乘人员在对客服务中,要表现出文雅的气质与良好的修养,就必须注重礼貌和礼仪的要求。鞠躬礼是一种很好的表达方式。

（一）准备姿态

女性空乘人员在鞠躬前,双手前搭,正步站立,收腹立腰,双肩放平,下颌微收,目光平视,表情自然。

（二）行礼要求

以髋关节为轴,上身前倾。鞠躬时,前倾速度适中,约3秒钟完成鞠躬的完整动作。

15°鞠躬时,上身前倾15°,视线由正前方落至自己的脚前1.5米处,如图5-21所示。

图5-21　15°鞠躬

30°鞠躬时,上身前倾30°,视线由正前方落至自己的脚前1米处,如图5-22所示。

图5-22　30°鞠躬

45°鞠躬时,上身前倾45°,视线由正前方落至自己的脚前0.5米处,如图5-23所示。

图 5-23　45°鞠躬

90°鞠躬时,上身前倾90°,视线由正前方落至自己的脚尖处,使上身与腿呈90°的直角,如图5-24所示。

图 5-24　90°鞠躬

三、男性空乘人员的鞠躬礼

男性的鞠躬应显得谦逊、诚恳,具体要求如下。

(一) 准备姿态

男性空乘人员在鞠躬前,手指自然弯曲,双手手臂自然垂直于身体两侧,正步站立收腹立腰,双肩放平,下颌微收,目光平视,表情自然。

(二) 行礼要求

以髋关节为轴,上身前倾。鞠躬时,前倾速度适中,约3秒钟完成鞠躬的完整动作。

15°鞠躬时,上身前倾15°,视线由正前方落至自己的脚前1.8米处。

30°鞠躬时,上身前倾30°,视线由正前方落至自己的脚前1.2米处。

45°鞠躬时,上身前倾45°,视线由正前方落至自己的脚前0.8米处。

90°鞠躬时,上身前倾90°,视线由正前方落至自己的脚尖处,使上身与腿呈90°角。

四、空乘人员的鞠躬礼仪

（一）女性空乘人员的鞠躬礼仪

1. 着裤装时

女士在着裤装时,鞠躬动作要求如下:双手相握,右手置于左手外,拇指交叉,握于掌内,双手置于腹部。因女士有时着裤装,双手可置于中腹行鞠躬礼。

2. 着裙装时

当女性服务人员着裙装行鞠躬礼时,因上衣较短,双手可置于上腹部行鞠躬礼。

3. 注意距离

在行鞠躬礼时,女性应主动与对方保持适度的距离行礼,一般以两三步为宜。过近的距离给人过于亲近的感觉,还容易在行礼过程中两人头部相撞,造成尴尬局面;过远的距离使人际关系显得生疏,缺乏亲和力。

4. 态度虔诚

在行鞠躬礼时,态度要虔诚。鞠躬时不可戴帽子,既容易使帽子滑落使自己尴尬,也是对他人的一种不尊重的行为,所以,在行鞠躬礼之前应将帽子摘掉,脱帽所用之手应与行礼之边相反。

行鞠躬礼时,要先向对方问好,问好时眼睛看着对方,随后鞠躬。

5. 动作完整

行礼时,应以髋关节为轴,整个上半身向下倾,头部与背部应尽量保持平直,眼睛随上身倾斜的角度向斜前方看,弯腰时不能抬头,眼睛不能向上看。

在完成行礼动作后,起身时,保持后背的平直,使头、颈、肩、背、腰等在一水平线上。礼毕,应再看向对方,以作结束。

6. 姿态优雅

鞠躬礼的完整动作一般在三秒钟完成,过快的行礼有不礼貌之感,过慢的鞠躬礼使人感到沉重,气氛紧张。

7. 鞠躬适度

鞠躬角度不是越低越好,尤其是女性,要根据实际情况的需求适度调整鞠躬的角度。

8. 眼神交流

行礼和受礼双方互相注目,不得斜视和环顾四方。

9. 注意身份

受礼者应以与行礼者的上体前倾幅度大致相同的鞠躬还礼,上级或长者还礼时,可以欠身点头或在欠身点头的同时伸出右手答之,不必以鞠躬还礼。

（二）男性空乘人员的鞠躬礼仪

1. 注意距离

在行鞠躬礼时,男性应主动与对方保持适度的距离行礼,一般以1～1.5米左右

为宜。过近的距离给人过于亲近的感觉,尤其对方是异性时,有肆意靠近、不尊重他人的感觉。还容易在行礼过程中两人头部相撞,造成尴尬局面;过远的距离使人际关系显得生疏,缺乏亲切感。

2. 态度虔诚

在行鞠躬礼时,态度要虔诚。鞠躬时不可戴帽子,既容易使帽子滑落使自己尴尬,也是对他人的一种不尊重的行为,所以,在行鞠躬礼之前应将帽子摘掉。

行鞠躬礼时,要先向对方问好,问好时眼睛看着对方,随后鞠躬。

3. 动作完整

行礼时,应以髋关节为轴,整个上半身向下倾,头部与背部应尽量保持平直,眼睛随上身倾斜的角度向斜前方看,弯腰时不能抬头,眼睛不能向上看。

在完成行礼动作后,起身时,保持后背的平直,使头、颈、肩、背、腰等在一水平线上。礼毕,应再看向对方,以作结束。

4. 姿态优雅

鞠躬礼的完整动作一般在三秒钟完成,过快的行礼有不礼貌之感,过慢的鞠躬礼使人感到沉重,气氛紧张。

5. 鞠躬适度

鞠躬角度不是越低越好,要根据实际情况的需求适度调整鞠躬的角度。

6. 眼神交流

行礼和受礼双方互相注目,不得斜视和环顾四方。

7. 注意身份

受礼者应以与行礼者的上体前倾幅度大致相同的鞠躬还礼,上级或长者还礼时,可以欠身点头或在欠身点头的同时伸出右手答之,不必以鞠躬还礼。

五、常见不雅鞠躬姿态

(一)女性不雅鞠躬姿态(见图 5-25)

在社交礼仪中,女性要避免以下几种不雅的鞠躬姿态出现:

(1)鞠躬时下颌或脖子向前伸出。

(2)鞠躬时表情不自然、面部表情麻木或过度热情。

(3)鞠躬时左顾右盼,心不在焉。

(4)鞠躬时驼背、耸肩、弯腰。

(5)鞠躬时双腿随意站立或双手随意摆放。

(6)边与他人聊天边行鞠躬礼。

(7)长时间地保持鞠躬姿态。

(8)鞠躬时咀嚼食物。

(9)戴帽子行鞠躬礼。

(10)鞠躬的角度不符合场合的要求。

图 5-25　女性不雅鞠躬姿态

（二）男性不雅鞠躬姿态

在社交礼仪中，男性要避免以下几种不雅的鞠躬姿态出现：

（1）鞠躬时只低头或伸脖子，上身不做任何配合。

（2）鞠躬时表情麻木或过度热情。

（3）目光长时间地停留在对方的面部或身体的某一部位。

（4）鞠躬时左顾右盼，心不在焉。

（5）鞠躬时驼背、耸肩、弯腰。

（6）鞠躬时双腿随意站立或双手随意摆放。

（7）边与他人聊天边行鞠躬礼。

（8）长时间地保持鞠躬姿态。

（9）鞠躬时咀嚼食物。

（10）戴帽子行鞠躬礼。

（11）鞠躬的角度不符合场合的要求。

（12）行鞠躬礼时，穿着随意，形象邋遢。

（13）行礼后，行为诡异，左摇右摆等。

（14）双手背后行鞠躬礼或双手环抱胸前行鞠躬礼。

（15）抽烟时行鞠躬礼。

第六节　空乘人员的服务手势

服务手势是一种无声的语言，不同的服务手势传达不同的信息，用于不同的服务场合中，起到不同的效果，恰当的服务手势可以弥补语言服务中的不足。空乘人员在服务过程中，服务手势是言语交际中的另一种服务形式。

一、常见的服务手势种类

服务手势分为指示性手势、情意性手势、象形性手势、象征性手势四大类。

（一）指示性手势

指示性手势是用于指明人、事、物、方向等，在服务行业中最常用。

（二）情意性手势

情意性手势主要表达空乘人员在使用服务语言时的感情，使旅客能更准确地理解其说话的内容及表达的情感，极具感染力。例如：鼓掌表示欢迎、喝彩；握拳表示肯定、必胜等。

（三）象形性手势

用来描摹、比划具体事物或人的形貌，使旅客能更形象地理解所说的内容或表达的情感。例如：用双手模拟物品的形状、大小、长短等。

（四）象征性手势

象征手势用来表达抽象概念。比如"V"形手势表示胜利，翘拇指表示赞扬、肯定等。

由于手势的种类繁多，在本节中，主要详细讲述常用的服务手势。空乘人员在客舱服务中的常见的服务手势有：指引手势、招手、递接物品。

二、服务手势的具体要求

（一）指引手势

指引手势是用于指明人、事、物、方向等，告知他人"救生衣在您的座椅下方""办公室在这边""这位是王总""请跟我来""请这边走""请上电梯""小心台阶"等，是空乘人员最常用的一种服务手势，适用于各种服务行业。

一般情况下，为表示对他人的尊重，单手指引时通常使用右手进行服务，个别特殊情况可使用左手。

1. 指引手势身体姿态的准备

（1）双脚并拢，两腿靠紧，髋关节摆正向前，臀部自然收紧上提，立腰收腹，双肩平直，表情自然。双手前腹式摆放。

（2）行走过程中的指引，先放慢脚步，身体侧向旅客45°角，身体稍作停留，之后指引。

2. 常见的指引手势及动作要求

指引姿态有以下几种形式。

1）向身体右侧指引

左手放在小腹前，右手向右侧指引。站立时指引，在前腹式站姿的基础上，左手保持不动，右手以肘关节为轴带动小臂、向外打开，指向右上、右侧或右下方。根据指示的方向不同调整右手的高度，大臂与身体的角度为15°～45°之间。大、小臂之间的角度约为90°～120°，如图5-26所示。

左手垂于体侧，右手向右侧指引。在前腹式或双手侧放式站姿的基础上，或在行

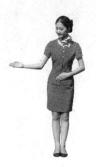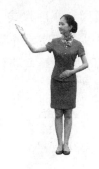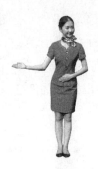

图 5-26　向身体右侧指引（一）

走的过程中，左手放置体侧，同时，右手以肘关节为轴带动小臂、向外打开，指向右上、右侧或右下方。根据指示的方向不同调整右手的高度，大臂与身体的角度为 15°～45°之间。大、小臂之间的角度约为 90°～120°，如图 5-27 所示。

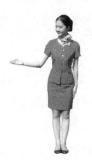

图 5-27　向身体右侧指引（二）

2）向身体左侧指引

左手放在小腹前，右手向左侧指引。站立时的指引，在前腹式站姿的基础上，左手保持不动，右手以手指带动小臂、大臂，指向左上、左侧或左下方。根据指示的方向不同调整，右手的高度大臂与身体的角度为 15°～30°之间。大、小臂之间的角度约为 120°，如图 5-28 所示。

图 5-28　向身体左侧指引（一）

左手垂于体侧,右手向左侧指引。在前腹式或双手侧放式站姿的基础上,或在行走的过程中,左手保持不动,右手以手指带动小臂、大臂,指向左上、左侧或左下方。根据指示的方向不同调整右手的高度,大臂与身体的角度为15°~30°之间。大、小臂之间的角度约为120°,如图5-29所示。

图5-29　向身体左侧指引(二)

3. 使用指引手势时的注意事项

(1) 左手放在小腹前时,手指要自然伸直,手指不可过度用力去按压腹部。

(2) 左手放在体侧时,手臂不可摆来摆去,手指应自然弯曲,不可握拳或伸的过于僵直。

(3) 右手指引时,手心应朝向斜上方,手指伸直、五指并拢。

(4) 站立指引时,身体应与客人呈45°角站立。

(5) 行走中指引时,应在指引时放慢脚步,并变为侧行行走,先用眼神、语言告知对方,随后使用指引手势。

(6) 在L1门迎接旅客的空乘人员,应与舱门呈45°角站立,用左手指引。

4. 指引手势的运用

在普通的服务中,指引手势较容易运用,但在电梯礼仪中要注意以下的几个方面。

1) 与他人同乘一部电梯

一起上电梯时,应请客人先进入电梯,同时用左手扶住电梯门(避免电梯因超时闭夹到客人),用右手向电梯间指引,微笑,双眼注视客人并请客人:"您先请。"

进入电梯后,应礼貌询问客人所到楼层,并为客人按下楼层按钮,在电梯行驶期间,服务人员应侧立在电梯按钮边的一边,不得背靠电梯间壁,不得盯住客人看。

2) 不同时上的电梯

客人已在电梯上:电梯门开,正有客人在电梯上,如果客人太多,不可挤入电梯,用指引手势和语言请客人先行"请先上,请先上。"然后等下一部电梯。如果电梯间人少,应先在电梯外作15°鞠躬说:"××好,抱歉",然后迅速并轻巧地上电梯,避免脚步过重,引起电梯晃动。

客人后上电梯:电梯门开,服务员在电梯间中看到客人将上电梯,应主动说:"××好,请进。"同时用手扶住电梯开启的门沿(避免电梯门因超时而闭合并夹住客人),等客人走进电梯后,应礼貌询问上几楼并为客人按楼层按钮后,向客人点头示意,并侧立电梯按钮边。

3)下电梯

服务员提前下电梯:服务员在抵达自己的目的地楼层后,先礼貌、微笑、注视客人并说:"再会",然后快步走出电梯门后,转身向客人行15°鞠躬,待电梯门闭合后方可离去。

客人提前下电梯:服务员在将抵达客人所到目的地楼层时,应用左手挡住电梯开启后的门(避免电梯门因超时而闭合并夹住客人),右手指引,并微笑礼貌地向客人说:"请慢走。"待客人确实离开电梯后,方可放手让电梯门闭合。

(二)招手(见图5-30)

招手手势通常用于回应对方的呼唤时所使用的一种手势,例如:当旅客按下呼叫铃,空乘人员不能及时进行服务时,可先招手示意在快速走近进行服务。具体动作要求如下:

1. 准备姿态

双腿并拢,挺拔站立,双脚呈正步。

2. 动作要求

左手自然垂于体侧,手指自然伸直,右臂抬起,使大小臂之间呈60°角,右手手指自然并拢,手心向前。

图5-30 招手

(三)挥手

挥手常用于送别旅客时使用,一般情况下,送别旅客使用鞠躬礼,但当旅客主动挥手告别时,空乘人员应还以挥手礼。具体要求如下:

1. 准备姿态

双腿并拢,挺拔站立,双脚呈正步。

2. 动作要求

左手自然垂于体侧,手指自然伸直,右臂抬起,使大小臂之间呈60°角,右手手指

自然并拢,手心向前,有节奏地左右摇摆,摆幅不宜过大,面带微笑。

(四)物品的递与接(见图5-31)

客舱服务过程中,餐食、饮料、茶水、小毛毯、报纸杂志等的传送等都需要使用递或接服务手势。要求如下:

(1)递物品时,应首选使用双手,若实际情况不允许,则用右手,不可以单独使用左手进行服务。

(2)物品应该直接送至对方的手中,两人距离应恰当,若距离较远,应主动走近。

(3)空乘人员用手指部分拿住物品的两侧边缘处,不可牢牢抓住物品。使物品应正面朝上送到对方手中。

(4)接物品时,应双手接。

(5)当递送危险物品,如剪刀、刀片时;或带尖的物品,如圆珠笔、钢笔时,应使危险的一侧朝向自己。

(6)无法判断的东西,则应先想好对方使用的方向再递过去。

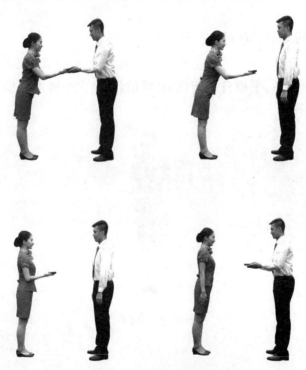

图5-31 物品的递与接

三、服务手势礼仪

服务手势可以反映空乘人员的修养、性格及对服务技能的掌握程度和运用水平。所以,空乘人员在使用服务手势时,应注意手势礼仪。

(一)注意幅度

在社交场合,应注意服务手势的使用幅度。服务手势应在对方的视线范围内,不

应超出对方的视线,上下的幅度应在肩膀以下为宜。髋关节以上。左右的幅度范围不要太宽。

(二) 掌握次数

在服务场合中,同一服务手势动作不宜频繁使用。

(三) 手势明确

使用服务手势时,应首先了解对方的要求,再根据要求使用适合的、正确的、姿态标准且优雅的服务手势。

(四) 态度亲切

使用服务手势时,态度应自然亲切,与人交往时,态度谦逊、耐心,增强亲和力,以求拉近心理距离。

四、常见的不良服务手势

(一) 姿态不良

驼背、伸脖子、弯腰。

(二) 动作不雅

随意站立的基础上进行手势的运用,或手势的动作过大、过于频繁。

(三) 行为不端

左顾右盼,目标不明确,用指尖指向目标,或是抓头发、玩饰物、掏鼻孔、剔牙齿、抬腕看表、拉袖子、提裤子等。

(四) 情绪不良

态度恶劣,恶性指错方向或漫不经心。

第七节 空乘人员的蹲姿

蹲姿是人在捡拾、整理物品时呈现的一种体态语言,蹲姿中结合了"动"与"静"的姿态美的基本元素,是一种优雅的姿势。

一、女性空乘人员的蹲姿

(一) 女性空乘人员蹲姿的基本要求

1. 准备姿态

女性空乘人员在完成蹲姿的动作时,如果不是情况紧急,应在双手侧放式站姿的姿态基础上做准备:

正步站立,双手手指自然弯曲,双臂放松垂直于身体两侧,收腹挺胸,两肩放平,腰部立直,双目平视前方,下颌微收,表情自然,面带微笑。

2. 蹲姿的要求

1) 上肢

双手、双臂根据实际情况摆放到正确的位置上。

2)下肢

在站立的基础上,右脚向后退后小半步,两腿呈一高一低或两腿交叉的形式支撑身体,一只脚的全脚掌着地,另一只脚的半脚掌着地,使身体尽量趋于平稳的状态下完成工作。

3. 蹲姿使用的情景

1)整理工作环境

例如:整理餐车、欢送旅客后整理客舱等。

2)给予旅客帮助

例如:帮熟睡的旅客盖小毛毯、旅客捡拾物品、回收使用过的餐盒等。

3)提供必要服务

例如:头等舱服务、与幼小旅客或年长的旅客沟通等。

4)捡拾地面物品

5)自我整理装扮

(二)女性空乘人员的常见蹲姿

空乘人员在服务的过程中,应根据不同的场景的需求运用不同的下蹲的方式,女性常见的蹲姿有:

1. 高低式蹲姿(见图5-32)

高低式蹲姿是一种常用的下蹲的姿势。在双手侧放式站姿的基础上,将一只脚向后退后半步,重心后移,迅速下蹲,蹲下时双脚一前一后,微微错开。前一只脚的全脚着地,后一只脚脚跟抬起,前脚掌着地。膝盖一高一低,两腿内侧紧靠,形成膝盖右高左低,或左高右低的姿态,臀部向下。

图5-32 高低式蹲姿

2. 交叉式蹲姿(见图5-33)

交叉式蹲姿一般只适用于女性空乘人员,在双手侧放式站姿的基础上下蹲,蹲下时双脚一前一后,左脚在前,全脚掌着地;右腿的膝盖贴着前面腿的膝盖窝并伸出去,同时脚跟抬起,前脚掌着地。两腿靠紧,臀部向下,两腿合力支撑身体,上身保持直立。

图 5-33　交叉式蹲姿

（三）女性空乘人员蹲姿时双手双臂的摆放

依据实际情况的变化，在高低式蹲姿与交叉式蹲姿的基础上，双手应有相应的、便于服务的变化。

（1）双手应放在处于位置高的一条腿的大腿之上。

（2）着冬装制服或领口较紧的上衣时，一只手捡拾掉在身边的物品，另一只手放在大腿之上，捡物品时，上身可略向物品的方向倾斜，眼睛看物品方向。

（3）着夏装制服或领口较大的上衣时，一只手捡拾掉在身边的物品，另一只手轻轻按压住上衣的胸口上方，避免"走光"。捡物品时，上身可略向物品的方向倾斜，眼睛看物品方向。

（4）当着较短的裙装时，一只手应适时遮挡裙缝。

二、男性空乘人员的蹲姿

（一）男性空乘人员蹲姿的基本要求

1. 准备姿态

男性空乘人员在完成蹲姿的动作时，如果不是情况紧急，应在双手侧放式站姿的姿态基础上做准备：

跨立步站立，双手手指自然弯曲，双臂放松垂直于身体两侧，收腹挺胸，两肩放平，腰部立直，双目平视前方，下颌微收，表情自然。

2. 蹲姿的要求

1）上肢

双手、双臂根据实际情况摆放到正确的位置上。

2）下肢

在站立的基础上，右脚向后退后半步，两腿呈高低的形式支撑身体，一只脚的全脚掌着地，另一只脚的半脚掌着地。

3. 蹲姿使用的情景

（1）整理工作环境。

（2）给予客人帮助。

（3）提供必要服务。

（4）捡拾地面物品。

(5) 自我整理装扮。

(二) 男性空乘人员的常见蹲姿(见图 5-34)

男性空乘人员在服务的过程中,常用高低式蹲姿,具体要求如下:

高低式蹲姿是一种男女均常用的下蹲的姿势。在跨立站立、双手侧放式站姿的基础上,将一只脚向后退后半步,重心后移,迅速下蹲,蹲下时双脚一前一后,微微错开。前一只脚的全脚着地,后一只脚脚跟抬起,前脚掌着地。膝盖一高一低,两腿分开,距离略小于肩宽,形成膝盖右高左低,或左高右低的姿态。

图 5-34 男性空乘人员的常见蹲姿

(三) 男性空乘人员蹲姿时双手双臂的摆放

依据实际情况的变化,在高低式蹲姿与交叉式蹲姿的基础上,双手应有相应的、便于服务的变化:

(1) 双手分别放在两条腿的大腿之上。

(2) 一只手捡拾掉在身边的物品,另一只手放在大腿之上,捡物品时,上身可略向物品的方向倾斜,眼睛看物品方向。

三、空乘人员的蹲姿礼仪

(一) 女性空乘人员的蹲姿礼仪

1. 整齐裙裾

女性在下蹲之前,应先整理裙裾再下蹲,具体做法如下:

一只脚向后退的同时,双手的虎口张开,手心朝向身体,从腰部以下开始,从上到下轻轻捋顺裙裾,使上衣边缘或裙子不外翻或翘起,同时身体做下蹲的动作。

2. 适当遮掩

女性空乘人员在下蹲时,除了要整理裙裾以外,还要防止其他部位的衣物或皮肤外露。例如:不可将内衣、胸部、腰部等外露,给人不雅观的感觉。

3. 姿态从容

无论多么紧急的事情,女性空乘人员都不可急匆匆蹲下,应注意稳稳地蹲下,稳稳地站起,从容地完成服务环节。

4. 姿态优雅

女性空乘人员在下蹲时,即使周边无人,也不可直接弯腰、直腿去捡掉在地上的

物品,仍然要轻盈、快速、美观地完成蹲姿的过程,掌握其动作要领。蹲下后,双腿要紧靠,不可左右分开。

5. 方位正确

一般情况下,下蹲时应侧面对他人,不可正面直接对人。

(二) 男性空乘人员的蹲姿礼仪

1. 姿态从容

无论多么紧急的事情,男性服务人员都不可急匆匆蹲下,应注意稳稳地蹲下,稳稳地站起,从容地完成服务环节。

2. 姿态优雅

男性空乘人员在下蹲时,即使周边无人,也不可直接弯腰、直腿去捡掉在地上的物品,仍然要轻盈、快速、美观地完成蹲姿的过程,掌握其动作要领。蹲下后,双腿要紧靠,不可左右分开。

3. 尊重他人

男性空乘人员在下蹲时,应注意身边人的感受。例如,当捡拾物品时应避免近距离地接触他人,尤其是女性,当有着裙装的异性在身边时应避开。

4. 方位正确

一般情况下,下蹲时应侧面对他人,不可正面直接对人。

四、常见的不雅蹲姿

(一) 女性常见的不雅蹲姿

女性蹲姿应呈现女性的优美典雅的特质,不良的蹲姿会给人粗俗的印象。在实际生活与工作中,女性服务人员应避免以下的不良姿态出现:

1. 随处下蹲

在公众场合,突然下蹲会给人措手不及的感觉,让人缺乏安全感。

在捡拾物品或整理掉在地上的物品时,应考虑周边人的感受,使用眼神、手势、表情或语言告知对方即将进行的行为,不仅使自己的动作显得优雅大方,也让别人更能接受。

2. 距离不当

当物品突然掉在地上时,与他人距离过近下蹲会给人有图谋不轨的错觉。所以,这种情况下,当周围有人时,可先告知他人你要蹲下捡物品,待对方走开一段距离之后再去捡拾。

3. 姿态不雅

女性在下蹲时,蹲的动作过大、过快,或姿势不正确,都会出现如内衣外露、衬裙外露等尴尬的现象。所以,女性空乘人员在下蹲之前,一定要注意避免走光。

4. 重心不稳

由于方位感不强造成蹲下后东倒西歪,物品不但没被捡起,原本优雅的姿态变得狼狈不堪。所以,女性空乘人员在下蹲之前,一定要找准方位,重心平稳地向下蹲,避

免不必要的意外发生。

(二) 男性常见的不雅蹲姿

男性蹲姿应呈现男性的绅士风度,不良的蹲姿会给人粗俗的印象。在实际生活与工作中,男性服务人员应避免以下的不良姿态出现:

1. 不顾他人感受,随处下蹲

在公众场合,突然下蹲会给人措手不及的感觉,让人缺乏安全感。尤其是身边有异性时,突然的下蹲会给对方惊慌之措之感。

在捡拾物品或整理掉在地上的物品时,应考虑周边人的感受,使用眼神、手势、表情或语言告知对方即将进行的行为,不仅使自己的动作显得优雅大方,也让别人更能接受。

2. 距离不当

当物品突然掉在地上时,与他人距离过近下蹲会给人有图谋不轨的错觉。尤其是身边有异性时,更应该注意。所以,这种情况下,当周围有人时,可先告知他人你要蹲下捡物品,待对方走开一段距离之后再去捡拾。

3. 重心不稳

由于方位感不强造成蹲下后东倒西歪,物品不但没被捡起,原本优雅的姿态变得狼狈不堪。所以,男性空乘人员在下蹲之前,一定要找准方位,重心平稳地向下蹲,避免不必要的意外发生。

第八节 空乘人员的言语形象

一个优秀的空乘人员,其规范化的职业形象不仅仅体现在肢体行为与外在形象上,语言的表达也是服务中的一个重要环节,更是一门服务艺术。

一、空乘人员的言语形象的要求

一个人的言语的表达,就如同面部表情、肢体语言一样,是一种服务形象的体现。

(一) 空乘人员的声音要求

(1) 使用普通话服务,遇到外籍客人应使用英语服务,播放广播词时应用双语。

(2) 说话时,做到字轻、音正、声脆、腔美、调纯、气顺、意切、神出。

(3) 循序自如,刚柔相继,轻重得当以及高低适度。

(4) 让声音里面饱含微笑。

(二) 声音训练的要求

(1) 声音训练要有自信。

(2) 声音训练要持之以恒。

(3) 声音训练要有的放矢。

(4) 声音训练不要过于追求完美

二、空乘人员的言语形象训练

（一）发声练习

气息是声音的动力的来源,稳定、充足的气息是发音的基础,有了良好的发音基础,才可以熟练的、灵活地掌握服务用语。

1. 吸气

慢吸快呼法:慢吸快呼口鼻同时吸气,但是呼气时只用嘴。

闻花香法:设想自己面前摆放着一盆香气宜人的鲜花,闭上眼睛,深深吸气,去感受花香,之后再用嘴巴呼气。

半打哈欠法:不张大嘴打哈欠,吸气进行到最后一刻的感觉和胸腹联合呼吸吸气最后一刻的感觉相近。

2. 呼气

吹灰尘:深吸一口气,用嘴巴用力呼出,就像要用力吹掉桌子上的灰尘一般。

3. 气量练习

吹纸条练习:找一长方形纸条,用手指捏住放在鼻子前,用胸腹式呼吸法深吸一口气,把嘴巴闭合,只留一小孔,轻轻地向外吐气并吹动纸条,尽量让气流缓慢、均匀地吹向纸条,男士最少保持 1 分钟,女士保持 45 秒左右,随着练习时间的增长,保持时间也会加长。

绕口令练习:

《数葫芦》:南园一堆葫芦,结得嘀里嘟噜,甜葫芦,苦葫芦,红葫芦,绿葫芦,好汉说不出 24 个葫芦。一个葫芦、两个葫芦、三个葫芦、四个葫芦……

（二）吐字练习

1. 舌的训练

(1) 用舌尖抵住齿背,舌中部用力,用上门牙刮舌面,把嘴撑开。

(2) 紧闭双唇,用舌尖顶左右内颊,交替进行。

(3) 舌头在唇齿间左右环绕,交替进行。

2. 唇的训练

(1) 双唇紧闭,阻住气流,突然放开,爆发出 b 或 p 音。

(2) 双唇紧闭,撮起,向上、下、左、右交替进行。

(3) 双唇紧闭,撮起左转 360°,右转 360°,交替进行。

3. 绕口令练习

(1) 八百标兵奔北坡,炮兵并排往北跑。炮兵怕把标兵碰,标兵怕碰炮兵炮。

(2) 树上结了四十四个涩柿子,树下蹲着四十四只石狮子。树下四十四只石狮子,要吃树上四十四个涩柿子;树上四十四个涩柿子,不让树下四十四只石狮子吃树上四十四个涩柿子,树下四十四只石狮子偏要吃树上四十四个涩柿子。

(3) 进了门儿,倒杯水儿,喝了两口运运气儿,顺手拿起小唱本儿,唱了一曲儿又

一曲儿,练完了嗓子练嘴皮儿。绕口令儿,练字音儿,还有单弦儿牌子曲儿,小快板儿,大鼓词儿,越说越唱越带劲儿。

三、空乘服务用语及其分类应用

(一)服务语言的分类

常见的服务语言有称谓语、问候语、征询语、指示语、拒绝语、答谢语、提醒道歉语、告别语、推销语等。

1. 称谓语

称谓语是指说话人在语言交际中用于称呼受话人而使用的人称指示语。在任何语言中,称谓语都担当着重要的社交礼仪作用。它不仅有提醒对方开始交际的作用,更重要的是能摆正自己与交际对象的关系,便于展开交谈。

1)常用称谓语

空乘人员常用称谓语有小姐、先生、夫人、太太、女士、大姐、阿姨、同志、师傅、老师、小妹妹(弟弟)等。

2)使用称谓语的注意事项

使用称谓语时,要求恰如其分,清楚、亲切,灵活变通。

2. 问候语

问候语,又叫见面语、招呼语,是人们生活中最常用的重要交际口语,更是服务中使用的核心服务语言。

1)常用问候语

常见的称呼语有:您好!早上好!中午好!晚上好!新年好!欢迎登机!欢迎乘坐××航空公司的航班。

2)使用问候语的注意事项

服务过程中,使用问候语的要求如下:

(1)注意时效性。服务语言中的问候语应注意时效性,否则,将会使问候变得毫无意义。

(2)问候时应把握时机。问候语应该把握时机,但也要考虑实际情况,例如,当客人正在与他人讲话时,则不宜使用问候语,为了表示礼貌,点头示意即可。对于距离较远的客人,只宜微笑点头示意,也不宜使用问候语。

(3)与身体姿态配合。当使用问候语时,应适当的配合身体姿态,如鞠躬、指引手势等。

(4)与面部表情配合。服务不应只是语言与肢体的表现,面部的表情也占有很大的比重,例如:当欢迎旅客时,即使语言再怎么热情洋溢,鞠躬动作再怎么标准,配合一张冷冰冰的脸,无论如何是没办法让客人感到贴心与周到的,所以,当空乘人员在使用问候语时,应配合面部表情来应用。

3. 征询语

征询语即征求意见询问语。征询语常常也是服务的一个重要程序,不可忽视。

1)常用征询语

服务行业的常见征询语有:

先生,您看现在可以上菜了吗?

先生,您的酒可以开了吗?

女士,您有什么吩咐吗?

女士,这个盘子是否需要帮您撤走?

对于空乘人员来说,常用的征询语有:

先生,需要加水吗?

小姐,是否需要帮您拿条小毛毯?

2)征询语的使用注意事项

(1)注意语言的正确性。征询语要注意措辞,措辞运用不当会使顾客很不愉快。例如,在餐饮服务中,服务人员得知客人已经点了菜,在不征询客人是否可以上菜时就将菜端上来,是一种不礼貌的行为,在这种情况下,应该先征询意见,再行动,不要自作主张。服务人员应先向客人询问:"先生,您看是现在就上菜还是再等一会?"而不是用命令或疑问的口气:"你的菜已经点了那么久了,该上了!""到底什么时候能上菜?"

(2)时刻注意客人的需求。例如当客人东张西望的时候,或从坐位上站起来的时候,或招手的时候,都是在用自己的形体语言表示他有想法或者要求了。这时服务员应该立即走过去说"先生/小姐,请问我能帮助您做点什么吗?""先生/小姐,您有什么吩咐吗?"

(3)用协商的口吻。征询语应该使用协商的口吻,例如:"请问,可以帮您收了吗?""请问,您还满意吗?"这样显得更加谦恭,更容易得到客人的支持。

4. 拒绝语

空乘人员所面临的请求可能来自部下、上级、同事或被服务的对象。其中,有一部分的请求是与职务有关责无旁贷的,而有一些请求虽然与职务有关,但是请求的内容不合时宜或不合情理,或者没有义务给予承诺的请求。在面对这些无理的请求时,空乘人员如何拒绝与推辞是服务的关键,处理得当,会使双方感到自然、舒适;处理不当则会使双方尴尬,关系紧张,甚至影响到正常的服务进程。

1)常用拒绝语

谢谢您的好意,但是……

承蒙您的好意,但希望您理解。

谢谢您,不过,很不巧……

2)拒绝语的使用注意事项

(1)在拒绝之前先使用肯定语,并对对方给予的赞赏、肯定表示感谢。

(2)客气委婉,但立场分明,不可在态度上摇摆不定。

5. 指示语

指示语是指话语中跟语境相联系的表示指示信息的词语。

1）常用指示语

先生,请将您的行李箱放在行李架上,谢谢!

女士,请随我来!

2）指示语使用时的注意事项

(1) 语气要委婉,不可在语气中带有命令的语气。

(2) 表情要自然。

(3) 指示语应配合指引手势。

6. 答谢语

答谢语是为了表达对他人的感谢之意而是用的一种语言,也是服务中的常用语言。

1）常用的答谢语

谢谢您的好意!

谢谢您的合作!

谢谢您的鼓励!

谢谢您的夸奖!

谢谢您的帮助!

谢谢您的提醒!

2）答谢语使用的注意事项

(1) 对于客人表扬、帮忙或者提意见的时候,都要及时使用答谢语。

(2) 答谢语的措辞准确,态度诚恳。

(3) 答谢语应配合身体语态,例如鞠躬礼。

7. 提醒道歉语

提醒道歉语是服务语言的重要组成部分,它不是单纯的因为工作失误而使用的一种语言,而是为了使客人充分地感受到尊重而使用的一种语言。

1）常用的提醒道歉语

对不起,打搅一下!

对不起,让您久等了!

2）提醒道歉语使用的注意事项

(1) 提醒道歉语使用时应使用服务手势。

(2) 提醒道歉语使用时应诚恳主动。

8. 告别语

告别语是与他人道别时使用的语言。

1）常用的道别语

再见！欢迎下次乘坐×××航空公司的航班！

请慢走！祝您一路平安！

2）道别语使用的注意事项

（1）道别语应配合体态语，例如点头、鞠躬或挥手礼。

（2）表情要具有亲和力。

四、服务禁语

良好的服务态度与正确地使用文明用语不仅体现了个人修养，也是服务中的重要环节，因此在服务中，无论遇到什么情况，都不可使用恶劣、粗暴的态度，不可使用以下语言：

（1）你没听到吗？

（2）急也没用，我没有时间！

（3）随便！不服气找我们领导去。

（4）你到底懂不懂？

（5）算了，我懒得理了。

（6）这是规定，谁都不行！

（7）上面写得清清楚楚，看不到吗？

（8）没到起飞时间，急什么，急也没用。

（9）有意见，告去！我不怕！

（10）你到底要不要？

（11）我怎么知道！

（12）不知道！

（13）随你怎么想！

（14）告诉你几遍了，还不明白？

（15）你有没有搞错，这个都不懂。

（16）真讨厌！

（17）你有没有长眼睛啊？

（18）吵不吵啊？真烦！

思考与讨论

（1）根据本单元的学习内容，设计一套涵盖站、坐、走、蹲等常用仪态形象的礼仪展示操。

（2）面对客人投诉时，应如何使用服务用语？

（3）设计空乘人员的服务过程中的一个场景，分析如何正确运用服务手势、语言及肢体动作。

参 考 文 献

[1] 方凤玲. 空乘化妆教程[M]. 北京:国防工业出版社,2009.
[2] 李勤. 空乘人员化妆技巧与形象塑造[M]. 2版. 北京:旅游教育出版社,2010.
[3] 余世维. 赢在职业化[M]. 北京:中华工商联合出版社有限责任公司,2011.
[4] 闫贺尊. 完美服务必修课:零售服务培训金典[M]. 北京:机械工业出版社,2008.
[5] 思维. 我在为谁工作[M]. 北京:民主与建设出版社,2005.
[6] 于西蔓. 女性个人色彩诊断[M]. 广州:花城出版社,2002.
[7] 游丝棋. 丝棋美学:彩妆维纳斯[M]. 安徽:联合文学出版社有限公司,2008.
[8] 张景凯. 小凯老师明星脸彩妆书[M]. 上海:上海锦绣文章出版社,2008.
[9] 郝凤茹. 缺什么别缺职业精神[M]. 广州:广东经济出版社,2010.
[10] 金正昆. 礼仪金说[M]. 西安:陕西师范大学出版社,2006.
[11] 马建华. 形象设计[M]. 北京:中国纺织出版社,2002.
[12] 纪亚飞. 空姐说礼仪[M]. 北京:北京邮电大学出版社. 2008.